DRACOPEDIA
THE
GREAT DRAGONS

幻獸藝術誌
──龍族創作指南──

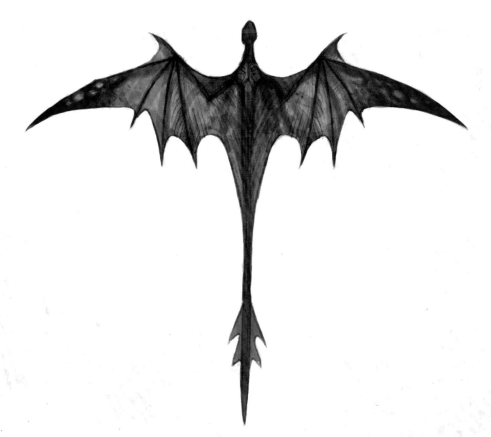

威廉·歐康納
William O'Connor

目錄

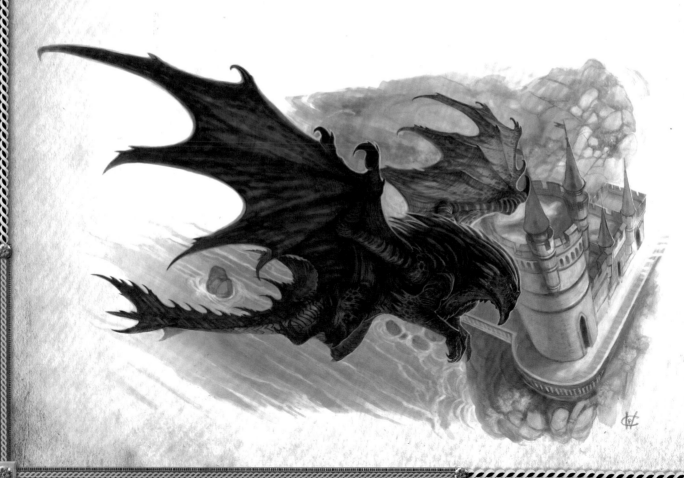

介紹康西爾·德拉克羅

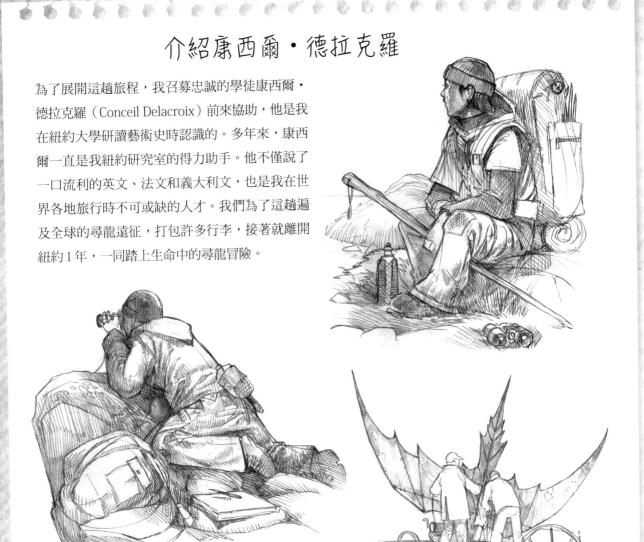

為了展開這趟旅程，我召募忠誠的學徒康西爾·德拉克羅（Conceil Delacroix）前來協助，他是我在紐約大學研讀藝術史時認識的。多年來，康西爾一直是我紐約研究室的得力助手。他不僅說了一口流利的英文、法文和義大利文，也是我在世界各地旅行時不可或缺的人才。我們為了這趟遍及全球的尋龍遠征，打包許多行李，接著就離開紐約1年，一同踏上生命中的尋龍冒險。

⚡ 給巨龍愛好者的警語 ⚡

龍並不是寵物。本書中進行的尋龍遠征與冒險，都是在專業的觀察家、各領域專家以及龍專家的指導下進行。作者盼望讀者能事先瞭解，巨龍是一種極度危險、難以預測，且極具侵略性的野生動物，因此我們不應該隨意接近或是打擾。若是擅入牠們的棲地、巢穴，威脅到幼龍的安全或是使其受驚嚇，出於直覺的反應，都有可能會使牠們發動攻擊，導致負傷甚至死亡。

介紹

在全球七大洲和四大洋中，共有超過一千種的龍。多數人可能有在動物園或是自然博物館中看過，有些人甚至可能在家裡養過被馴化的巨龍，但是全世界沒有任何一種動物能像巨龍科（Great Dragons）的8種巨龍，能讓人類創造出諸多的民間故事，以及激發無與倫比的想像力。

這8種已知的巨龍是現存的龍科動物中，體型排行最大，統稱為「巨龍屬」（Dracorexus）。牠們的生物構造共有6肢，包括4隻腳和一對翅膀，能在空中以及地面移動。骨頭結構為中空，會產恐龍蛋與噴火。簡而言之，牠們是傳奇的噴火巨龍，但牠們並非只是傳說。

在每個文化中，都流傳著有關噴火龍的古老故事。有史以來，這8種巨龍不只激發我們的想像力，也建構了與牠們共存的特殊文化。或許因為在人類演化的歷史中，人類和巨龍一直生活在共同的空間裡，因此兩者也發展出錯綜複雜的關係。

幾年前，我決定出發尋找這個驚人的物種，在我之前從沒有藝術家挑戰過類似的遠征。我計畫環遊世界一周進行龍的寫生，並在巨龍的自然棲地中實地觀察，同時也可以在這期間見識，以及參與當地長久以來與龍朝夕相處的社會和文化。

如何使用這本書

這本書有兩大宗旨：其一是作為一本圖鑑，瞭解這些雄偉的生物以及與牠們共存千年其獨特的社會文化。其次，也可以當作是一本專門的作畫指導手冊，書中會介紹一些基本的繪畫技巧，讓讀者可以繪出更優秀的巨龍作品。我希望所有龍愛好者，不管是動物學家、歷史學家、文化研究者或是藝術家，都能在這本書中找到可以派上用場的知識以及靈感。

野外作畫工具

身為一名在野外作畫的藝術家，「重量」是非常重要的問題。因為所有需要的物品都必須揹在身上，且在一些荒涼的地方是不會有美術用品店的。以下是我和康西爾出發時會帶的一些物品清單。

- ☐ 背包
- ☐ 素描本（23x30公分，放背包剛好）我個人偏好帶有線圈的素描本，因為回到工作室後，可以平放在掃描機上掃描。
- ☐ 鉛筆和橡皮擦
- ☐ 望遠鏡
- ☐ 地形路徑圖
- ☐ 登山杖

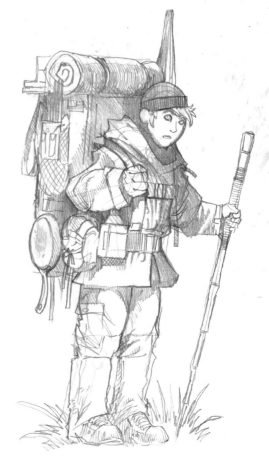

康西爾以及我們所有的家當
在險惡的地勢中帶著所有家當行走，是非常艱鉅的任務，我很感謝學徒康西爾的協助。

參考圖片
相機也是非常重要的工具，可以拍下探勘的環境細節。

水彩紙
你所選擇的紙張表面可能會影響作畫的效果。像羊皮紙這種光滑的紙面，可以畫出非常細微的細節；粗糙的紙面則會營造一種織紋的質感。作畫時，我建議使用磅數較重的紙張，大概是500張51x66公分紙張的重量。磅數越高，紙張就越重，畫紙通常介於50～100磅之間。畫紙的尺寸也很重要，要盡量畫大一點。畫草稿時，23x30公分是最低底線，成品應該至少要有36x46公分。

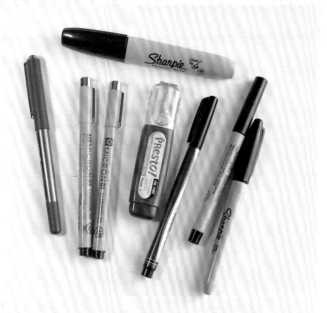

掌心朝下握筆

這是畫素描時常見的握法，很適合在加深色調時使用。請選擇最舒服的姿勢握筆。

筆和麥克筆

市面上有各式各樣的筆，這些都是很棒的繪畫工具。以上是我經常使用的油性筆，這種筆就算遇水也不會褪色或是暈開。

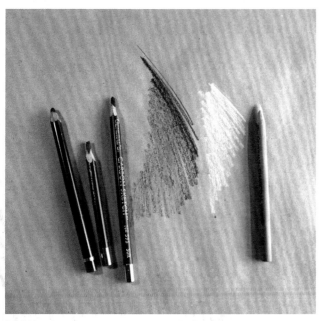

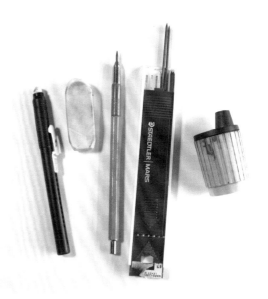

自動鉛筆與工程筆

這是我旅行時用來畫草稿的工具，筆身為金屬製，一端有筆芯孔，可以裝入2公釐的筆芯。這個工具十多年來，都是我畫草稿時的標準專業配備。即便在我二十年來的重度使用，帶著它到全世界旅行的情況下，也從來都不需要更換。雖然也有比較便宜的塑膠材質，但買到一隻品質優良的金屬製筆，就能受益無窮。另外，削鉛筆的工具會是另一項花費，但是此工具可以削出完美的筆尖。旅行時，可能很難在美術用品店之外的地方買到，因此要多帶幾支備用。

從筆芯的重量可以看出筆芯的軟硬度，6B是最柔軟的筆芯，6H則是最硬的。筆芯越柔軟，可以畫出的顏色也越深邃。

粉彩筆

整本書中用來渲染的絕佳方式 —— 就是在淺色紙上、交互運用黑白色的粉彩筆。這些媒材之所以如此吸引，是因為它們能夠快速且有效率地渲染出我想要的形式和範圍。粉彩筆具有各種樣式和顏色，包括大地色彩。另外，我喜歡的棕色紙因為只是一般的包裝紙，所以可以在藥局或是辦公室用品店就能便宜買到整捲，紙張不僅耐用，也能依個人需求裁切。我非常推薦這個媒材給需要練習的學生使用。

數位繪圖工具

今日的數位作畫者有許多不同的工具可以選擇。Adobe的Photoshop和Corel的Painter是兩種最普及、也最常被使用的繪圖軟體,使用時會結合數位繪圖板或繪圖螢幕以及鍵盤、滑鼠。

從長遠來看,備齊了數位繪圖的工具,會比使用傳統媒材還要便宜得多。通常在數位繪圖的第一堂課,我都會請學生購買一個必備的數位繪圖工具,那就是數位繪圖筆。這支小小的筆,包含了各種你所需要的筆刷、鉛筆、顏料和紙張。你可以連續畫上好幾天甚至好幾個月,永遠都不需要洗筆刷、刮除調色板上的顏料或是削鉛筆。顏料永遠不會用盡,也不用跑到店裡去購買忘了帶的東西。

電腦與軟體

有關電腦與軟體的選擇,這全依照個人需求,而我則是使用蘋果電腦,因為這是藝術界的標準配備。最理想的是購買你能負擔的類型,但要記得一件事,不管購買多先進的配備,這些都會在3年內被淘汰,因此也要把這些狀況算進預算中。

Adobe的Photoshop是我常使用的軟體,不過偶爾也會使用Corel的Painter軟體。除非有特別提出,不然本書中使用的都是Photoshop。請務必購買完整版的軟體,還有最重要的:千萬不要購買盜版軟體。購買盜版不僅違法,也不專業。如果有預算考量,就購買較舊的版本,未來有機會再更新。

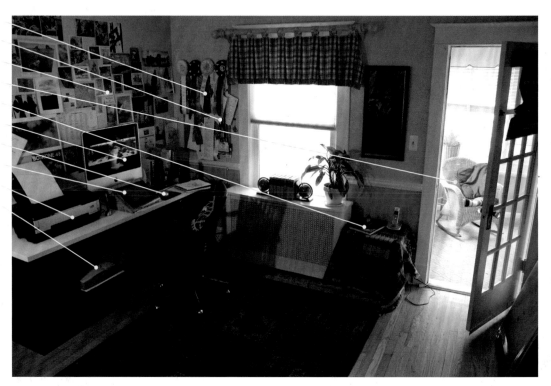

布告板
大會入場證
靈感牆
舒適的椅子
素描本
電腦
鍵盤和滑鼠
繪圖板與繪圖筆
印表機
掃描機

我的工作室

在旅程結束返家後,所有藝術家都必須擁有一間工作室來完成作品。就算空間有限,還是要盡量騰出一個私人的創作空間。每一間工作室都是獨特、專為藝術家的需求量身打造。在我的職業生涯中擁有過多間工作室,每一間都是符合當時的需求,打造出獨一無二的空間。

現在我畫油畫和放參考書的空間,不需要像以前一樣那麼大。因為現在工作室的焦點是電腦,因此也不必擔心顏料或松節油灑出,參考圖片、音樂收藏和作品集也都已經數位化,現在工作室比較像是書房。另外,最重要的是營造出舒適和充滿創造力的工作環境。我畫油畫和雕刻時則是在另一間工作室進行。

數位繪圖板與繪圖筆

　　繪圖板有各種尺寸，通常尺寸越大，價格越昂貴，而我的繪圖板尺寸大小剛好能輕鬆放在我的畫架上。現在還有繪圖螢幕可以選擇，但對我來說還沒有購買的價值。注意到我的繪圖板是架在一個平臺上，這樣畫圖時的姿勢會比較舒適和自然，也不需要彎腰駝背。

鍵盤與滑鼠

　　我有一個使用了12年的老鍵盤，我很喜歡它，因為它打起字來會發出清脆的喀拉聲，所幸在我多年的蹂躪之下仍倖存著。因為我是左撇子，所以會將鍵盤放在右側，這樣可以讓我一邊打字一邊畫圖。

印表機和掃描器

　　在你負擔得起的範圍內，盡量購買大一點的印表機和掃描器。紙張的紙質以及機器會影響列印出來的影像品質，另外在購買前也記得將墨水的費用算進去。建議你購買一臺品質優良的掃描器，因為這樣可以掃描各種畫作、紋理和喜歡的物體。

其他重要的工具

　　我出門時會隨身攜帶素描本，以便隨時做記錄，另外也不要丟棄任何資料。你可以觀察到我在電腦上方設置了一個「靈感牆」，右邊還有一個布告板，讓自己可以隨時被各種來自旅遊的筆記或是其他藝術家的精采傑作所圍繞。在工作室外頭還會放一張舒適的椅子，椅子是我過去在所有工作室內都會放的物品，因為這是讓我文思泉湧的地方。

數位筆刷

我喜歡將筆刷放在下拉的選項中，這樣工作時筆刷就不會擋到畫面。另外我也盡量減少打開的視窗數量。可以使用Tab鍵在作畫時隱藏工具列。

繪圖板偏好

這張螢幕截圖顯示我對繪圖筆的偏好設定：我關閉大部分的功能，這讓我能更自在地運用筆刷。

Dracorexus acadius

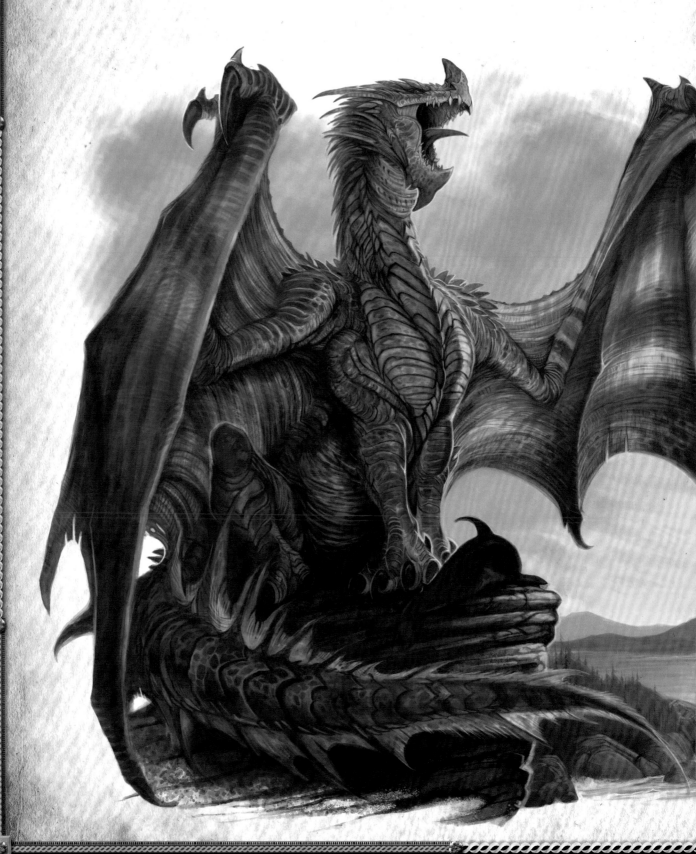

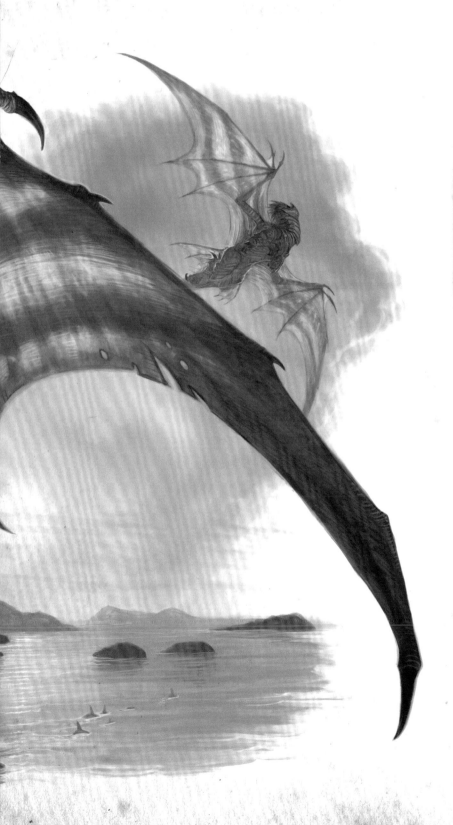

詳細說明

分類：龍綱／飛龍目／龍科
／巨龍屬／阿卡迪亞龍

尺寸：15～23公尺

翼展：26公尺

重量：7700公斤

特色：擁有亮綠色的斑紋，
邊緣有羽毛。雄性的鼻部和
下顎有角；雌性則是有淺綠
色以及黃色的斑紋，且沒有
長角。

棲息地：北美東北海岸地區

保育狀態：瀕危絕種

別稱：綠龍、美洲龍、斯哥
加索龍、哥恩德瑞克

阿卡迪亞探險

在展開阿卡迪亞綠龍（Acadian Dragon）的野外探險之前，康西爾和我先去觀看國內被豢養、也是最知名的一隻巨龍 —— 費尼爾司（Phineus）。這隻140歲的阿卡迪亞綠龍被關在上曼哈頓的崔恩堡公園動物園（Fort Tryon Park Zoo），且已經在紐約生活超過一世紀。1857年，費尼爾司·泰勒·巴納姆（P. T. Barnum）得到4隻剛孵出的阿卡迪亞幼龍，然後將其豢養在自己紐約的美國博物館中。博物館於1865年燒毀之際，有2隻幼龍葬身火窟。倖存的幼龍就在往後十餘年中，跟著「巴納姆的偉大巡迴博物館與動物展」四處巡演。1888年，巴納姆將其中一隻捐贈給倫敦動物園，但牠不久就生病，於1889年病逝。最後一隻龍在巴納姆逝世後，於1891年轉贈給紐約動物園，那隻龍就被命

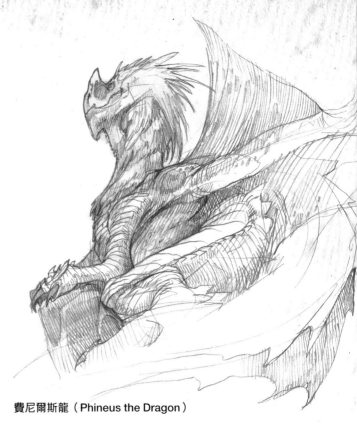

費尼爾斯龍（Phineus the Dragon）

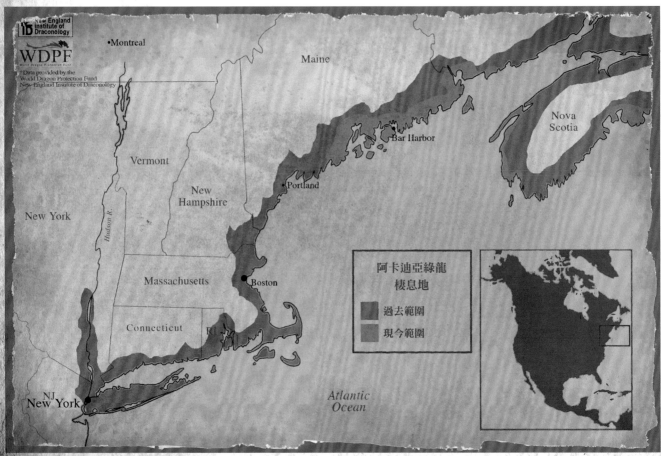

阿卡迪亞綠龍棲息範圍

我們的導遊，艾弗利・溫斯洛船長

風龍號
我們在尋找阿卡迪亞綠龍時，搭乘這艘單桅帆船「風龍號」（the WindDragon）。這艘19世紀的帆船帶領著我們，在阿卡迪亞龍國家保育中心的群島間穿梭，以便觀察並畫出在當地居住的巨龍。

名為費尼爾司，以紀念其捐贈者。

　　紐約動物園為費尼爾司蓋了一間維多利亞式的美麗龍屋，因此牠旋即成為園區的招牌動物。到了1960年代，紐約動物園和龍屋都亟需修繕，住在狹窄的水泥獸欄超過70年的費尼爾斯，身體狀況也每況愈下。1972年，甫成立的全球龍基金會以費尼爾斯為號召，藉以籌募保育龍的基金。1978年，基金會替費尼爾斯建造了新的獸欄，在園區也獲得妥善照顧，使得牠的健康大幅改善。今日在美國被豢養的巨龍就只剩下費尼爾斯了。

　　在看完費尼爾斯之後，康西爾和我離開了紐約，前往尋找全球巨龍的第一個目的地 —— 緬因州巴港鎮（Bar Harbor, Maine）。「阿卡迪亞龍國家保育中心」（the Acadia National Dragon Preserve）就位於此地，狹長的海岸地區受到保育，以作為阿卡迪亞綠龍的巢穴。我們從紐約市回到了波士頓，然後再前往芒特迪瑟特島。未來的幾週，我們將跟著艾弗利・溫斯洛（Avery Winslow）—— 也是單桅帆船「風龍號」的船長四處行走。他將擔任我們在這區做研究和畫龍時的嚮導。

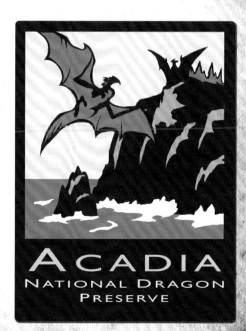

ACADIA
NATIONAL DRAGON
PRESERVE

生理特徵

　　阿卡迪亞綠龍是北美最大的龍種，長達23公尺、翼展達26公尺。母龍約5年才產卵一次，每次也只產1～3個龍蛋。母龍和公龍一起住在海邊的巢穴中，公龍負責到海裡獵捕食物，母龍則守在巢穴保護幼龍不受掠食性動物的攻擊。

　　全世界的巨龍大多棲息在高聳的海邊峭壁，因為這個地勢有多項優點。幼龍通常是在3歲時才開始學飛，而迎風的落腳處容易讓幼龍學習；此外，地處偏遠的洞穴或巢穴，可以為尚未學飛、幾乎無自保能力的幼龍提供庇護。公龍學會飛翔之後就會離開洞穴，開始尋找新的巢穴，並組織自己的家庭。

　　綠龍通常非常長壽，其中最古老的標本「莫霍克」（Mowhak）於1768年被發現。阿卡迪亞綠龍冬眠的習慣促成牠們長壽，據說龍的一生有三分之二的時間都在睡眠中度過，這能讓牠們的新陳代謝在好幾個月之間變得非常緩慢。年老的龍會進入蟄伏狀態，好幾年都不必進食。成年的阿卡迪亞綠龍重達7700公斤，每天必須攝取70多公斤的肉類。阿卡迪亞綠龍的主要食物來源是小鯨魚和鼠海豚，比較大型的龍據說也會捕捉並獵殺成年的殺人鯨。

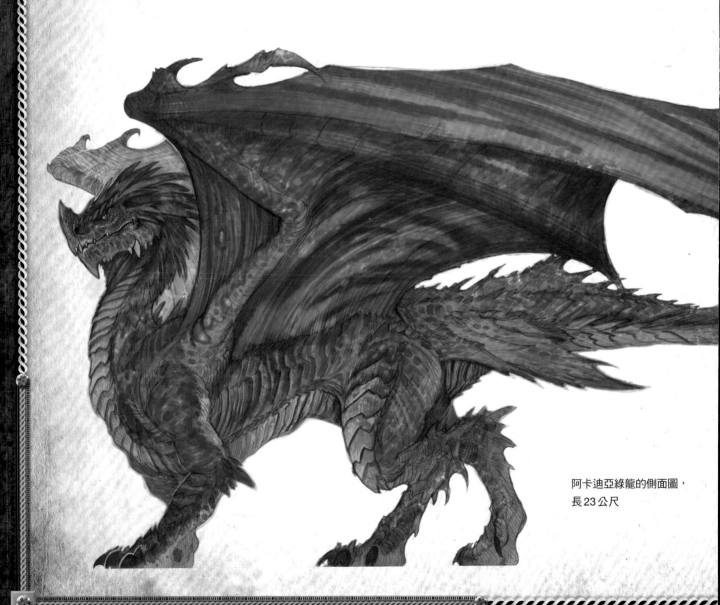

阿卡迪亞綠龍的側面圖，
長23公尺

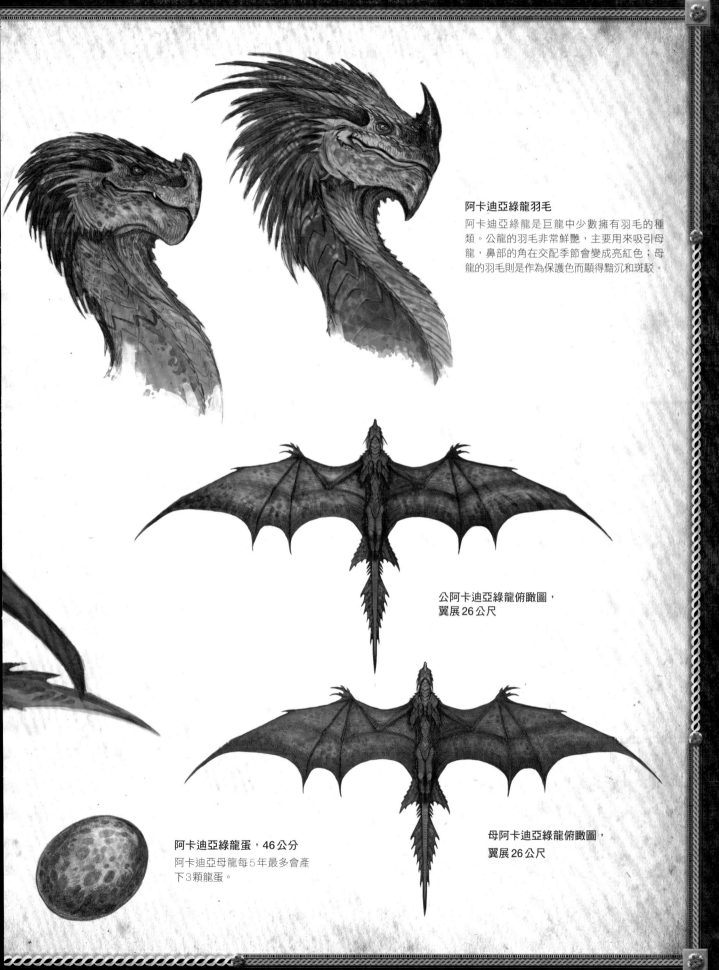

阿卡迪亞綠龍羽毛

阿卡迪亞綠龍是巨龍中少數擁有羽毛的種類。公龍的羽毛非常鮮艷，主要用來吸引母龍，鼻部的角在交配季節會變成亮紅色；母龍的羽毛則是作為保護色而顯得黯沉和斑駁。

公阿卡迪亞綠龍俯瞰圖，
翼展26公尺

阿卡迪亞綠龍蛋，46公分

阿卡迪亞母龍每5年最多會產下3顆龍蛋。

母阿卡迪亞綠龍俯瞰圖，
翼展26公尺

習性

　　阿卡迪亞綠龍和其他種類的巨龍一樣，喜歡棲息在崎嶇的海岸地區。阿卡迪亞綠龍的主食是生長於北大西洋的鯨魚和各種鯨豚，特別是在秋季遷徙到南方海域的殺人鯨和領航鯨。阿卡迪亞公龍會在崎嶇的岩洞，或能夠俯瞰海洋的突出岩石上築巢，並在夏末時展開複雜的求偶儀式。

阿卡迪亞龍的棲息地
阿卡迪亞綠龍的自然棲地，位在美麗的緬因州沿岸以及東北近海地區。阿卡迪亞龍國家保育中心於 1923 年成立。這張畫是我於戶外的寫生作品。

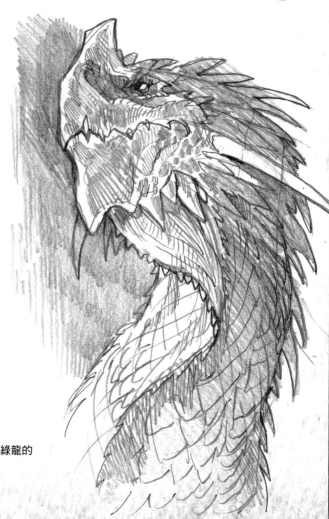

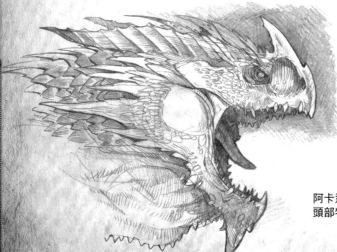

阿卡迪亞綠龍的
頭部特寫

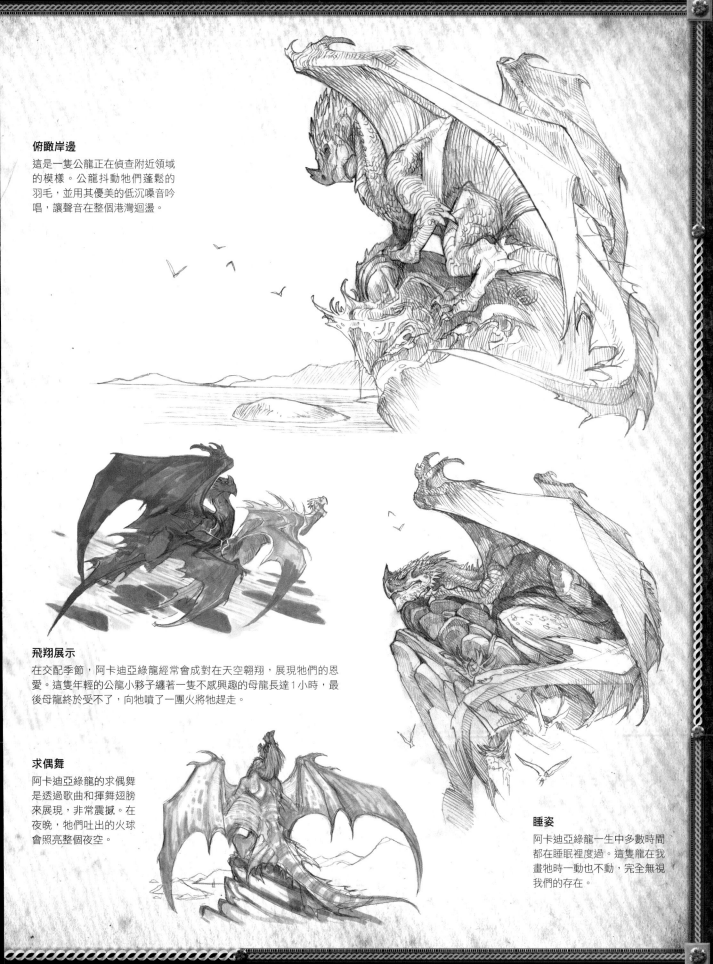

俯瞰岸邊

這是一隻公龍正在偵查附近領域
的模樣。公龍抖動牠們蓬鬆的
羽毛，並用其優美的低沉嗓音吟
唱，讓聲音在整個港灣迴盪。

飛翔展示

在交配季節，阿卡迪亞綠龍經常會成對在天空翱翔，展現牠們的恩
愛。這隻年輕的公龍小夥子纏著一隻不感興趣的母龍長達1小時，最
後母龍終於受不了，向牠噴了一團火將牠趕走。

求偶舞

阿卡迪亞綠龍的求偶舞
是透過歌曲和揮舞翅膀
來展現，非常震撼。在
夜晚，牠們吐出的火球
會照亮整個夜空。

睡姿

阿卡迪亞綠龍一生中多數時間
都在睡眠裡度過。這隻龍在我
畫牠時一動也不動，完全無視
我們的存在。

歷史

關於綠龍最早的記載出現於1602年，當時英國探險家巴塞洛繆‧戈斯諾德（Bartholomew Gosnold）正在繪製新英格蘭的地圖，他在報告中提到：「有大型的龍棲息在港邊許多地方……」據了解，巨龍在北美新英格蘭沿岸已經居住超過數千年，北至紐芬蘭，南達哈德遜河谷，都是其居住的領域。緬因州的佩諾斯考特部族（Penobscot）將綠龍稱為「斯哥加索龍」（Skogeso），紐約早期的荷蘭移民則是將這種龍稱為「哥恩德瑞克」（Groendraak）。這裡的殖民地居民發現龍的數量相當地多；另外，在早期捕鯨人的記載中，還可以看到這些綠龍經常從天空俯衝而下，直接從他們的魚叉將鯨魚劫走的敘述。

儘管有許多不愉快的遭遇，但是早期的美國人仍將綠龍視為其驕傲，且經常在革命時期將牠們用來代表力量以及獨立精神的象徵。俯瞰波士頓的邦克山曾經是這些巨龍的巢穴。班傑明‧富蘭克林（Benjamin Franklin）曾提議將綠龍作為美國國徽，但最後還是輸給了白頭海鵰。

在19世紀，捕鯨業和捕魚業者大量捕獲食用魚以及鯨魚，導致龍的數量驟減。許多像是波士頓、樸茨茅斯（Portsmouth）和紐哈芬（New Haven）等濱海城市的工業化，也破壞了綠龍的巢穴。在第二次世界大戰之前，只剩不到百隻綠龍存活，許多生物學家擔心牠們會因此絕種。

1972年成立的「全球龍基金會」和「綠龍信託」（the Green Dragon Trust），企圖喚醒民眾對綠龍處境的理解。1993年，聯邦公園管理局在緬因州設立「阿卡迪亞龍國家保育中心」，此中心位於阿卡迪亞國家公園旁的巨龍庇護所。自從那時起，其他的海岸地區就成了巨龍的保育所，在保育中心裡，透過和鯨魚類似的保育手法，綠龍也得以繼續繁衍。

19世紀的獵龍叉

艾弗利船長向我們解釋，在19世紀期間，捕鯨人常面臨龍竊取他們珍貴漁獲的狀況。為了應付這個狀況，捕龍成為捕鯨行業中的一個很重要的層面。圖片由新英格蘭「龍研究學社」（the New England Draconological Society）提供。

龍噴泉雕像

雕刻家奧古斯都‧聖高登（Augustus Saint-Gaudens）的作品 —— 位於紐約動物園龍屋外的龍噴泉雕像。

阿卡迪亞龍符號

這是在早期美洲原住民岩刻中出現過的綠龍符號，年代約是西元1400年。由新英格蘭龍協會波士頓分會提供。

阿卡迪亞酒館

在美國革命期間，美洲龍成為力量與自由的象徵。位於波士頓的「綠龍酒館」被稱為革命總部，也是計畫「波士頓傾茶事件」的據點。托爾金（J. R. R. Tolkein）在他的傳奇小說《魔戒》（*The Lord of the Rings*）中，也在哈比村外的臨水村，設定了一個稱為「綠龍」的小酒館作為場景。

DONT TREAD ON ME

請勿踐踏

象徵意義

綠龍自美國建國起，就一直以自由視為美國之象徵。圖片由新英格蘭龍協會波士頓分會提供。

綠山小屋

溫斯洛船長跟我們提到許多關於阿卡迪亞綠龍的歷史，我們花了好幾個小時，一邊在美麗的島嶼航行，一邊聽著他述說著精采的故事。他提到聳立在芒特迪瑟特島（Mount Desert Island）、高457公尺的凱迪拉克山（Cadilllac Mountain）曾經被稱為綠山，因為當時所有的阿卡迪亞綠龍都在山頂築巢。那裡因此成為了著名的觀光勝地，維多利亞時期的民眾都會前往賞龍，最後還在上面興建了一間名為「綠山飯店」（the Green Mountain Hotel）的鄉間小屋。1895年，該飯店被燒毀，從此就沒有人在山頂興建過飯店了。

阿卡迪亞綠龍

　　回到工作室，我開始準備畫一幅大型的阿卡迪亞綠龍。我先拿出在芒特迪瑟特島所畫的幾十幅素描稿以及研究資料當作參考，然後畫出構圖平衡的草稿，作為畫出雄偉綠龍的基礎。我的目標是表現出以下特色。

- 綠色的斑紋
- 海景
- 龍冠處蓬鬆的羽毛

1 畫出縮圖草稿

先畫幾幅小圖以建立構圖、外型和比例。在這個階段盡量畫得流暢些，並嘗試各種構圖，因為之後的作品會以這個草稿為基礎來發展。記住，作畫是一段過程，不是按部就班的科學實驗。在此範例中，我讓這隻巨龍以傲慢的姿態盤據在懸崖邊，就像一頭猛獅一樣。我的重點是要捕捉其驕傲的姿態。

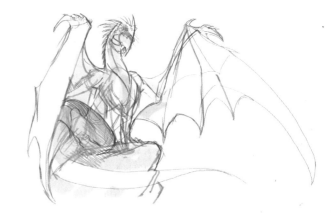

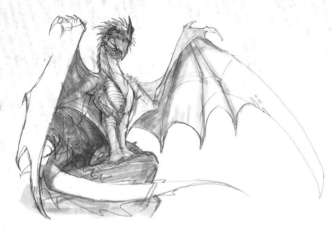

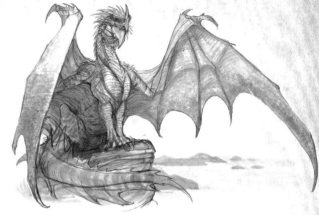

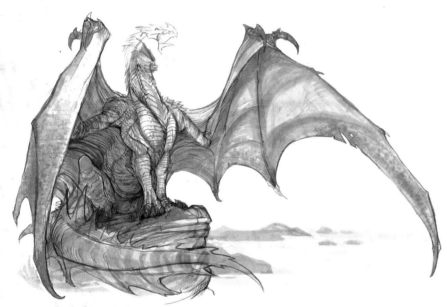

2 完成線稿

在建立了基礎的輪廓與外型之後，就可以加入許多龍身細節，並添增一些有趣的元素來完成整幅畫的構圖。當初在緬因州做了一些有關龍身體結構的研究，此時就能派上用場。在我最初的設計稿中，就有一些身體結構需要修正。我注意到有些學生會因為對第一次的草稿感到不理想而覺得挫敗。我想強調的是，修改是很正常的，因為那是畫圖的過程之一。因此請不要輕易放棄，身為一名藝術家，永遠需要對你的畫作做出許多修正和改變，才能達到滿意的結果。

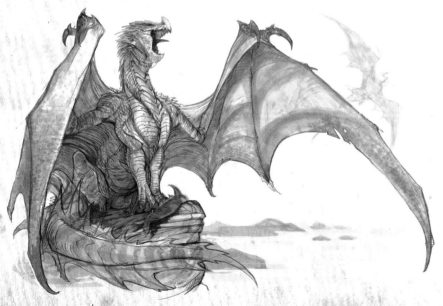

3 調整身體結構和姿勢

我邊作畫邊修正了龍的身體結構以及姿勢。此外，我新增了一個圖層來調整龍頭的形狀，然後在原本的圖層上作畫，也在背景畫上另一條龍，並在龍的腳邊畫了一隻殺人鯨的殘骸。

教學：用筆基礎

對於年輕畫家和初學者而言，鉛筆絕對是在所有使用的工具中最重要的一種。在緬因州研究龍的時候，我的學徒康西爾對這個簡單的工具產生了興趣，央求我教導他一些基本的使用技巧。以下是我在素描本上畫的一些示範，有些是教導康西爾如何使用鉛筆，有些則是他自己試畫的成果。當你看完這些指導技巧後，可以看看最後的數位成品是否也使用了這些技巧。

握法A

我們從小就被教導要用特定的方式握筆，才不會將把頁面弄髒。你可以在這幅畫中看到，這種握筆方法會讓康西爾的手部活動範圍受到限制。當從筆後方控制活動時，手和手指的活動範圍會變得很小，筆尖的作畫範圍也會受限。不過這種方法適合畫一些潦草的短線，尤其是用鉛筆作畫時。

握法B

相對之下，如果將握筆的位置往後，筆尖能移動的幅度就會變大，變成以手腕甚至手臂為軸心。另外，整隻手的重量也不會壓在筆尖上，而是以手的根部壓在紙上的重量，也就是只有筆本身的重量。這樣畫出來的效果更豐富，且可以畫出更細緻的筆觸，鉛筆的尖端也不容易斷掉。

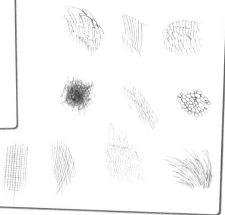

試畫不同的線條

有關線條練習可以追溯到許多大師輩出的時代，諸如杜勒、達文西、米開朗基羅和林布蘭等繪畫大師，都會用線條在紙上記錄靈感。左圖是我畫畫時會用到的一些筆觸，你可以勤加練習直到找到屬於自己的線條。

細線法

細線法是在許多媒材上常見的繪畫技巧。記得要將線條加上濃淡以凸顯想畫的物體。這裡是直細線和彎曲細線的對照。

漸層法

這個簡單的漸層練習是學習掌控媒材時很好的暖身。嘗試看看你能將線條畫得多輕，再看看你能畫得多重。

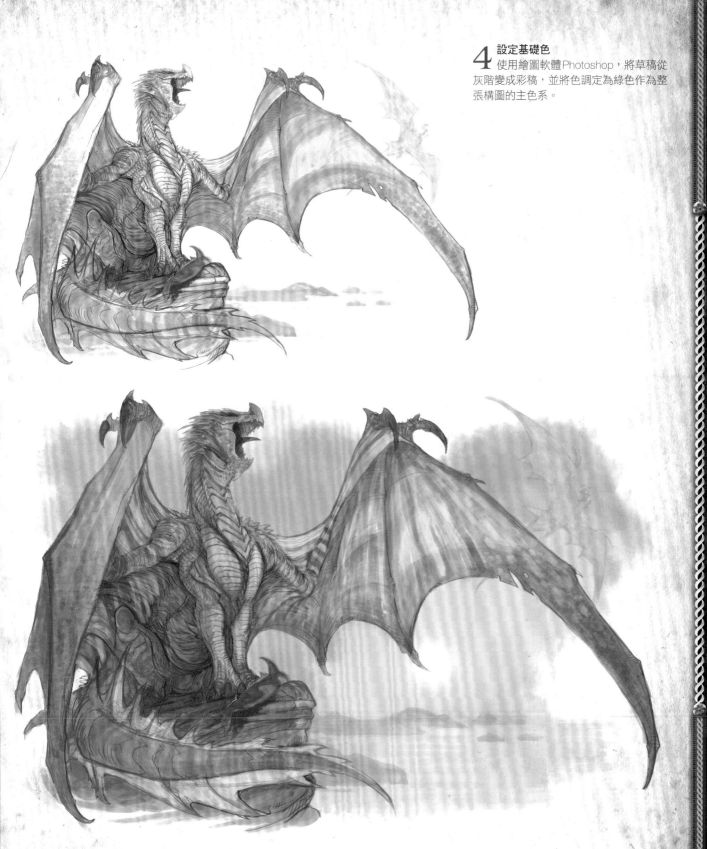

4 設定基礎色
使用繪圖軟體 Photoshop，將草稿從
灰階變成彩稿，並將色調定為綠色作為整
張構圖的主色系。

5 設定底層
建立一個不透明度 50%、正常模式的新圖層。
使用調色盤替每個物體塗上大致的顏色，然後處理
橘色夕陽穿透綠色翅膀後的色彩呈現。

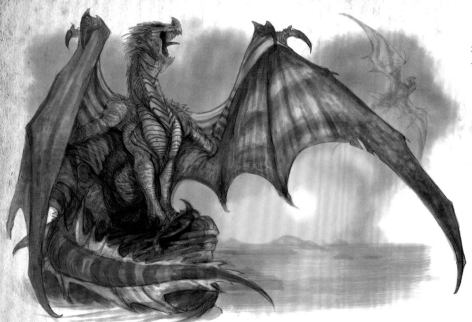

加上陰影
放上一層不透明度50%、色彩
增值模式的圖層，並建立陰影，統
一畫面的暗色調。

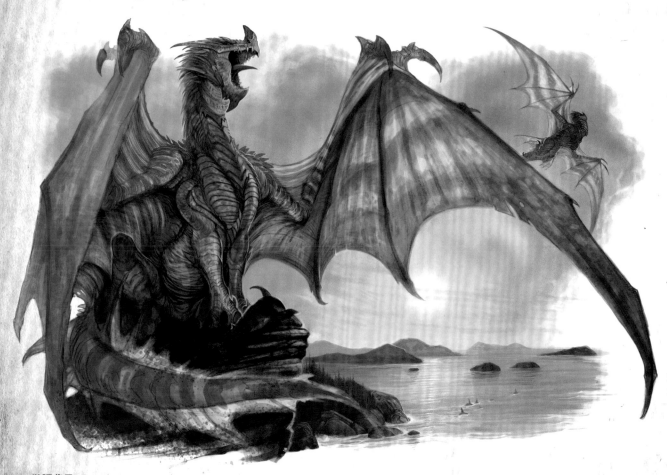

7 微調背景
開始微調背景元素。要讓背景的元素有在遠處的感覺，必須採用低彩度和低對比度
的方式，讓細節不要過於突出，這有助於建立遠近感。我使用不透明水彩來畫尾巴，讓
它有往前的效果，並與岩石分開。在這個階段，前景中的物體應該要最突出。

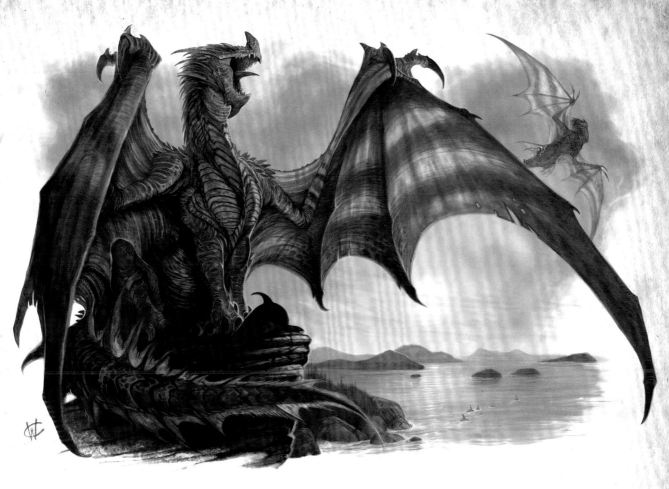

8 加上前景細節完成最後修飾

最後畫出龍的細節。在這個階段，顏色變得更飽和、筆刷變得較不透明，對比增加，筆刷也變小。注意當黃色光線穿透綠色翅膀時，呈現出的是飽和的黃色系。繼續畫上更多細節，直到你對成果感到滿意為止，最後你會發現你的耐心是有代價的。

冰島白龍

Dracorexus reykjavikus

詳細說明

分類：龍綱／飛龍目／龍科
／巨龍屬／冰島白龍

尺寸：15～23公尺

翼展：26公尺

重量：9000公斤

特色：巨龍身上的顏色會依
照季節，產生純白色到棕色
的變化。頭部有寬闊、水平
的額角，龍翼為三角翼，其
喙部會往上突出。雌性的顏
色較為黯淡，且有比較多的
斑紋。

棲息地：北大西洋海岸地區

保育狀態：近危物種

別稱：白龍、北極龍

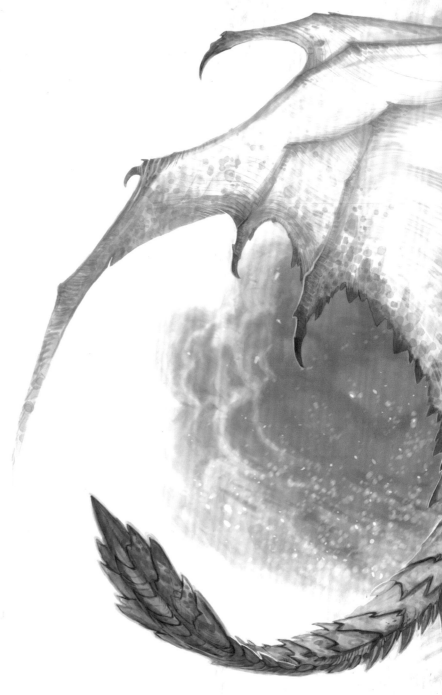

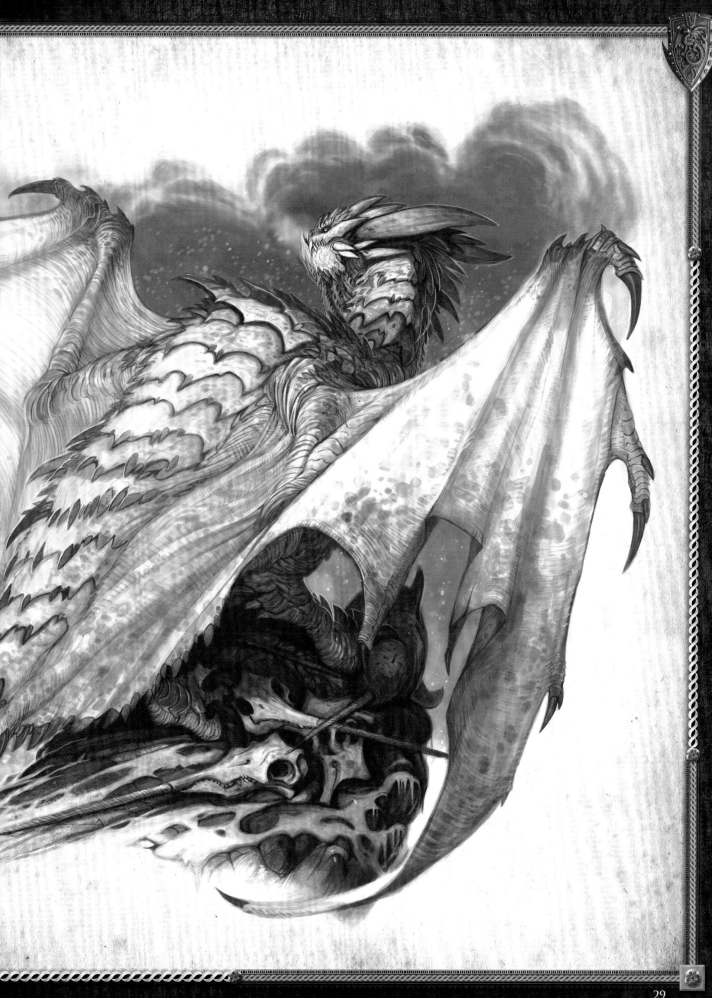

冰島探險

康西爾和我抵達了冰島的雷克雅維克（Reykjavik, Iceland），持續著我們畫世界巨龍以及研究偉大冰島白龍（Icelandic Dragon）的冒險旅程。我們冰島之旅的龍嚮導齊格魯德‧奈夫海恩（Sigurd Niflheim），不僅是雷克雅維克「冰島自然史博物館」（the Icelandic Museum of Natural History）的專家，也是「斯奈山半島龍保護區」（the Snæfellsnes Dragon Sanctuary）的資深區長，沒有人比他更適合當我們的嚮導了。奈夫海恩區長提供了許多關於冰島巨龍的寶貴知識，對我們的冰島冒險十分受用。我們要在雷克雅維克的博物館待上幾天，研究冰島巨龍的生理結構，然後前往龍的保護區以便觀察野外的巨龍。

我們的嚮導，
席格‧奈夫海恩

Snæfellsnes Dreki Varðveita

í gildi þangað til
SEPT

2008

Snæfellsnes Dragon Sanctuary

:IS

21.4.10 21

KEFLAVIKURFLUGVOLLUS
F01255

龍之氣息
在冰島的山丘曠野上遍布著許多野花，形成了一大片的白色花海，有如龍吐出的氣息。

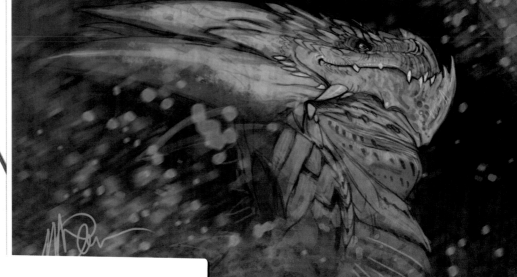

Ísland náttúrugripasafn
iceland museum of natural history

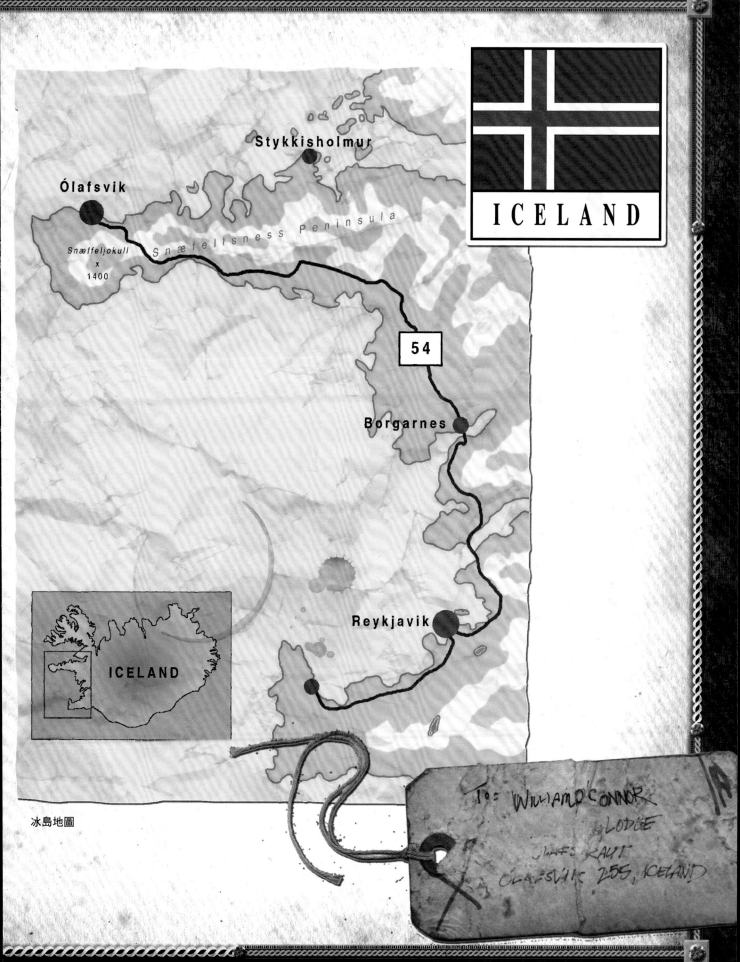

Stykkisholmur

Ólafsvik

Snæffeljokull
x
1400

S n æ f e l l s n e s s P e n i n s u l a

54

Borgarnes

ICELAND

Reykjavik

ICELAND

冰島地圖

To: WILLIAM O'CONNOR
LODGE
OLAFS RAUT
OLAFSVIK 255, ICELAND

生理特徵

冰島白龍的分布範圍相當廣——
北到格陵蘭島，西至愛德華王子島
和加拿大，東南則達蘇格蘭的奧克
尼島，據說冰島白龍和阿卡迪亞綠
龍、威爾斯紅龍和斯堪地那維亞藍
龍都曾有過接觸。和英國威爾斯紅
龍最知名的相遇故事，當然就是在
中世紀威爾斯史詩《馬比諾吉昂》
（*Mabinogion*）中的記載。這4種龍
的分布範圍在北海的法羅群島重疊。

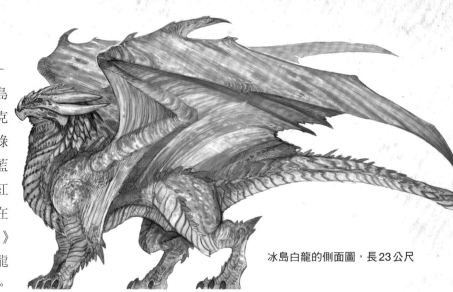

冰島白龍的側面圖，長23公尺

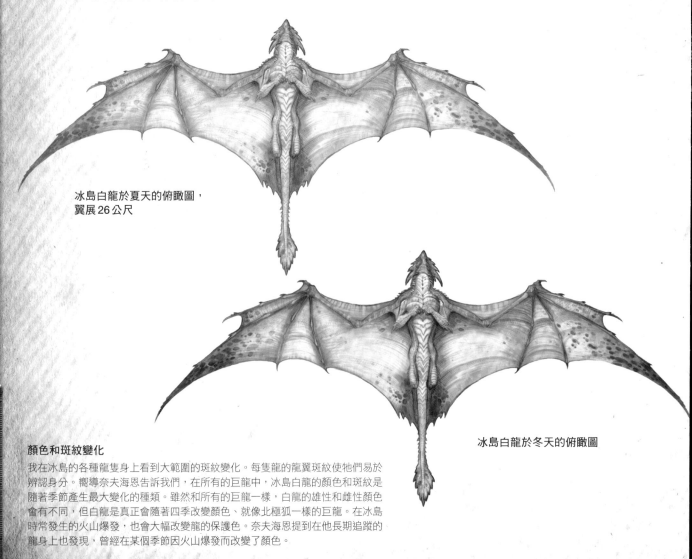

冰島白龍於夏天的俯瞰圖，
翼展26公尺

冰島白龍於冬天的俯瞰圖

顏色和斑紋變化

我在冰島的各種龍隻身上看到大範圍的斑紋變化。每隻龍的龍翼斑紋使牠們易於
辨認身分。嚮導奈夫海恩告訴我們，在所有的巨龍中，冰島白龍的顏色和斑紋是
隨著季節產生最大變化的種類。雖然和所有的巨龍一樣，白龍的雄性和雌性顏色
會有不同，但白龍是真正會隨著四季改變顏色、就像北極狐一樣的巨龍。在冰島
時常發生的火山爆發，也會大幅改變龍的保護色。奈夫海恩提到在他長期追蹤的
龍身上也發現，曾經在某個季節因火山爆發而改變了顏色。

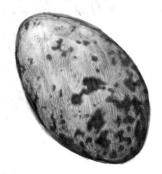

冰島白龍蛋，41 公分

這是參考冰島自然史博物館的樣品所畫的素描。冰島白龍的蛋在孵化前，可以休眠好幾年，母龍會盡可能長久地守在巢穴中。當氣候過於嚴寒時，冰島的白龍蛋可以在極低溫的狀況中冬眠。

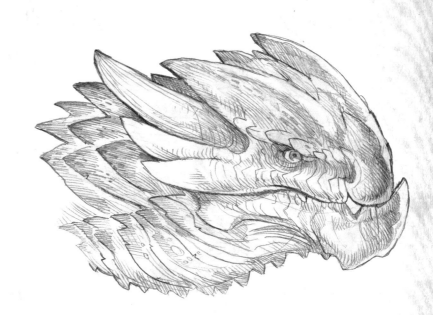

青少年時期的冰島白龍

年輕的冰島白龍擁有獨特且較小的寬額角。

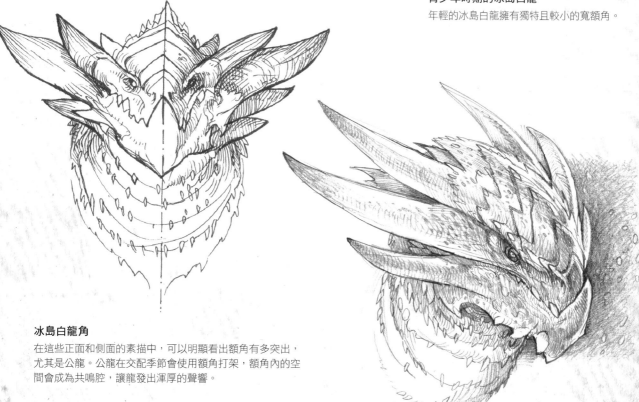

冰島白龍角

在這些正面和側面的素描中，可以明顯看出額角有多突出，尤其是公龍。公龍在交配季節會使用額角打架，額角內的空間會成為共鳴腔，讓龍發出渾厚的聲響。

習性

　　冰島白龍和世界上多數巨龍不太一樣，牠們非常多產，因此搶奪地勢良好的築巢地點，也變得非常激烈。公龍常在春天使用角作為武器互鬥，以搶奪大家夢寐以求的築巢地點。打鬥過程非常激烈，可以在許多年長的勇者身上看到戰鬥後遺留的傷疤。確定好適當的築巢地點，冰島白龍就會開始築巢，並用牠耀眼的噴火特技、色彩絢麗的龍脖子垂肉，和冰島白龍特有的渾厚吟唱聲，試圖吸引母龍的注意。

　　白龍通常會依照獵物的體型，在棲息地周遭獵捕魚類或是鯨豚類為食。年紀輕的冰島白龍會以北大西洋鮪魚當作食物，成熟後就能獵捕像是殺人鯨、座頭鯨、露脊鯨和長鬚鯨等大型的海洋生物。

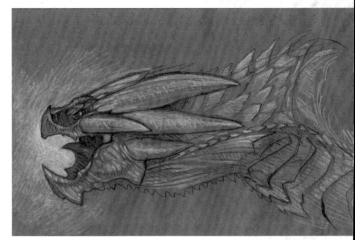

噴火還是噴冰？
許多人都誤以為冰島白龍會噴冰，但其實牠們和其他的巨龍一樣是噴火，只是牠呼氣時伴隨著吸熱的特性，會在寒冷氣候中噴出無數冰霜碎片，因此才造成了誤解。

以冰島作為棲息地
冰島擁有波瀾壯闊的美景，像是冰雪覆蓋的山頂和活火山。
能在這樣險峻的環境中生存，冰島白龍一定是生存高手。

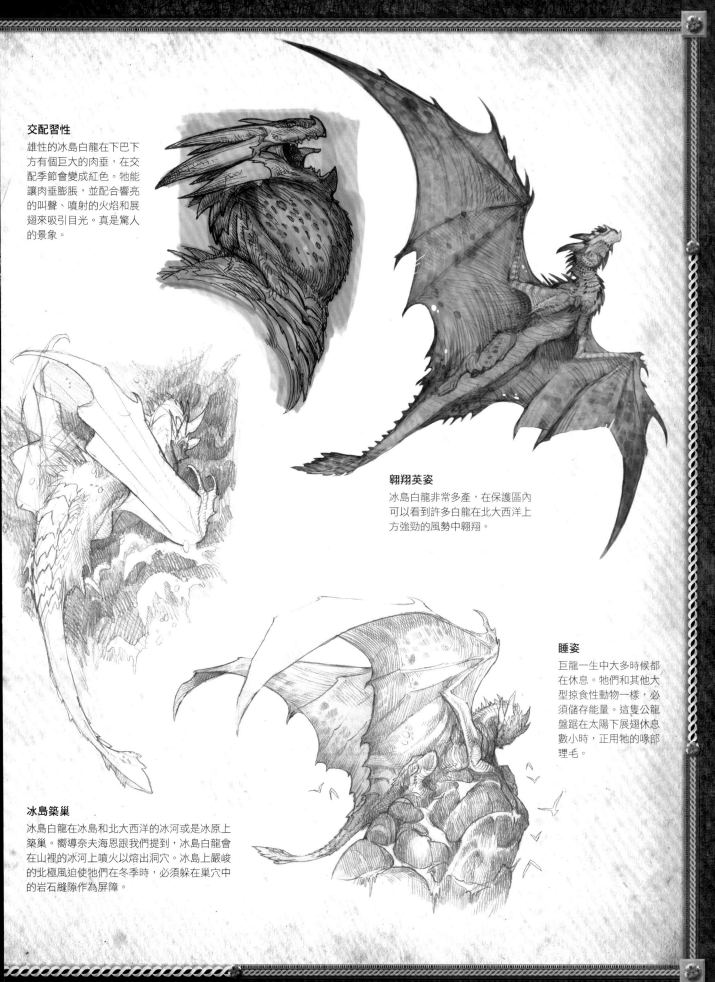

交配習性

雄性的冰島白龍在下巴下方有個巨大的肉垂,在交配季節會變成紅色。牠能讓肉垂膨脹,並配合響亮的叫聲、噴射的火焰和展翅來吸引目光。真是驚人的景象。

翱翔英姿

冰島白龍非常多產,在保護區內可以看到許多白龍在北大西洋上方強勁的風勢中翱翔。

睡姿

巨龍一生中大多時候都在休息。牠們和其他大型掠食性動物一樣,必須儲存能量。這隻公龍盤踞在太陽下展翅休息數小時,正用牠的喙部理毛。

冰島築巢

冰島白龍在冰島和北大西洋的冰河或是冰原上築巢。嚮導奈夫海恩跟我們提到,冰島白龍會在山裡的冰河上噴火以熔出洞穴。冰島上嚴峻的北極風迫使牠們在冬季時,必須躲在巢穴中的岩石縫隙作為屏障。

歷史

　　冰島白龍是史上最知名且最多產的巨龍。在高峰時期，冰島白龍的食物供給肯定無法符合其數量的需求。在中古世紀早期有關冰島白龍來到歐洲藍龍和紅龍地盤的敘述，其中最有名的記載就在中世紀威爾斯史詩《馬比諾吉昂》裡。史詩中的故事提到，一隻白龍正在攻擊一隻英國紅龍，但是最後都被路德國王（King Lludd）收服。顯然冰島白龍在五百多年前，或許曾往東邊和南邊遷徙到威爾斯這麼遠的地區，也能顯示出牠們的數量之多。後來在冰島遭到殖民的幾個世紀中，雖然龍的數量有明顯銳減，但仍是巨龍中數量之首。

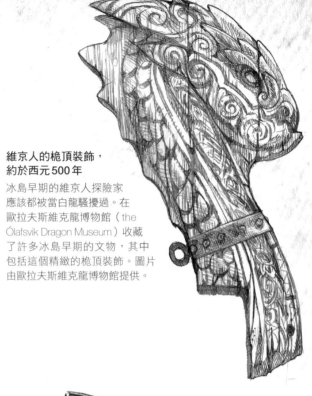

維京人的桅頂裝飾，約於西元 500 年

冰島早期的維京人探險家應該都被當白龍騷擾過。在歐拉夫斯維克龍博物館（the Ólafsvik Dragon Museum）收藏了許多冰島早期的文物，其中包括這個精緻的桅頂裝飾。圖片由歐拉夫斯維克龍博物館提供。

冰號角

早期定居在冰島的北歐人，都對住在海邊的巨龍非常尊敬。圖為奈夫海恩區長親自為我們示範吹奏維京人的龍角，這個龍角是由冰島白龍的額角所製成。

觀察白龍

在夜晚觀察冰島沿岸的白龍正用粗獷的聲音低吼，並上演一場動人的煙火秀，真是一大奇景。白龍會在夜晚活動以展現自己並進行狩獵，因為鯨魚和其他魚類在這些時刻最為活躍。

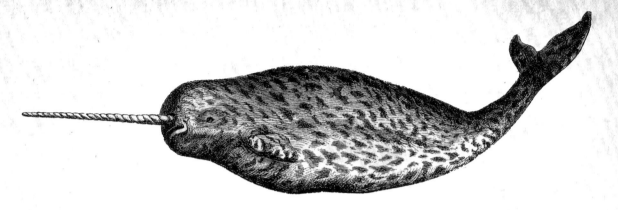

遇見獨角鯨

在歷史記載中，最有名的冰島白龍獵物就是神祕的獨角鯨。他們棲息在冰島白龍最北方的棲地，是少數在演化中能和白龍抗衡的動物。

好幾個世紀以來歐洲人都相信，獨角鯨的長角就像獨角獸的角一樣；因努特人（Inuit）也認為這個角具有神奇的力量，但其實獨角鯨的角就是他的牙齒。即便到了20世紀，科學家仍對這個角的用途眾說紛紜。有些科學家認為它就像冰鑽，是獵捕時的工具，或是公鯨互相打架時的武器。然而，根據最近發現的文獻記載，獨角鯨可以使用這個角來防禦龍從空中的攻擊。

獨角鯨平常大約會有一百多隻群聚在一起行動，當發現龍的蹤跡時，他們會緊密圍著幼鯨和母鯨移動。雄性的成鯨會將角全部朝外聚集成一圈，並伸出水面，抵禦空中的攻擊。許多冰島白龍身上都留有與擅戰的獨角鯨群拼鬥過的傷痕。

斯奈山半島龍保護區

在斯奈山半島龍保護區露營的夜晚，嚮導奈夫海恩跟我和康西爾述說了許多有關冰島白龍的故事。其中最精采的就是馮哈維格教授（Professor Von Hardwigg）的故事。根據報導，這名教授於1864年在斯奈山（Snæfellsnes）上發現一個洞穴，那個洞穴讓他通往了地底深處。他的冒險旅程充滿許多驚奇和不可思議的故事，包括遇見巨大的蜥蜴以及看到像是來自異世界的壯觀景象等。

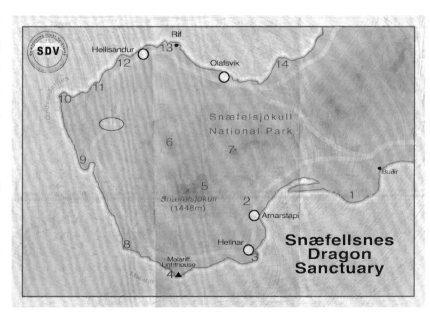

冰島白龍

　　開始畫冰島白龍時，先列出之前觀察到的白龍之特徵。

- 白色斑紋
- 生活在北極
- 巨大的三角翼
- 寬額角以及往上突出的喙部

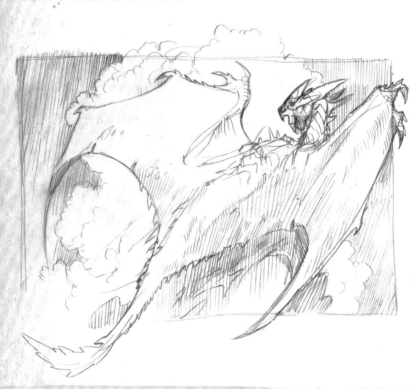

1 先畫出縮圖草稿
先用鉛筆在紙上畫出草稿，設計出一個基本和協調的畫面以捕捉冰島白龍雄偉的姿態。白龍特有的三角翼是設計重點，要盡量突顯出來。

色調：白色調

　　白色調又被稱為淺色調，以灰色為中心展開，許多白色調可以發展出諸如紫色、粉紅色、黃綠色和淡藍色等，甚至深色的暗黑色調。這個調色盤上的顏色是最後畫在白龍身上的顏色。仔細觀察最後的完稿，在上面找出這些顏色，顯然白色調並不僅僅是純粹的白色。

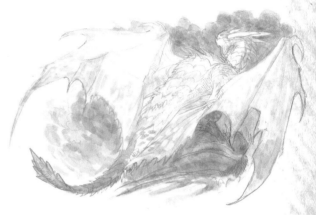

2 完成初步電腦素描

在電腦的 Photoshop 裡開一個灰階圖層，參考剛才的草稿來
作畫。一開始的草稿是要決定將主題放在何處以及整體的形狀是
否平衡。注意在這些關鍵的階段中，要畫出大致的輪廓線和骨
架，不管使用哪種媒材，這個階段都是在確認物體於畫面中的大
小和位置。

指導：如何呈現白色調

當我在工作室裡畫冰島白龍時，我想起在冰島某一天發生的事。在某個可怕的暴風雪日子裡，我和康西爾以及奈夫海恩嚮導在斯奈山山腰上，正受到暴風雪的襲擊。當時我們躲在避難小屋裡畫畫，康西爾遞給我一張空白的紙。我問他：「那是什麼？」他說：「在暴風雪中的白龍。」我們3個人捧腹大笑，那是我們整趟旅程中笑得最誇張的一次。但是這也讓我和康西爾去思考有關白色調的呈現方式。繪畫的第一課就是 —— 黑色、白色和灰色。學習看出物體明度中的色彩，是需要時間練習的。因此要看出白色中有哪些顏色要在更勤加練習才行。

以光學原理來說，我們會「看見」白色，是因為白色的物體和周圍物體比起來，反射了自身光線到我們的眼睛。在繪畫中明度最高的物體，一般就會被解讀為白色。就色相來說，白色也反射了光源最多的顏色。比方說，白色T恤在陽光下看起來是亮黃色；月光下是深藍色；火光旁則是飽滿的橘色。要讓白色呈現出什麼顏色，必須先決定光線的顏色和性質。這種光線的變化會發生在所有的物體上，但在白色上最明顯，所以通常會先從白色開始學起。

首先來練習如何呈現白色調。可以將屋裡的任何東西當作範例，像是一個碗、一件白T恤或是一顆蛋。試著在不同的光線背景下畫出所呈現的顏色。

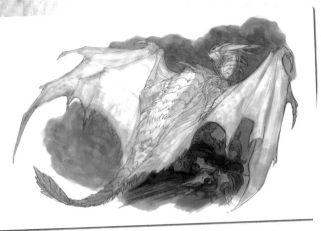

練習A

在龍身上使用了溫暖的黃光色澤而產生出紫色的陰影。背景則使用了中性的深紫色調，對比龍身的明度和色彩。這是我個人最喜歡的顏色。

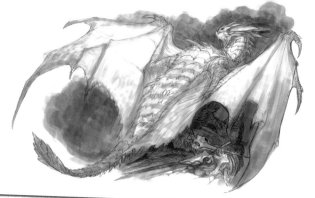

練習B

此處的龍是用淡淡的冷色調，棕紅色的背景可以和淡藍色產生對比。雖然有趣，但藍色通常不是龍身的自然顏色，所以看起來會有點不自然。

練習C

最後是夜晚時在月光下的巨龍。雖然很有氣氛，但色彩過於單一，不符合我的需求。

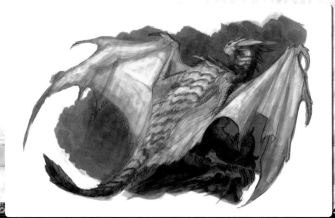

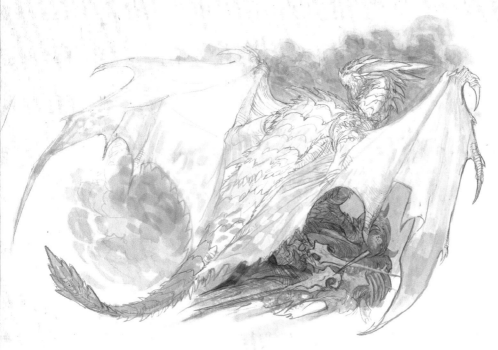

3 加入明暗和明度變化

在最初的草稿上增加更多龍的生理構造和造型。因為在全白色的作品上能變化的色彩相當有限，因此可透過陰影和明度來產生變化。身體每個區塊的明度和鄰近區塊的對比，都應該在此階段確立。

注意從尾巴到鼻子產生的距離錯覺，並利用背部顏色比腹部顏色深的特色，畫出正面和背面的樣貌。需要深色的背景，才能襯托出翅膀的顏色，但往上翹起的尾巴部分，因顏色較深，需要在白色的背景中才能呈現出來。呈現的結果就是起伏的龍身竄入背景中的模樣，這可以讓場景更具深度。另外可以注意到翅膀在背景襯托下所呈現的亮度，但當翅膀頂部突破上方雲朵時，翅膀的顏色又會變深。

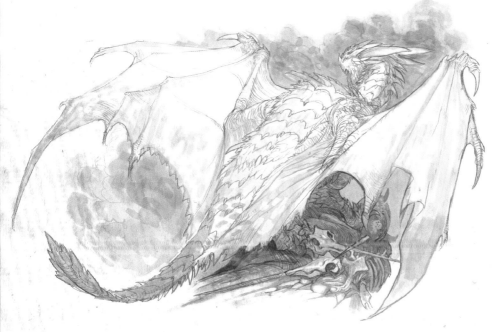

4 細部調整

到了這個階段，先將圖片尺寸改為36×56公分，並使用灰階300 dpi解析度開始畫上細節。從這裡開始，我在冰島所做的研究就可以派上用場，因為我可以開始畫出龍身的細部。記住，描繪出細節才會讓作品栩栩如生。和其他龍打架形成的腫塊和抓痕遍布在龍的角和臉上，還有不規則和自然的斑紋及龍身上龜裂的皮膚、鱗片等。

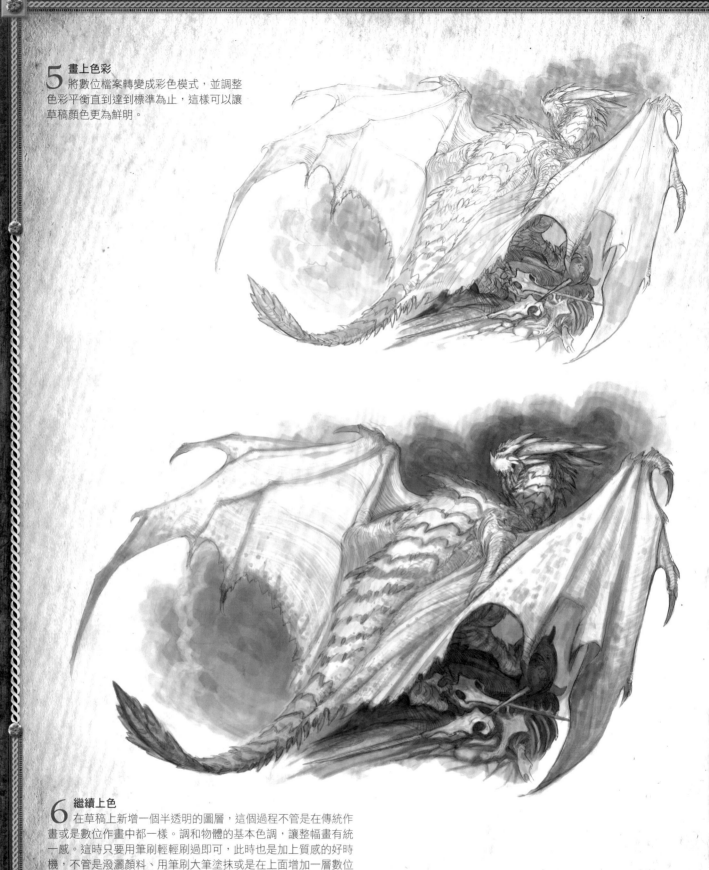

5 畫上色彩

將數位檔案轉變成彩色模式，並調整色彩平衡直到達到標準為止，這樣可以讓草稿顏色更為鮮明。

6 繼續上色

在草稿上新增一個半透明的圖層，這個過程不管是在傳統作畫或是數位作畫中都一樣。調和物體的基本色調，讓整幅畫有統一感。這時只要用筆刷輕輕刷過即可，此時也是加上質感的好時機，不管是潑灑顏料、用筆刷大筆塗抹或是在上面增加一層數位的質感效果都可以。

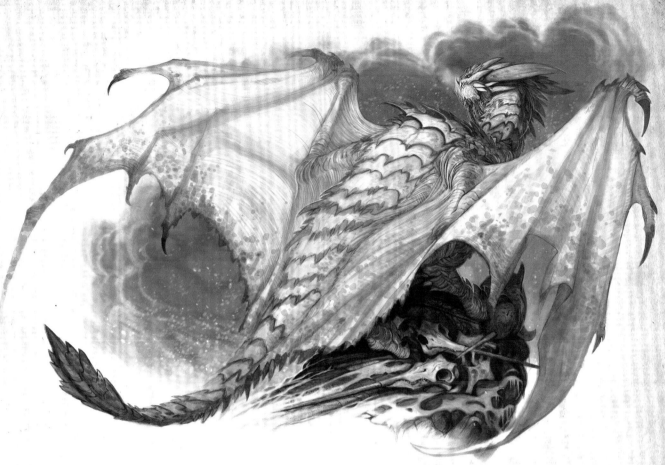

7 完成最後細節

在這個階段，所有顏色和明度關係都已建立，包括整個構圖上的元素也都確立好了。此時就可以使用濃厚的不透明水彩和最細緻的筆刷，完成畫作中最後的細節。不管是使用什麼媒材，這些最後的小步驟都會讓你的作品更加栩栩如生。在想強調的部位加入互補色，讓觀看者的眼光被吸引到這個區塊。亮黃色和橘色可以和背景的深綠、深紫色產生對比。

Dracorexus songenfjordus

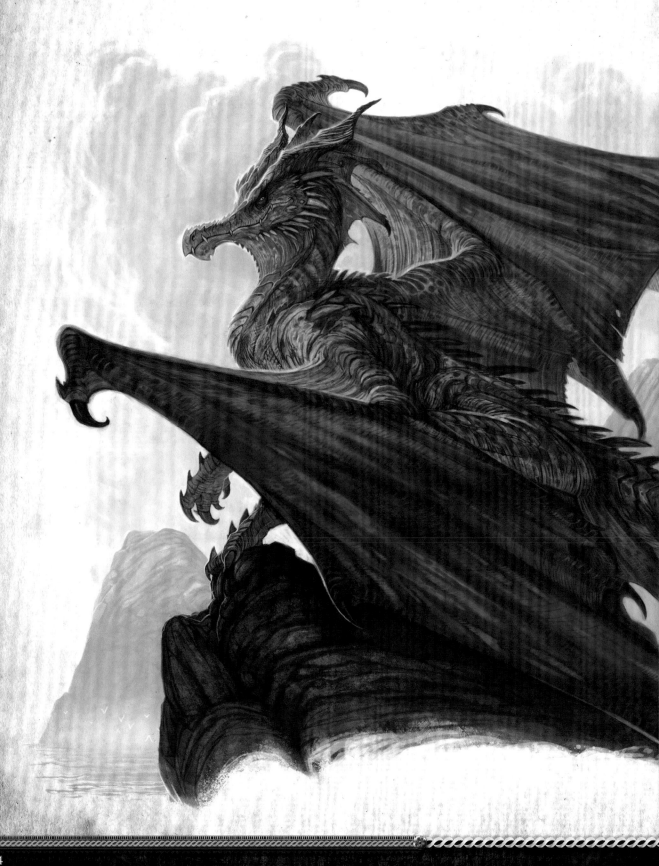

詳細說明

分類：龍綱／飛龍目／龍科／巨龍屬／斯堪地那維亞藍龍

尺寸：15～30公尺

翼展：23～26公尺

重量：9080公斤

特色：雄性的龍身上有鮮豔的藍色斑紋；母龍的顏色較淡。鼻部較長，尾部有方向舵，臀部後方有尾翼。

棲息地：北歐沿岸

保育狀態：易危物種

別稱：北歐龍、藍龍、挪威龍、峽灣龍

斯堪地那維亞地區探險

我們的尋龍之旅從冰島往東前往斯堪地那維亞地區。我和康西爾平安抵達挪威的卑爾根市，繼續踏上尋找偉大的斯堪地那維亞藍龍（Scandinavian Dragon）的另一段旅程。卑爾根市（Bergen）是挪威的文化之都，國內最傑出的機構、學術單位以及博物館都在這座城市裡，比方像是挪威研究龍的大本營「卑爾根自然科學中心」（the Bergen Academy of Natural Sciences），這是全球研究龍的機構中，數一數二的科學研究中心。我們與挪威探險之旅的嚮導布倫希爾德・法蘭森博士（Dr. Brynhilde Freyason）碰面。法蘭森博士是挪威研究斯堪地那維亞藍龍的前驅者，她和其團隊會在船上執行年度的挪威巨龍數量普查，而她也同意讓我們跟著她在研究船「貝奧武夫號」（the Beowulf）上待兩週。雖然船上的住處稀少，但這是一個能跟著全球頂尖專家一起研究的絕佳機會。

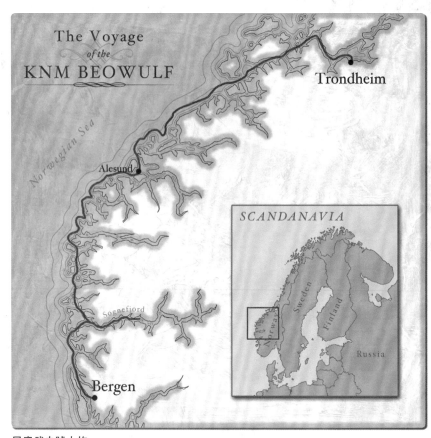

貝奧武夫號之旅

我們的嚮導，布倫希爾德・法蘭森博士
其團隊成員都暱稱她為「龍夫人」（The Dragon Lady）。

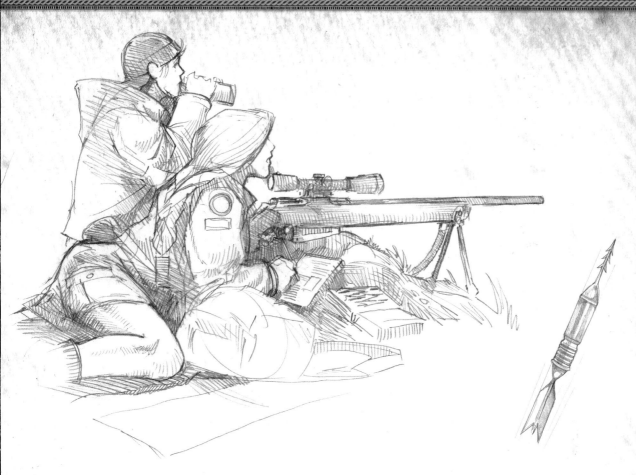

透過追蹤定位做研究

對法蘭森博士的研究來說，最重要的是要能持續追蹤龍的活動至少1年。因為透過追蹤，可以得知牠們通常在何處覓食，以獲得較為正確的普查數量，並為公龍負責獵捕、母龍負責照顧和孵蛋等的理論提供證據，證明龍遠比我們想像得更社會化。

康西爾幾乎每天都跟著法蘭森博士將追蹤定位器裝在龍身上。他對此非常地熱衷。

追蹤定位飛鏢

法蘭森博士設計的追蹤定位飛鏢，是由動力強大的步槍所發射，以附著在龍皮上頭。此飛鏢可以讓團隊透過衛星追蹤技術，來追蹤此物種行動長達1年的時間。

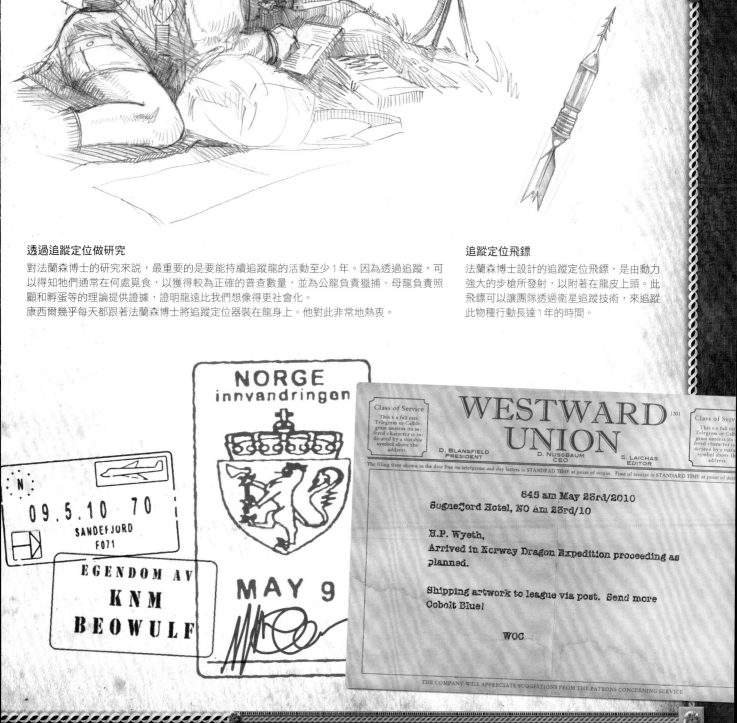

生理特徵

斯堪地那維亞藍龍的分布範圍相當廣 —— 南到蘇格蘭，東至俄羅斯，往西甚至可以到達法羅群島，因此藍龍有時會與白龍和紅龍有所接觸。這些地區的海獅、鼠海豚與鯨魚數量眾多，提供了藍龍豐沛的食物來源，使牠們在斯堪地那維亞這個人煙稀少的崎嶇海岸得以蓬勃生長。

斯堪地那維亞藍龍沿著斯堪地那維亞半島崎嶇的海岸築巢與棲息，地區涵蓋了挪威、瑞典、丹麥和芬蘭。適當的降雨量、溫和的氣候、俯瞰挪威海的高聳懸崖、眾多鯨魚與鯨豚聚集的峽灣，再加上稀少的人口，使此區成為全世界最適合龍居住的位置。雖然斯堪地那維亞藍龍的分布範圍不像白龍那麼廣大，但居住在挪威峽灣的巨龍數量卻是世界之冠。

驚人的斯堪地那維亞藍龍數量，也使得挪威成為全世界最受歡迎的賞龍勝地。若是要觀賞驚人奇觀的方法，就是搭乘廣受歡迎的「挪威郵輪」（the Dragon-Fjord Cruiseline），這是挪威最成功的產業之一。為了保護藍龍的棲地不受獵捕與觀光產業帶來的衝擊影響，挪威政府已經將許多東南沿岸和峽灣的自然棲地列為龍的保育區。

剛孵化出的斯堪地那維亞藍龍

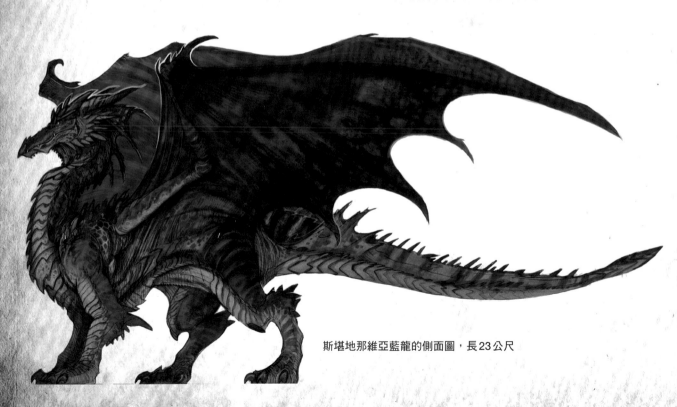

斯堪地那維亞藍龍的側面圖，長23公尺

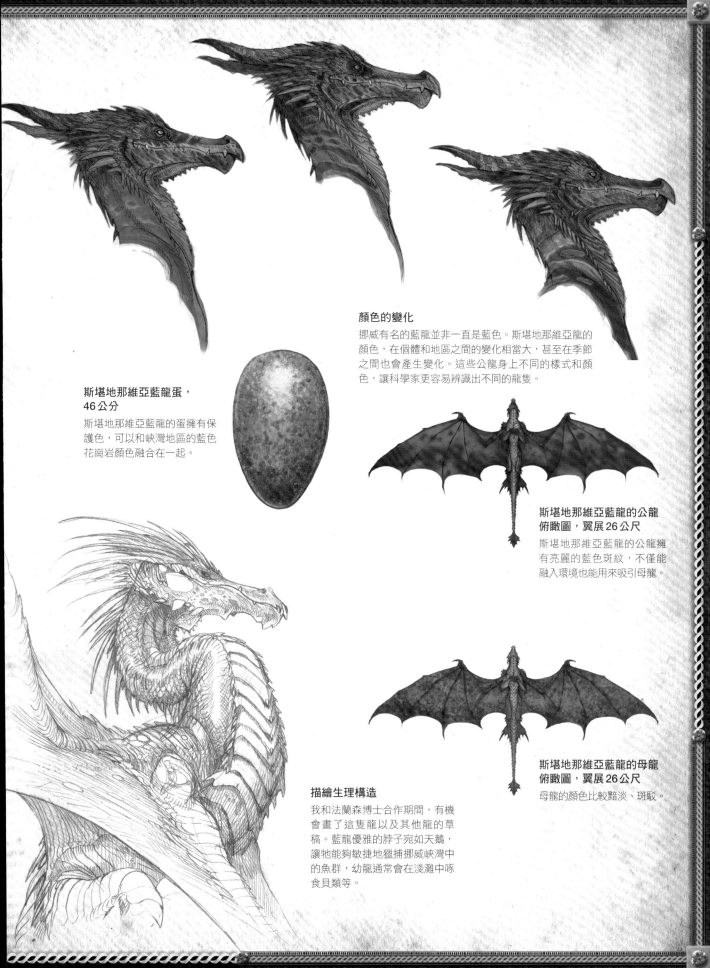

顏色的變化

挪威有名的藍龍並非一直是藍色。斯堪地那維亞龍的顏色，在個體和地區之間的變化相當大，甚至在季節之間也會產生變化。這些公龍身上不同的樣式和顏色，讓科學家更容易辨識出不同的龍隻。

斯堪地那維亞藍龍蛋，46公分

斯堪地那維亞藍龍的蛋擁有保護色，可以和峽灣地區的藍色花崗岩顏色融合在一起。

斯堪地那維亞藍龍的公龍俯瞰圖，翼展26公尺

斯堪地那維亞藍龍的公龍擁有亮麗的藍色斑紋，不僅能融入環境也能用來吸引母龍。

斯堪地那維亞藍龍的母龍俯瞰圖，翼展26公尺

母龍的顏色比較黯淡、斑駁。

描繪生理構造

我和法蘭森博士合作期間，有機會畫了這隻龍以及其他龍的草稿。藍龍優雅的脖子宛如天鵝，讓牠能夠敏捷地獵捕挪威峽灣中的魚群，幼龍通常會在淺灘中啄食貝類等。

習性

在貝奧武夫號為期兩週的探險旅程中，讓我們得以仔細觀察斯堪地那維亞藍龍的習性。和其他巨龍一樣，藍龍需要廣大的狩獵區，因此孤立、迎風的山峰以及寬闊的水域，提供了這個龐大族群豐沛的食物來源。

成年後的斯堪地那維亞藍龍可能重達9089公斤、翼展達30公尺，每天必須攝取68公斤的肉。斯堪地那維亞藍龍和所有其他的巨龍一樣，新陳代謝的速度非常緩慢，冬眠期也很長。夏天時，牠們每週只需要獵捕1次，冬天則是1個月1次。較年長的龍在夏天時，1個月可能只需進食1次，且整個冬天都會冬眠。挪威沿岸外海充沛的鯨豚數量足夠應付藍龍偶爾的獵捕，藍龍會將大型的海洋哺乳類帶回牠們的巢穴中享用。

斯堪地那維亞藍龍通常會獵捕，像是北大西洋鮪魚這種大型的魚類以及領航鯨、殺人鯨等小型的鯨豚，因此不會干擾到捕魚業者，因為漁民通常是捕捉鯡魚等小型的食用魚。19世紀末，雙足飛龍的絕種與20世紀末對於捕鯨數量的控制，讓斯堪地那維亞藍龍的數量得以急速成長。基於這些原因，使得牠們的復育率達所有巨龍之冠。

藍色野花
斯堪地那維亞北邊崎嶇土地上的野花與地衣和苔蘚交錯生長著，為這片土地添增湛藍的色彩，也讓藍龍能交融在環境的背景中。

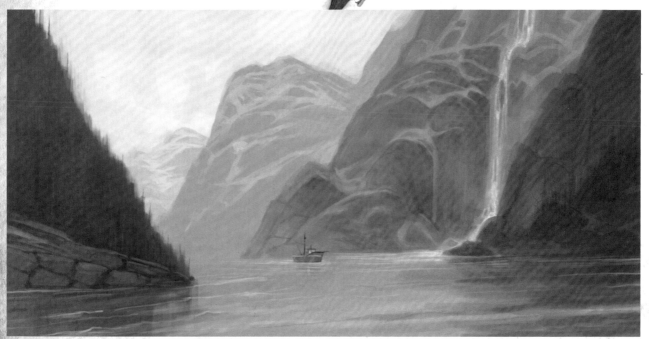

斯堪地那維亞藍龍棲息地
挪威的峽灣是世界上數一數二的美麗奇景。看到深藍與蔚藍的峭壁，就能清楚明白，為何斯堪地那維亞藍龍會演化出這種獨特的色彩。

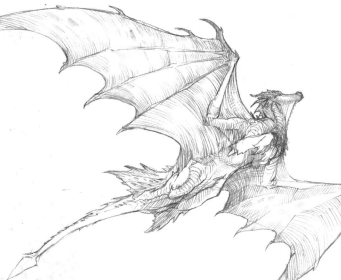

飲食習慣

斯堪地那維亞藍龍的口鼻部較長，讓牠可以
將嘴張得很大以吞下整條魚。

捕捉獵物

斯堪地那維亞藍龍在北大西洋岸邊的
上方翱翔時，可以滑行數小時尋找海
中的鯨群和魚群。

捕魚

斯堪地那維亞藍龍狹長的口鼻部，讓牠們得以敏
捷地在水面上獵捕魚群。雖然所有的巨龍都有此
能力，但唯獨藍龍沒有在鼻部或下巴長出會妨礙
獵捕效能的角。

歷史

　　好幾個世紀以來，斯堪地那維亞藍龍一直和人類比鄰而居，但並沒有對人類造成什麼威脅。藍龍被斯堪地那維亞文化視為具有魔法和力量的生物，且特別受到早期北歐和維京文化的崇敬。我們參訪了卑爾根自然科學中心的「龍館」，此處是收藏龍文物的場所。斯堪地那維亞地區的人對於龍的崇敬與研究已達數世紀之久。

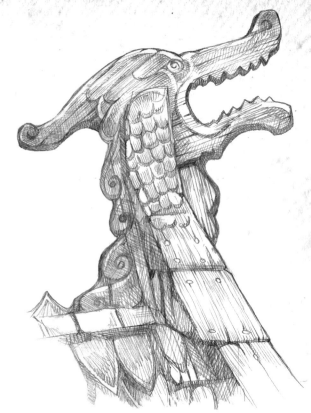

屋簷裝飾
中世紀的基督教工匠和之前的維京人一樣，很重視龍所帶來的意象，證據就在教堂屋簷上的裝飾。和許多文化一樣，斯堪地那維亞地區的龍也因其力量和美麗而受到崇敬。

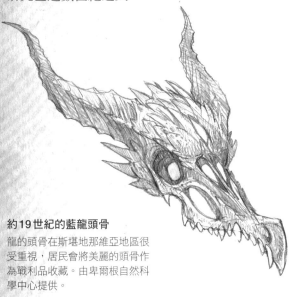

約19世紀的藍龍頭骨
龍的頭骨在斯堪地那維亞地區很受重視，居民會將美麗的頭骨作為戰利品收藏。由卑爾根自然科學中心提供。

中世紀木板教堂
挪威中世紀的教堂是歐洲最知名的道地古老建築，這棟混搭維京長屋與教堂的建築相當引人注目。

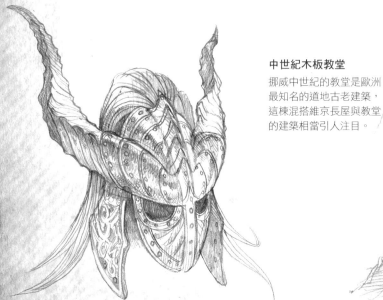

約8世紀飾有龍角的維京人頭盔
由卑爾根自然科學中心提供。

北歐龍的木刻印刷品

出自 1527 年哥本哈根威爾漢出版的《龍之書》(*Libris Draconae*)。
由卑爾根自然科學中心提供。

斯堪地那維亞藍龍

　　回到工作室後，我才能開始完成藍龍
的畫作。我參考了日誌中的筆記以及草
圖，希望能展現出此動物最美的一面。
以下先列出想要在畫中呈現的特色。

- ·獨特的外觀和頭型
- ·鮮豔的深藍色斑紋
- ·壯闊的峽灣海景

1 畫出縮圖草稿

先畫出你想完成作品的大致圖案。選擇
你覺得最能展示成品的形式和外觀比例，
以強調出斯堪地那維亞藍龍的特色。

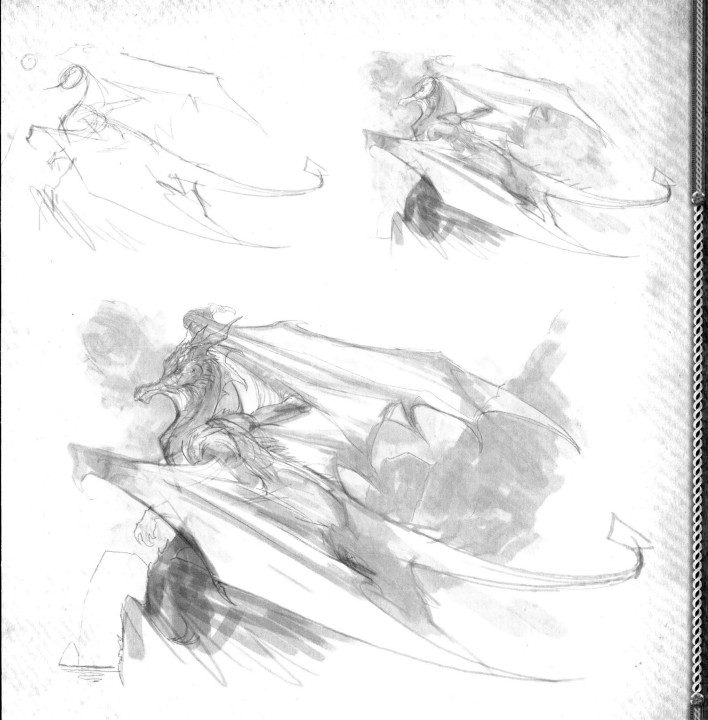

2 完成初步電腦草稿

確定基礎設計後，就可以開始用繪圖筆和繪圖板來畫電腦草稿。
打草稿時使用平筆刷和圓筆刷，複製出與鉛筆和寬筆刷渲染時一樣的
美感。這時請用灰階圖層，解析度約 150 dpi，這樣可以讓你在畫草
稿時盡情發揮，且大幅修改時也不需花費太多時間處理。這些功能在
多數電腦上已不成問題，但是高解析度的多重圖層還是可能大到幾百
MB（megabyte），要製作複雜的效果時也需要至少幾秒的時間。等待
電腦運作的時候，就像等水彩乾一樣令人洩氣。

教學：構圖基礎

想要完成一幅藝術作品時，構圖就是各種元素的基本安排。繪畫作品與舞蹈以及其他藝術形式的目標一樣，都是想創作出平衡的構圖畫面。若是過於強調某一處可能會打亂畫面的安排，使得作品失衡或不協調。你會希望觀看者的視線能在畫面上順暢地移動，最後到達你要強調的焦點上。因此作為一名藝術家，你可以透過各種工具來指引觀眾的視線。我在這裡以斯堪地那維亞藍龍這幅畫為例，來展示構圖時可以使用的一些方法。也請在你的作品中自由使用或合併多種技巧。

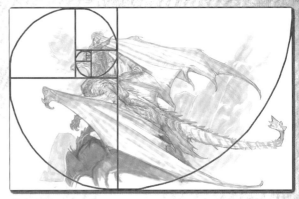

黃金分割

黃金分割是一種數學方程式和圖表，大約是 1：1.6 的比例，這是構圖時極佳的工具。古代人相信這是一種能掌控宇宙的神聖方程式。

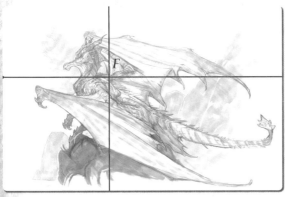

找出支點

支點就是設計中的平衡點，此處以 F 表示。就像天平一樣，構圖不該朝某個方向傾斜。

樣式

構圖並非讓視線聚焦於一個焦點上，而是透過重複的樣式統一整體風格，讓視線可以流暢地朝許多點移動。

軌道

使用橢圓的同心圓繞著焦點，就像繞著太陽的軌道一樣，這樣可以讓視線聚焦在中心。

指向線

只要將箭頭朝著你想要別人注視的方向畫就好。

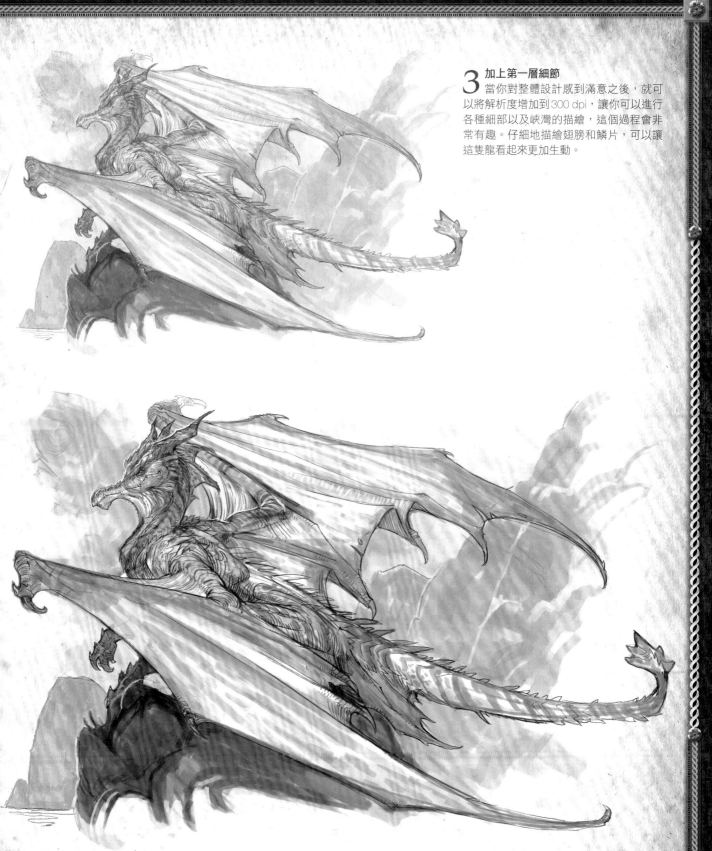

3 加上第一層細節

當你對整體設計感到滿意之後，就可以將解析度增加到 300 dpi，讓你可以進行各種細部以及峽灣的描繪，這個過程會非常有趣。仔細地描繪翅膀和鱗片，可以讓這隻龍看起來更加生動。

4 設定基礎色

線條完成之後，就可以將圖片改為彩色模式，並將基礎的顏色設定為藍紫色。

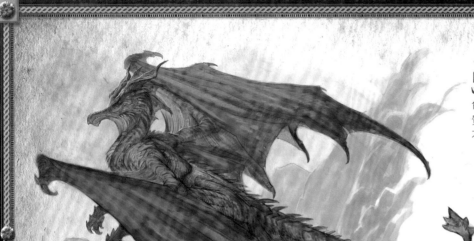

5 增加新圖層

在原本的圖層上加上一層半透明的新色彩圖層，再加上原本的底色和新增一些質感效果。在疊上一層色彩就完成了50%不透明度的正常模式圖層。

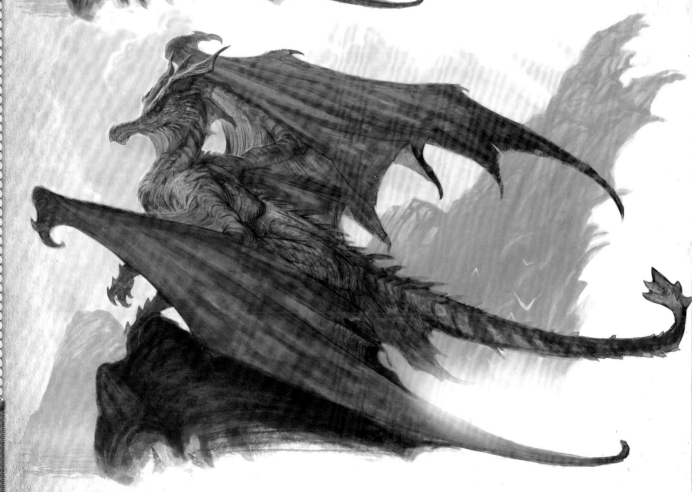

6 增加質感和加深色彩

使用厚塗顏料來作畫，在原本的作品上複製貼上新圖層，並且將不透明度改為25%的色彩增值模式。將這個圖層統合為藍色調，擦掉不需要的訊息，只留下岩石上的筆刷質感。這些訊息會被接下來的作畫步驟幾乎全部掩蓋，但還是會保留著以增加作品的立體效果。

從前景開始慢慢往後畫以渲染背景。接著使用不透明水彩，越往前方，位於焦點的物體色彩和對比就會越重。雖然下方圖層質感和內容並不明顯，但仍會保留當作整體造型與色彩的指標。

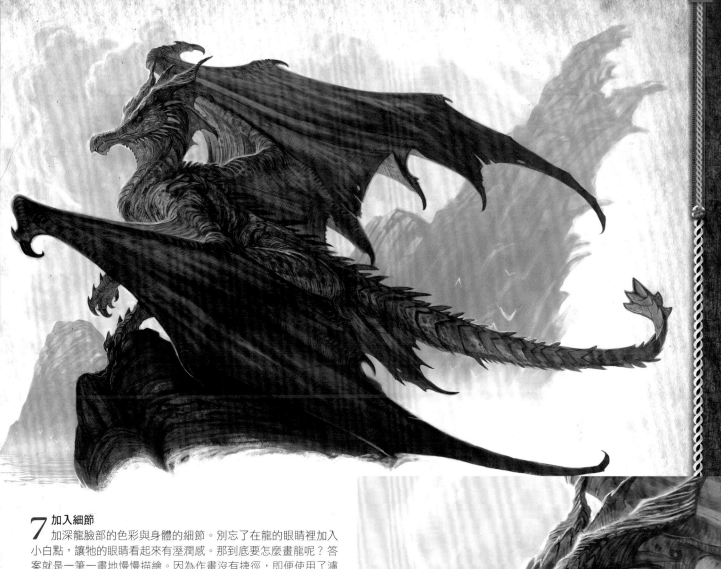

7 加入細節

加深龍臉部的色彩與身體的細節。別忘了在龍的眼睛裡加入小白點，讓牠的眼睛看起來有溼潤感。那到底要怎麼畫龍呢？答案就是一筆一畫地慢慢描繪。因為作畫沒有捷徑，即便使用了濾鏡或是特效可能也無法達到你想要的效果。不管是使用油畫、壓克力或數位畫，技巧都是相同的，都是需要花上好幾小時的層層堆疊。最後用小筆刷搭配不透明的顏料和更飽滿的色彩做最後的點綴，才能完成美麗的斯堪地那維亞藍龍。

威爾斯紅龍

Dracorexus idraigoxus

詳細說明

分類：龍綱／飛龍目／龍科
／巨龍屬／威爾斯紅龍

尺寸：23公尺

翼展：30公尺

重量：13620公斤

特色：公龍身上擁有亮紅色
的斑紋，母龍顏色較淡。公
龍的下巴和鼻子有長角，尾
部有方向舵，臀部後方則有
尾翼。

棲息地：英國北部沿岸

保育狀態：瀕危物種

別稱：德雷古、紅龍、紅色
巨蛇

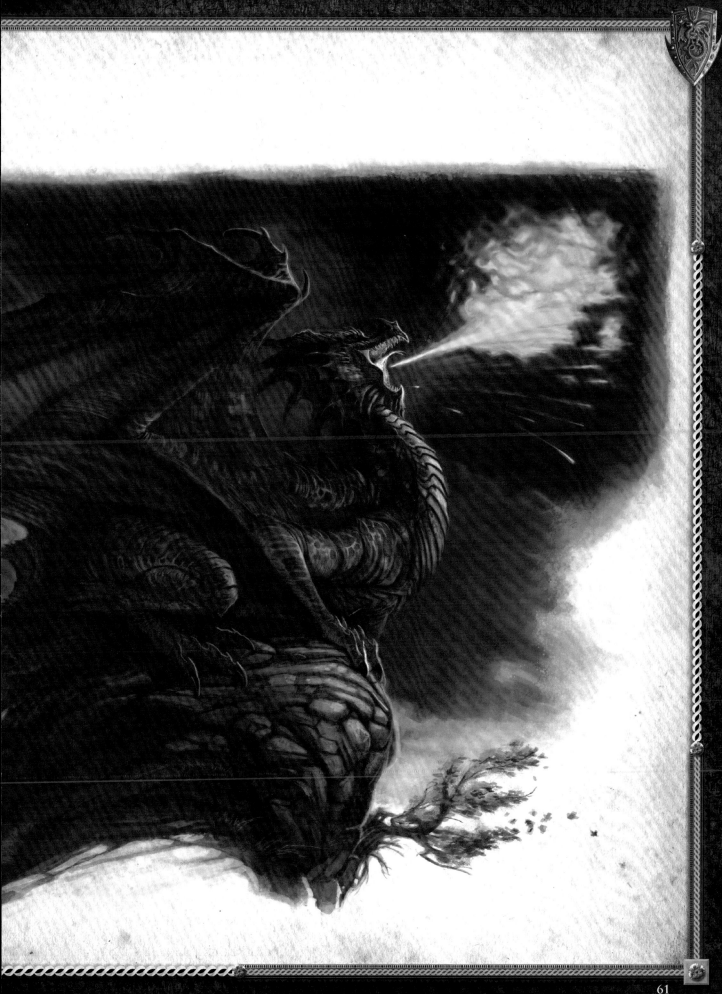

威爾斯地區探險

　　離開了挪威的特隆赫姆後，我和康西爾出發前往北威爾斯。我們先到達了卡地夫（Cardiff），然後搭乘英國的鐵路穿越風景優美的史諾多尼亞國家公園（Snowdonia），最後抵達了卡納芬（Caernarfon）。我們在卡納芬和此次探險的嚮導傑弗瑞·蓋斯特爵士（Sir Geoffrey Guest）碰面，他是「翠納度皇家龍信託」（the Trenadog Royal Dragon Trust）的皇家龍獵場看守人。

　　傑弗瑞家族在威爾斯的皇家森林與保留區擔任龍獵場看守人，已有好幾百年的歷史。他帶領我們深入翠納度皇家龍信託，希望能在此觀察到威爾斯紅龍（Welsh Dragon）在自然棲地中展現的力量。我們將卡納芬海灣岸邊以及迷人的古老礦鎮崔福鎮（Trefor）作為大本營。從那裡爬到瑞福斯山脈（Yr Eifl）上，可以更近距離觀察紅龍。

我們的嚮導，傑弗瑞·蓋斯特爵士

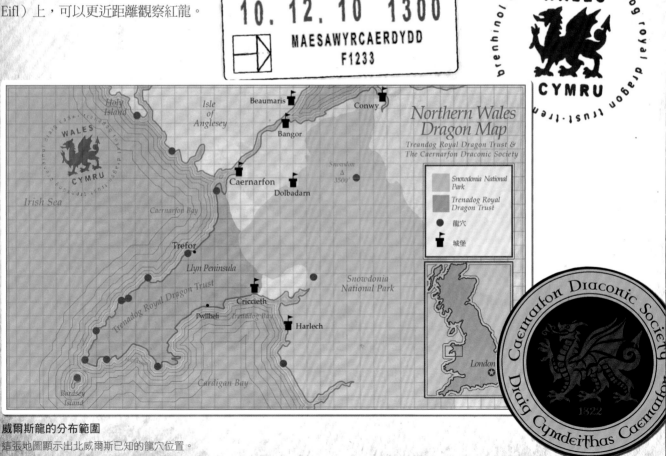

威爾斯龍的分布範圍
這張地圖顯示出北威爾斯已知的龍穴位置。

卡納芬的素描

威斯爾手杖

這支手杖是在1899年，由威爾斯王子（Prince of Wales）——也就是英王愛德華七世（King Edward VII of England）賜給傑弗瑞的曾祖父。這個珍貴的傳家之寶共傳了三代。手杖頂部是龍的爪子，這個爪子來自威爾斯王子和傑弗瑞爵士曾祖父擔任皇家龍獵場看守人時，一起抓到的龍的圖示。

獵人小屋

在翠納度皇家龍信託領地內的登山小徑上建有許多獵人小屋。

崔福鎮地圖

傑弗瑞爵士仍繼續使用19世紀的地圖。地圖上清楚顯示了鎮外山坡上的老花崗岩脈。今日礦坑已經關閉，而舊礦坑就成了威爾斯紅龍居住之地以及扶養幼龍的場所。生態觀光客會到此處參觀壯觀的生物和紅龍腳下的小鎮。地圖由卡納芬龍協會提供。

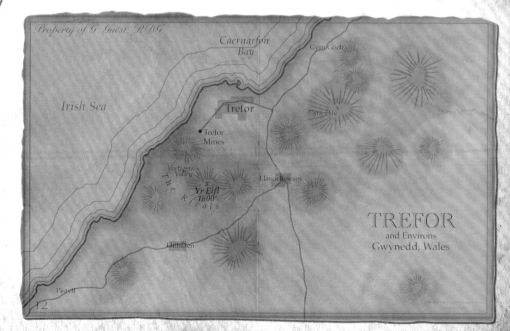

生理特徵

傑弗瑞爵士在探險旅程中，跟我們提到很多關於威爾斯紅龍的生理特徵。雖然威爾斯紅龍是西方龍中數量最少的，但在皇室數百年來的保護下，也讓這個物種得以生存下去。

和其他巨龍一樣，雌性的紅龍要數年才會進行一次交配，而孕期可能長達36個月。紅龍通常只會產下3顆龍蛋，並由公龍和母龍嚴密地看管。剛誕生出來的小龍的體積和幼犬相差無幾，需要細心照顧多年，才能長成可以保護自己的成龍。在這段期間，公龍通常會負責獵捕漁獲以及鯨魚，並將獵物帶回巢穴，母龍則是負責保護幼龍的安全。當幼龍學會飛翔後，長大後的公龍就會離開原有的巢穴，去尋找新的地盤。

威爾斯幼龍由於會遭逢疾病、攻擊或意外等，大約只有兩成能順利長大，這表示一對龍爸媽可能平均每隔20年，才能製造出1隻成龍。透過保育和維護，威爾斯紅龍的數量正在增加中，但目前仍屬於瀕危物種之列。

威爾斯紅龍蛋，43公分

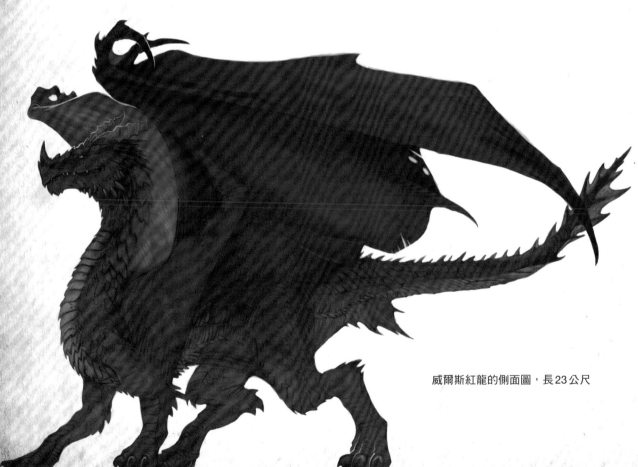

威爾斯紅龍的側面圖，長23公尺

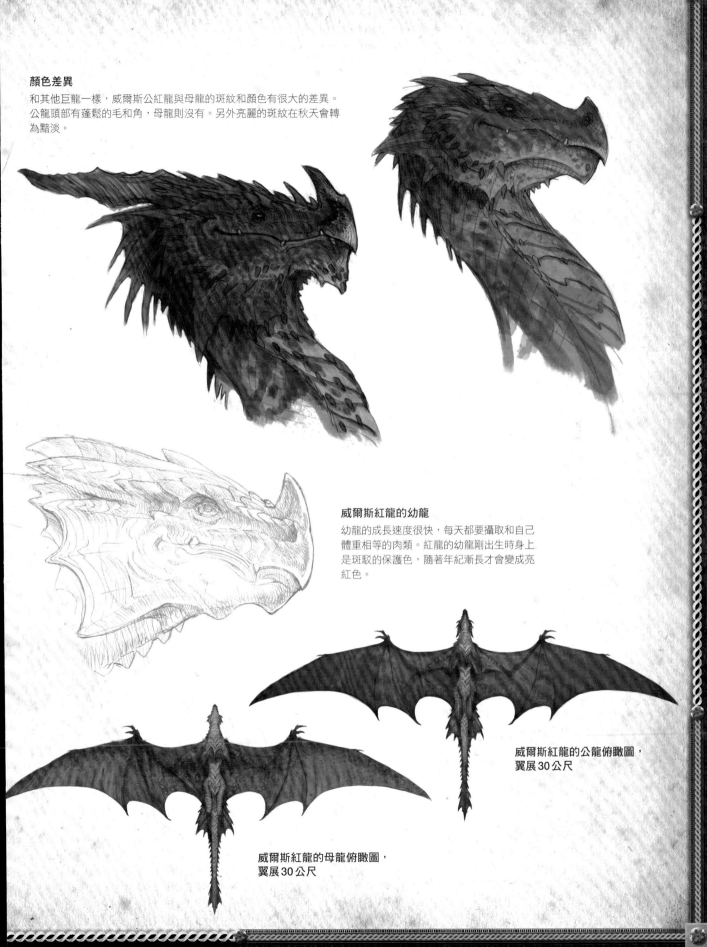

顏色差異

和其他巨龍一樣，威爾斯公紅龍與母龍的斑紋和顏色有很大的差異。
公龍頭部有蓬鬆的毛和角，母龍則沒有。另外亮麗的斑紋在秋天會轉
為黯淡。

威爾斯紅龍的幼龍

幼龍的成長速度很快，每天都要攝取和自己
體重相等的肉類。紅龍的幼龍剛出生時身上
是斑駁的保護色，隨著年紀漸長才會變成亮
紅色。

威爾斯紅龍的公龍俯瞰圖，
翼展30公尺

威爾斯紅龍的母龍俯瞰圖，
翼展30公尺

習性

在民間的傳說和歷史中，威爾斯紅龍都屬巨龍家族中最有名的。雖然紅龍的分布範圍不像白龍和藍龍一樣廣，數量也比牠們少（估計只剩下不到兩百隻），但是紅龍擁有一項特色，那就是牠們與人類居住的地區很近，幾乎是共生的關係，不過卻從未聽過人與龍接觸的傳聞。傑弗瑞爵士解釋：「牠們就像你們的美國灰熊。如果你不打擾，牠們也不會來打擾你，但如果你欺負或威脅到牠們的幼龍，你的麻煩就大了。」

目前紅龍分布的範圍 —— 北到法羅群島，南至威爾斯，並橫跨蘇格蘭北方諸島，紅龍就在此處海域獵捕海豹和小鯨魚。

警告標示
像這類的警告標示在麗茵半島沿岸和內部的山徑上隨處可見。

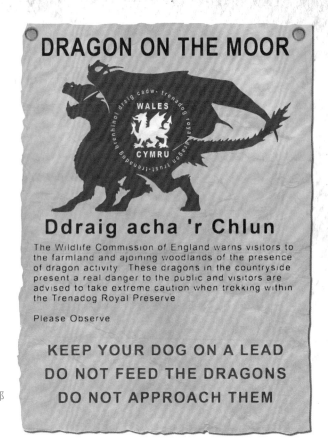

DRAGON ON THE MOOR

Ddraig acha 'r Chlun

The Wildlife Commission of England warns visitors to the farmland and adjoining woodlands of the presence of dragon activity. These dragons in the countryside present a real danger to the public and visitors are advised to take extreme caution when trekking within the Trenadog Royal Preserve

Please Observe

KEEP YOUR DOG ON A LEAD
DO NOT FEED THE DRAGONS
DO NOT APPROACH THEM

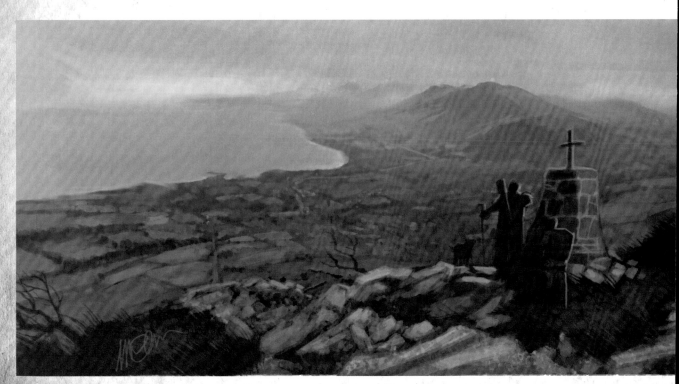

威爾斯棲地
康西爾、傑弗瑞爵士和路德在卡納芬海灣一處可俯瞰崔福鎮的山頂上，觀察龍在早上發出的火光。

龍吟

從好幾公里遠處，彷彿可以聽見威爾斯紅龍發出低沉渾厚的吟唱。這可以讓牠們在眾龍之中找到方向，就算在能見度低時也一樣。

作為保護的翅膀

像大帆一樣的巨龍翅膀布滿了血管。躺在溫暖的陽光下，就連寒冷的天氣都能感到溫暖。同樣地，當天氣炎熱時，吹過翅膀的涼風能讓牠們的身體冷卻，就像大象的耳朵。

獵捕食物

這是一隻威爾斯紅龍在烈日當空俯衝，攻擊一群花紋海豚的模樣。

保護色

在秋天，威爾斯和英國北部的山丘，會被秋天的紅葉點綴得色彩繽紛。在這個季節裡，威爾斯紅龍可以完全融入周遭景色中。

歷史

或許世界上沒有其他地方和威爾斯一樣，和龍的關係這麼密不可分。威爾斯就等同於龍的同義詞，威爾斯紅龍不僅被印在威爾斯的國旗上，還出現在威爾斯的神話故事中。英國人於中世紀開始移民到威爾斯之前，龍和人的接觸鮮少耳聞。到了12世紀，英王愛德華一世將威爾斯作為英國的邊疆，並雇用法國軍事建築師聖喬治雅各大師（Master Jacques de Saint-Georges）在這塊新的領土內興建嚴密的防禦工事。想也知道，這麼多的英國人必定會給居住在當地的威爾斯部族和龍群帶來打擾。於是將麗茵半島（the Llŷn Peninsula）圍起一圈石頭城堡，與威爾斯其他地區分割。

威爾斯地區的紅龍過往都受到很好的保護。理論上，所有的紅龍都被當作皇家財產來保護，這向傳統可回溯至愛德華一世的統治時期。貴族的土地管理和嚴格的保護政策，讓威爾斯紅龍得以存活到21世紀，但是其他像是歐洲雙足飛龍和鱗龍都已被獵捕到幾乎滅絕的程度。

數百年來，英國皇室都會定期在森林裡獵龍，像是翠納度皇家龍信託領地等，此處由知名的看守人維護。最後一場獵龍活動於1907年舉辦，今日的看守人成為自然學者或是嚮導。雖然獵龍是違法的，但當龍威脅到人類生命或居家安全時，還是會動用武力對付龍群。幸好在傑弗瑞爵士的任期內，還沒發生過類似的案例。

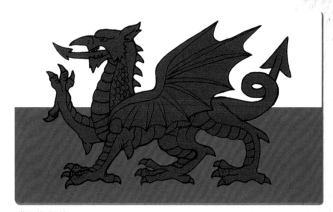

威爾斯國旗

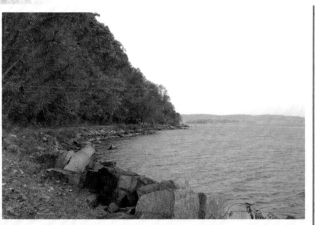

觀察據點
像這樣小型的獵人石屋在威爾斯海岸到處可見，主要是當作獵場看守人和獵人在進入皇家龍信託領地後的休憩之處。我們在旅途期間就和傑弗瑞爵士住過好幾個小屋。

威爾斯景色
秋天的楓紅景色提供威爾斯龍很好的保護色。照片由康西爾‧德拉克羅提供。

遇見威爾斯紅龍

這是我們在翠納度皇家龍信託領地內行走，遇到一些
紅龍時所畫下的素描。

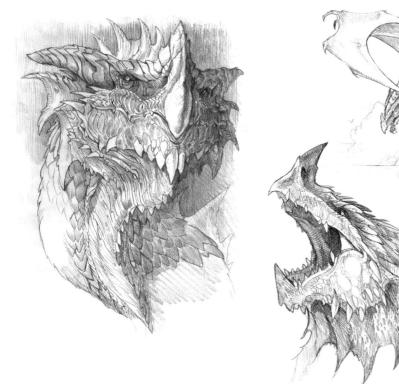

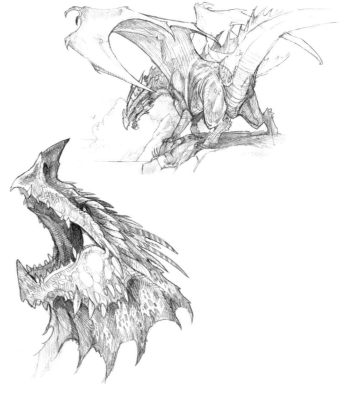

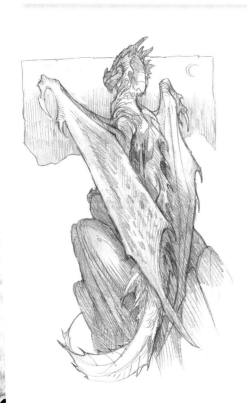

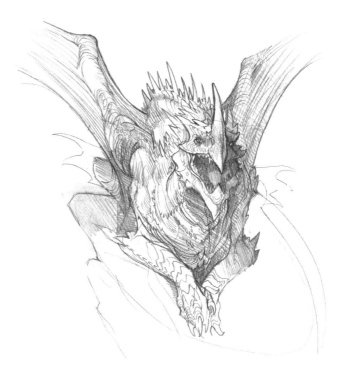

威爾斯紅龍

　　我在工作室裡作畫時，就使用在威爾斯旅程中所畫的素描本來畫威爾斯紅龍的成品。我第一個想到的就是亮麗的火紅色彩，我知道這幅畫必須以豔麗的火光作為主體。以下是我作畫時的一些重點。

- 優雅的姿態
- 亮紅色的斑紋
- 震撼的火光
- 漆黑的威爾斯場景

1 畫出縮圖草稿
先畫幾幅初步的小張草稿圖。在畫草稿階段，我就已經開始構思將大火球作為主要的構圖元素。

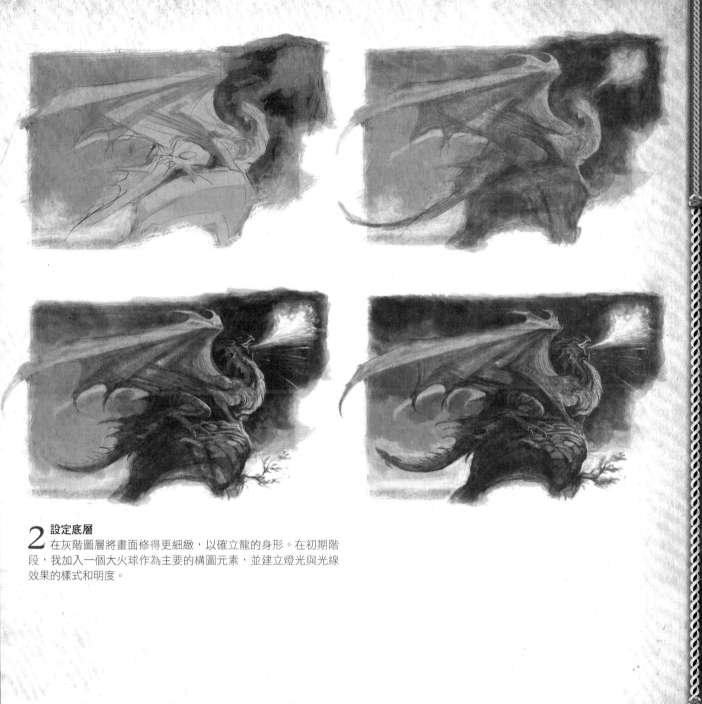

2 設定底層

在灰階圖層將畫面修得更細緻，以確立龍的身形。在初期階段，我加入一個大火球作為主要的構圖元素，並建立燈光與光線效果的樣式和明度。

教學：噴火！照明效果與光源

照明效果是指畫出光源照在物體與其物體反射的光，而這是指當光源本身在圖畫中時才會遇到的問題。如果光源在圖畫外，那麼我們只會看到物體對光源的反射。但如果光源是在圖畫中，就像龍噴出的火一樣，就會使用到這種效果。處理光源在圖畫中的情況時，要採用以下兩個基本原則：

・光源必須永遠是畫面中最亮的位置。光源所照亮的亮處不能比光源本身還亮。

・附近的物體會被光源發射出的光線照射並產生陰影。

或許你可以花一輩子的時間研究光的各種細節，像是彩色的光、四散的光、環繞的光、斑駁的光、反射的光等。但是對於目前的練習來說，這兩個基礎觀念就已足夠。可以將這些規則運用到所有的物體上，像是一把劍、一顆石頭、一個刺青、一團火焰，或是一隻倉鼠等，任何物體都可能成為光源。這樣子想是不是覺得很有趣呢？

從草稿到彩稿
以下範例可以看到將照明效果帶入草稿後，讓圖畫變得栩栩如生。火焰會成為圖畫中的光源，產生非常高的亮度、深層對比與飽和的色彩。照明效果在亮度本身與四周顏色之間，會產生各種漸層的色彩。在這個範例中，顏色會從亮黃色分布到深紫色。首先從黃色轉變到橘色，再到紅色、紫紅，最後變成紫色。

加強光源
在光源四周用較深和較沉的顏色，可以讓光源更加明亮。在這個範例中，你可以瞭解為何龍要用噴火的方式遠距溝通。在夜晚，這些火光可以在好幾公里外就被看見，火光也讓簡單的草稿變成充滿魄力的場景。

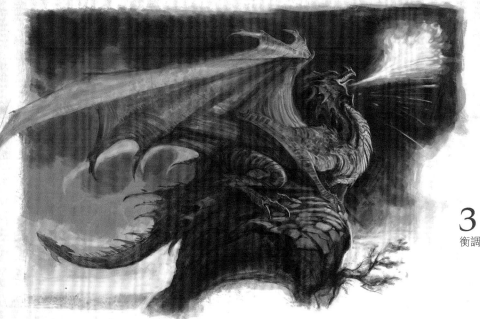

3 設定基礎色

將檔案模式調為彩色,並使用色彩平衡調整,讓整幅畫變成紫色調。

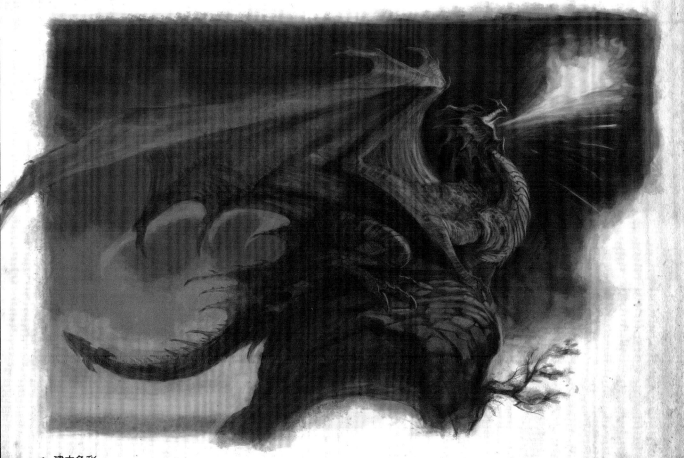

4 建立色彩

在圖畫上面新增一層不透明度50%的正常模式圖層,建立周遭環境的其他元素色彩。紅色的龍和亮黃色的火球必須搭配深紫色和綠色的背景,這樣能讓色彩和明度在構圖上獲得良好的對比。

教學：用雕刻來練習照明

　　透過研究雕刻作品來認識光線的變化以及物體的陰影。當你對某個物體在某種特殊的照明下應該呈現什麼樣貌時，就可以利用模型加以　　理解。此外，我有很多玩具怪獸和恐龍模型就可以在這時候派上用場。

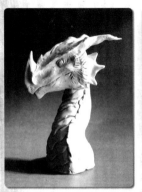

往前的側邊光源

光線創造出的明度呈現互相對照的模樣，以便製造出立體效果。

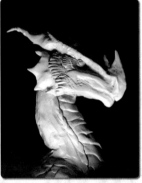

從下方來的光源

來自下方的戲劇性照明會呈現極度的黑白對比。在東方藝術理論中，這是一種讓明暗產生強烈對比的手法。

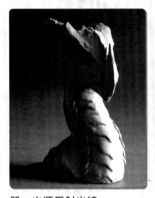

單一光源反射光線

這個影像顯示來自側邊的單一光源，其中許多細節都被陰影覆蓋了。

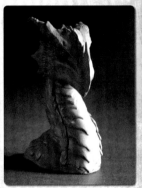

雙光源反射光線

加入第二道光源照亮物體的暗面，這可以讓物體更具立體感。

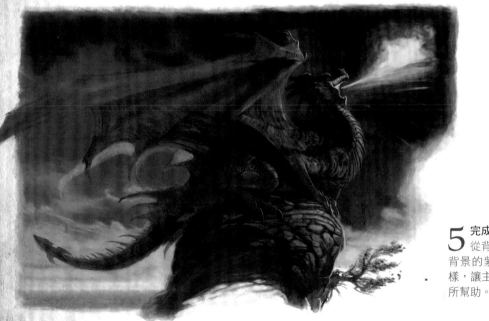

5 完成背景

從背景到前景加上不透明水彩完成背景的紫色調。背景就像一個框架一樣，讓主題突顯出來。加上質感也會有所幫助。

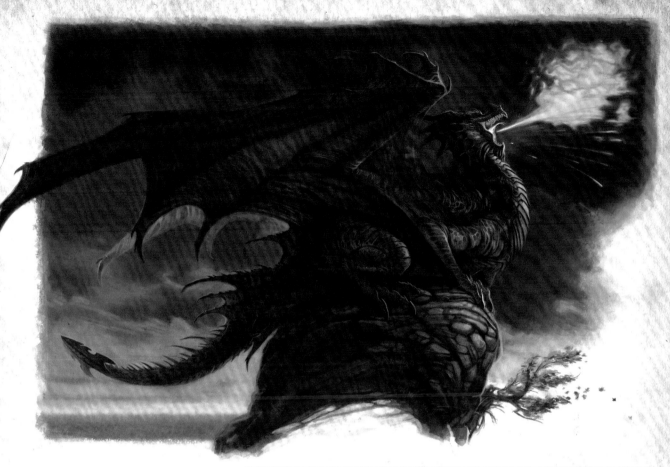

6 最後潤飾

最後的細節是完成一幅畫最困難、但也是最重要的部分。雖然過程有時令人心驚膽顫，但結果肯定會令人滿意。就像在探險旅程中，當康西爾開始跟我抱怨有關專家和業餘者的不同，我跟他說業餘者遇到困難時通常都會打退堂鼓。或許你無意成為專業的藝術家，但如果你想在無論是藝術或生命中的任何事情有專業上的呈現，答案是沒有捷徑的。最後諸如雙頰、角、牙齒上的亮光和眼睛裡銳利的光芒，都具有畫龍點睛的效果。

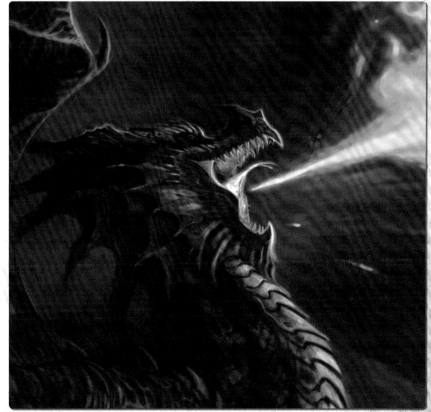

利古里亞灰龍

Dracorexus cinqaterrus

分類：龍綱／飛龍目／龍科
／巨龍屬／利古里亞灰龍

尺寸：5公尺

翼展：8公尺

重量：1135公斤

特色：公龍身上有銀灰色的
斑紋，但是到了交配季節就
會變成紫羅蘭色。母龍的顏
色較黯淡。另有10指翅膀
與大型的龍冠，頸部與尾巴
有蓬鬆的羽毛。

棲息地：北義大利沿岸地區

保育狀態：極危物種

別稱：小龍、納拉龍、灰
龍、銀龍、紫水晶龍

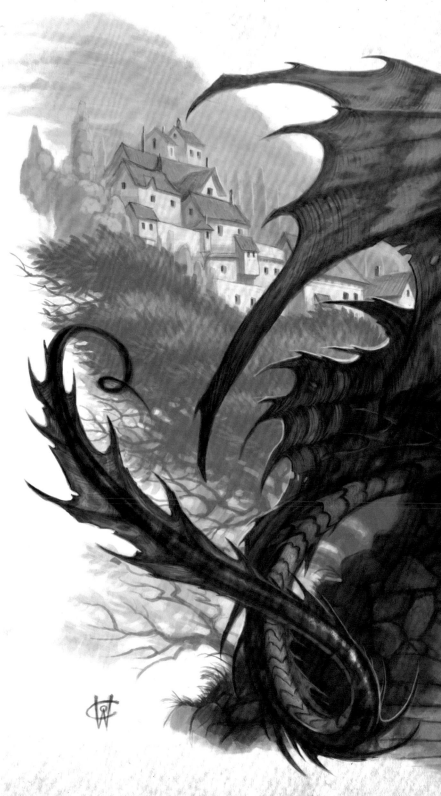

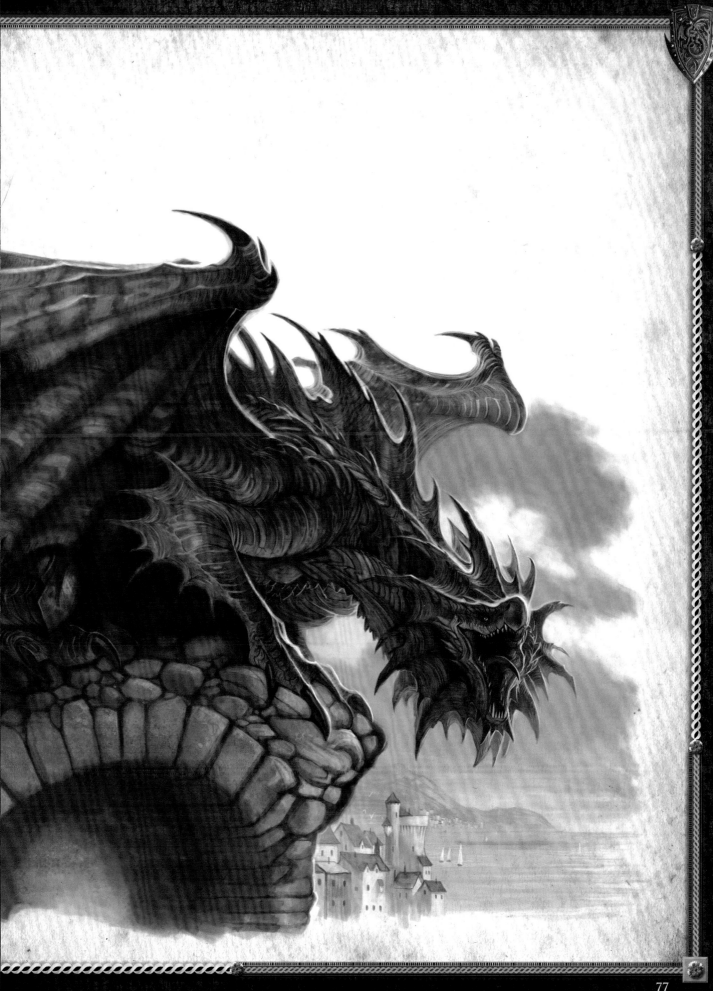

利古里亞地區探險

自從我和康西爾離開美國後，就一直忍受著北歐嚴寒的氣候，不過此時已經來到稱為「五鄉地」（the Cinque Terre）這個溫暖晴朗的義大利沿岸，真是令人歡喜的轉變。離開北威爾斯之後，我們在倫敦待了幾天，然後就往南到義大利，研究巨龍中最稀有的利古里亞灰龍（Ligurian Dragon）。

義大利北岸的利古里亞地區，常被認為是義大利的度假勝地。第二次世界大戰後，利古里亞地區五鄉地的5座城鎮就成為數百萬人度假的地方。慶幸的是，自中世紀起這5座海邊小鎮——蒙泰羅索阿爾馬雷（Monterosso al Mare）、韋爾納扎（Vernazza）、科爾尼利亞（Corniglia）、馬納羅拉（Manarola）和里奧馬焦雷（Riomaggiore）的居民，以及利古里亞灰龍都沒有受到世界的侵擾。過去沒有道路可以通往這些城鎮，但在1950年代，鐵路開始通行此處，帶來大批觀光客來此欣賞驚人的美景或是丟魚餵食龍群。這些觀光客所造成的傷害，比灰龍千年來躲避的海盜所造成的傷害更為可觀。「五鄉地國家公園」（the National Park of Cinque Terre）現在則是作為全球環境與文化遺址而受到保護。

我們來到了港口城市熱那亞（Genoa），但卻沒有時間停留，因為得趕著去看全世界最稀少、也可說是最美麗的利古里亞灰龍。透過我們的嚮導班韋努托·莫利里安尼（Bevenuto Modigliani）——熱那亞機構美術部的部長，我們得以充分認識這個美麗的地區。能和另一位藝術家一起工作，並從他的觀點來認識利古里亞灰龍生長的美麗地區，完全是一種全新的感受。

我們的嚮導，班韋努托·莫利里安尼

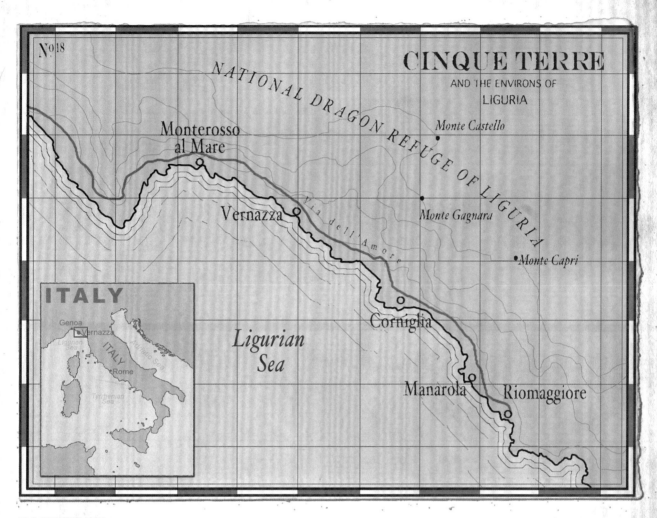

義大利五鄉地地圖

義大利國旗和利古里亞旗幟

利古里亞包含拉斯佩齊亞省（La Spezia），
位於義大利北邊的區域。

生理特徵

利古里亞灰龍不僅是數量上最稀有的，在巨龍當中的生理特徵也最為不同。牠也是唯一一種翅膀上擁有超過5個掌骨的巨龍，從橈骨和尺骨呈放射狀延伸出共10個掌骨。這項獨特結構使其翅膀擁有敏捷的行動，能在空中操控自如。生物學家在過去數個世紀以來，不斷爭論是否該把利古里亞灰龍列入巨龍屬，或是應該獨立隸屬於新的屬別。另一項特徵就是牠是巨龍中體型最小的，紀錄中利古里亞灰龍最大的翼展只有8公尺，平均的翼展大約是5公尺，因此常被和居住在五鄉地的飛蛇搞混。此外，利古里亞灰龍是巨龍中棲息地位於最南邊的一種。

臉部四周的傘狀薄膜
雄性利古里亞灰龍頭部周圍艷麗的傘狀薄膜，是交配時作為展示的工具。

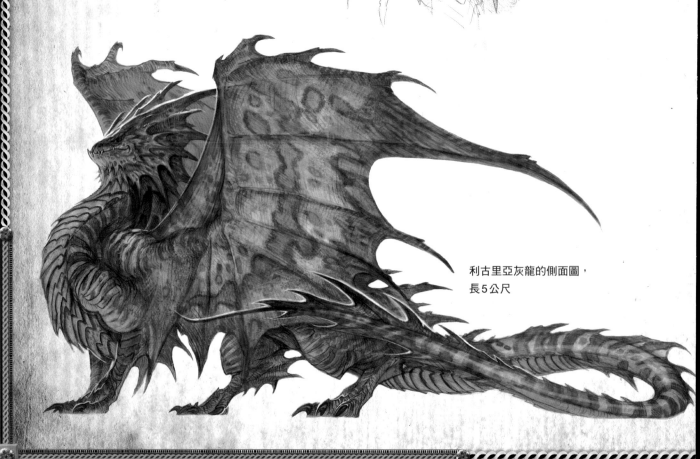

利古里亞灰龍的側面圖，
長5公尺

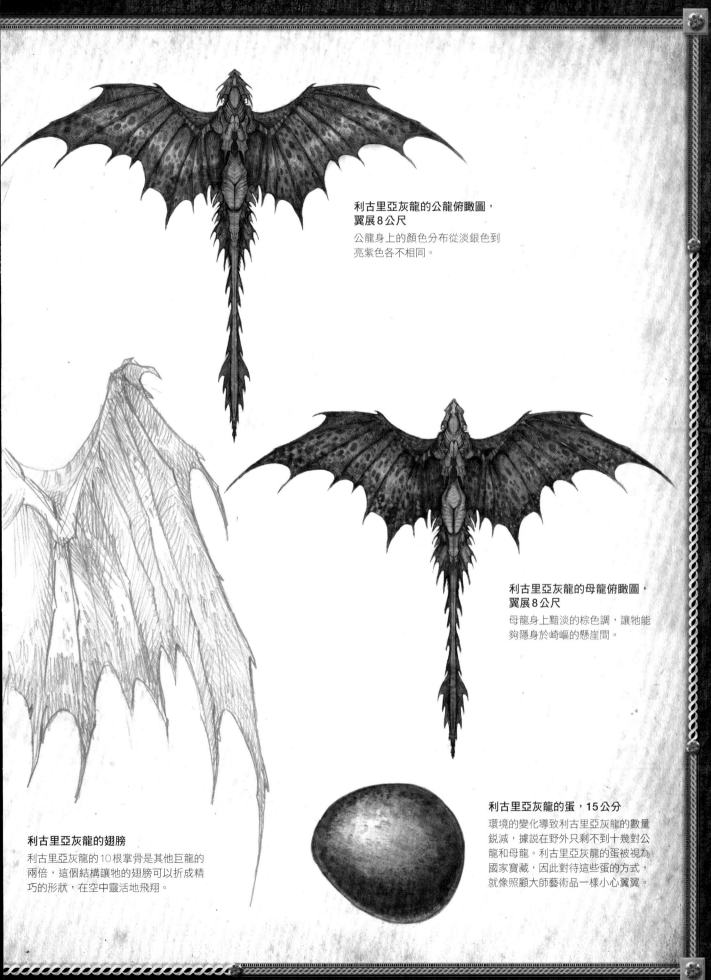

利古里亞灰龍的公龍俯瞰圖，
翼展8公尺

公龍身上的顏色分布從淡銀色到
亮紫色各不相同。

利古里亞灰龍的母龍俯瞰圖，
翼展8公尺

母龍身上黯淡的棕色調，讓牠能
夠隱身於崎嶇的懸崖間。

利古里亞灰龍的翅膀

利古里亞灰龍的10根掌骨是其他巨龍的
兩倍，這個結構讓牠的翅膀可以折成精
巧的形狀，在空中靈活地飛翔。

利古里亞灰龍的蛋，15公分

環境的變化導致利古里亞灰龍的數量
銳減，據說在野外只剩不到十幾對公
龍和母龍。利古里亞灰龍的蛋被視為
國家寶藏，因此對待這些蛋的方式，
就像照顧大師藝術品一樣小心翼翼。

習性

位於五鄉地懸崖邊的5座村莊，擁有令人屏息的美景，這些美景因交通不便之故，仍多半保有中世紀以來的樣貌。這些村莊過去只能透過船隻和羊腸小徑抵達，但在第二次世界大戰後，道路和鐵路的發展讓觀光客與商人得以進入這片土地，也因此對利古里亞灰龍的棲息地帶來巨變。據說在1940年代晚期，利古里亞灰龍就已經絕跡，但是在五鄉地相對隔離的環境，並沒有讓此地的灰龍遭逢厄運。今日，牠們是世界上最稀有的巨龍之一，主要只存活在義大利這塊窄小的海岸邊。目前，全球龍保護基金會估計只剩不到百隻的利古里亞灰龍還存活著。

其中利古里亞灰龍遇過最嚴峻的問題，就是食物的供給。根據「黑海與地中海鯨類動物保育協議」（the Agreement on the Conservation of Cetaceans in the Black and Mediterranean Seas，ACCBAMS）

這些海域的鼠海豚數量，於1998年掉到只剩下1950年的一成，也就是從百萬隻變成一萬隻。因此在20世紀晚期，採取了強烈的手段來保護中海區的鯨類。前身為「利古里亞鯨類保育中心」的機構於1999年命名為「佩拉哥斯海洋庇護所」（the Pelagos Marine Sanctuary），是黑海與地中海鯨類動物保育協議中最大的海洋保育中心，結合了義大利、法國和摩納哥的共同努力。這項行動被認為對於拯救利古里亞灰龍有很大的成效。義大利的環保部門在五鄉地沿岸成立了海洋庇護所，讓這片古代沿岸區能保有原始的狀態。除此之外，指定為聯合國教科文組織的世界遺址和全球龍保護基金會的五鄉地國家公園，也共同協助保護利古里亞灰龍避免遭到滅絕。然而即便棲息在全世界最受保護的環境中，牠們的性命仍面臨威脅。

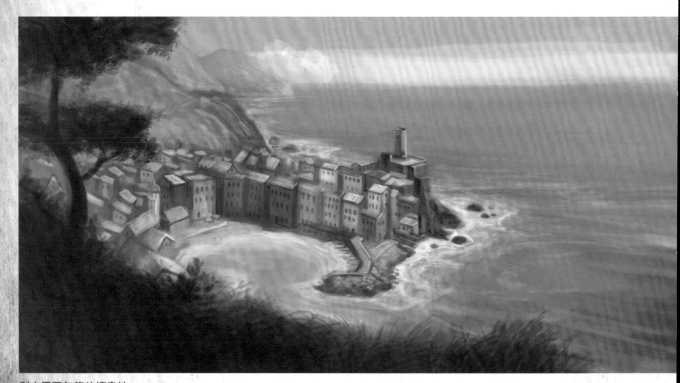

利古里亞灰龍的棲息地

觀景台

這個賞龍的平台曾經用來作為監視海盜之用，今日則是科學家用來就近觀察利古里亞灰龍的場所。

瘋狂搶食

利古里亞灰龍較小的牙齒主要用來抓住牠要吃的魚。

正在做日光浴的灰龍

地中海的陽光讓巨龍的身體變得溫暖。

ATTENTZIONE!

Non Somministrare i Dragoni
Do Not Feed The Dragons
Ne Pas Nourrir les Dragons
No se Alimentan los Dragones
ドラゴンに餌をやらないでください

I visitatori del Drago Nazionale Rifugio della Liguria sono avvisati che tutti dragoni sono protette come specie minacciate. I trasgressori della legge sarà perseguita.

警告標示

利古里亞海岸和愛之路（the Via dell'Amore）上擁擠的觀光人潮，已經威脅到居住該地的龍，因此當地就制定了嚴格的法律，限制人類對該物種造成的衝擊。

歷史

根據先前的研究文獻以及早至17世紀的科學日誌，人們相信利古里亞灰龍的體型縮小了約三成。主要是因為海洋哺乳動物的枯竭，使得灰龍必須改變捕食的對象，從原本的鼠海豚和海豹變成鮪魚和鱸魚。原本體型較大的灰龍可能會餓死，僅留下體型較小的灰龍持續繁衍。

北義大利這一小塊區域是利古里亞灰龍僅剩的棲息地，也是灰龍與人類比鄰而居的獨特地區。利古里亞的居民與政府都以這項事實為傲，在義大利文藝復興和巴洛克時期所描述到的龍都是灰龍。

因為利古里亞灰龍長期與人類比鄰而居，牠們的數量在數百年來不斷減少。灰龍被人類獵捕的理由和歐洲雙足飛龍被滅絕一樣 —— 出於人類對巨龍的狂熱。有些研究巨龍的專家時至今日仍相信，利古里亞灰龍原是亞洲龍，是在文藝復興早期由探險家經由東方的貿易路線帶進義大利。這個假設有其可信度，因為中古世界對於龍的描述，幾乎都是雙足飛龍，但在後文藝復興時期對於龍的描述，則比較接近真正的龍。

利古里亞灰龍的圓形標誌
拓印自17世紀建築上的圓形標誌，由熱那亞機構提供。

優雅的傘狀薄膜
利古里亞灰龍以其脖子周圍精緻、美麗的傘狀薄膜聞名。

以利古里亞灰龍為靈威的滑翔翼
這幅16世紀的滑翔翼設計圖以龍的翅膀為設計靈感，出現在李奧納多·達文西（Leonardo da Vinci）的筆記本裡。

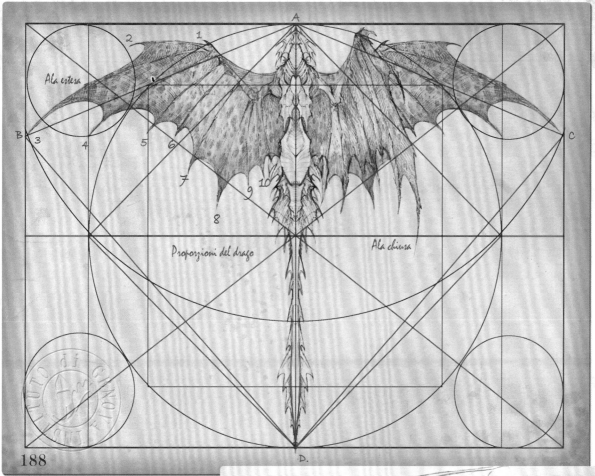

維特魯威龍（Vitruvian Dragon）
義大利文藝復興時期的藝術家，對利古里亞灰龍複雜美麗的設計為之著迷。

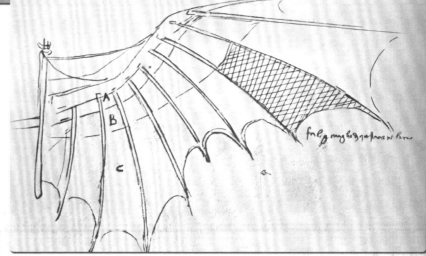

達文西翅膀
達文西翅膀這項備受爭議的設計，顯然也是來自義大利灰龍的靈感。

利古里亞灰龍

　　利古里亞灰龍的彩稿和其他作品有很大的不同。
在我重新檢視素描本和筆記時，我回想起義大利利
古里亞海岸所呈現的迷人色彩。以下列出了一些特
色，是想畫出最好的龍時所必須具備的條件。

- 頭部周圍精緻的傘狀薄膜
- 細長婀娜的身形
- 明亮的地中海光線與色彩

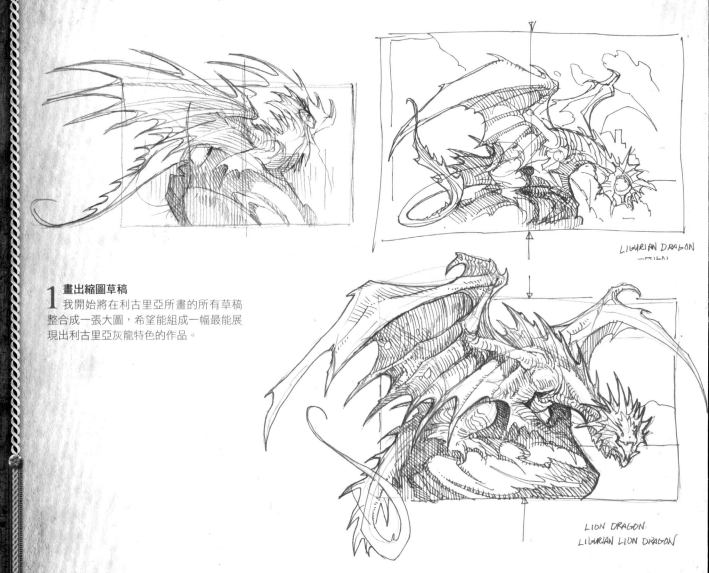

LIGURIAN DRAGON

LION DRAGON.
LIGURIAN LION DRAGON

1 畫出縮圖草稿
　我開始將在利古里亞所畫的所有草稿
整合成一張大圖，希望能組成一幅最能展
現出利古里亞灰龍特色的作品。

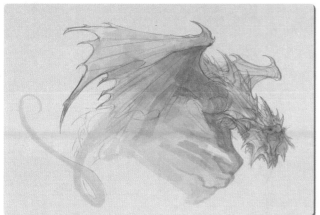
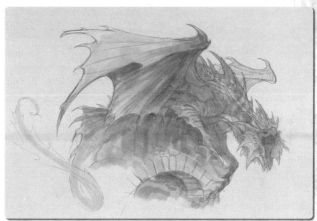

2 完成初步電腦草稿

不管你是使用傳統或數位媒材，作畫的過程都是一樣的。一開始先畫上大致的形狀，可以讓你慢慢地找出整體的作畫焦點。此階段先用灰階作畫，以免被色彩影響。灰階稿可以讓你在調整色調、考慮細節前，先畫出整體造型和光影表現。記住龍的身體結構，並思考牠會如何動作。可以看出在這個作畫的初步階段，主要的重點在於畫出龍的整體造型與輪廓。就像雕塑家會先用一大塊陶土開始造型一樣，我們作畫時，也是先用不透明顏料的粗筆刷勾勒出大致的形狀以及設定光影。

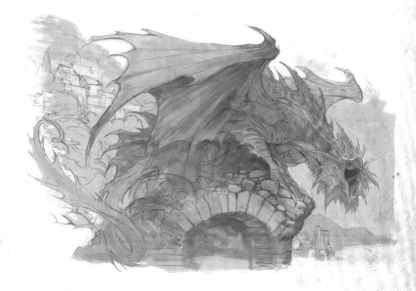

3 完成最後潤飾

仍然繼續使用灰階，將影像的尺寸加大符合草稿所需。現在可以參考之前畫的草稿，將身體結構等各細節加入畫稿中。厚重的陰影伴隨亮白色的強光可以增強龍的形狀，尤其是臉部。背景的部分是參考在利古里亞探險時所畫的草稿。

教學：色彩原則

　　色彩變化一直是視覺藝術家在創作時最困難的部分。物體看起來的形狀和我們看到的色彩是基於三個因素：一是物體本身的色彩，二是光線的色彩與強度，最後是物體與光線所在的環境。以下這幾組顏色是在不同光線下所呈現的樣貌，每種顏色所呈現的樣貌都和光線的顏色與品質有很大關係。

正常光線

這組顏色是在正常白光下的狀態，底色是15％的灰底。

明亮光線

在同一組顏色中將光線調亮50％後，所有的顏色都會變亮。灰底變成白色，原本的白色則變成刺眼的強光。

黯淡的光線

相對之下，如果將光線調暗50％，顏色就會變得比較暗沉和厚重。白色變成灰色，灰色變成黑色。

漫射的光線

像在霧色這樣漫射的光線中，能從物體表面反射的光會變少，僅靠環境本身的光源，顏色的飽和度和對比以及明度也會明顯下降。

藍色光線

改變光線的顏色也會改變色彩。我們現在看的是同一組顏色，但是光線變成藍色之後，原本的黃色就變成綠色，紅色變成紫羅蘭色，而藍色會變成更沉的藍色。

灰色＝中性色

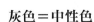

　　利古里亞灰龍因本身的中性色調，更能展現帶有色彩的光線打在身上以及在不同環境下所呈現的效果。牠就像變色龍一樣，身上的斑紋和顏色會隨著周遭環境產生變化。

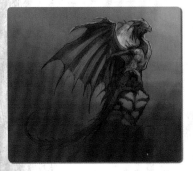

月光

沐浴在藍色月光下，整個場景的顏色完全變成深沉的藍，勾勒出龍身鮮明的輪廓。

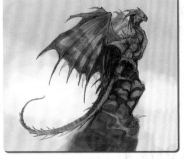

霧色

在霧色中光線變成消散的狀態。色彩和明度都擴散成帶有清冷、模糊和陰鬱的樣貌。

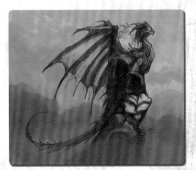

夕陽

亮眼的金黃色光芒讓龍身更加突出、亮眼並產生深色陰影，而柔和的背景則讓色彩更加飽和。

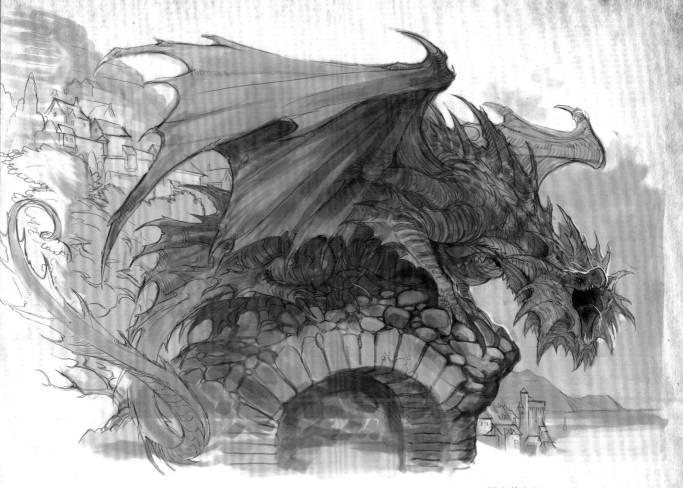

4 設定基本色

完成線條之後就可以開始上色。首先將顏色調為彩色模式，然後將色彩平衡調為紫色。龍身會出現亮銀色的泛光並產生灰藍色的陰影，背景的色彩則相對明亮。紫色或紫羅蘭色都是很棒的色調，只要加入紅色就能變成暖色調，加入藍色則會變成冷色調。

5 加上顏色

開始上第一層顏色。設定不透明度50％的正常模式圖層，使用寬筆刷加上明亮的色彩，替每個物件決定該有的顏色。此時可以快速、大致刷上色彩就好。做這些動作時要新增圖層，才不會在進行色彩變化與實驗時移動到底稿的線條。

6 **加上陰影**
新增一個不透明度50％的色彩
增值圖層，並加上一層暗影，這是從
油畫延伸而來的技巧，方法是在最初
的底色上再塗上一層顏色，以重建造
型和光線。

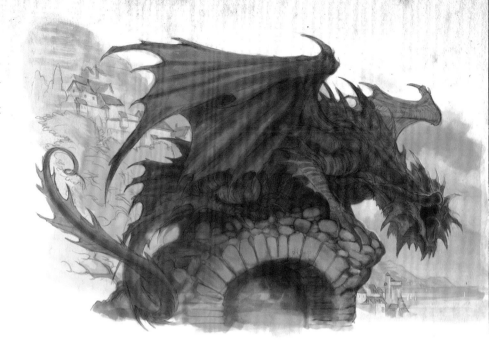

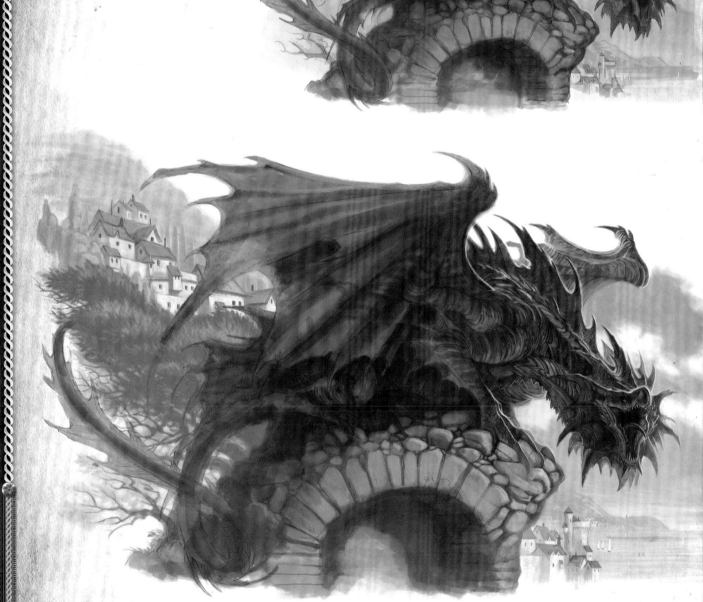

7 **增添背景細節**
灑落在義大利海岸上的陽光，替利古里亞地區帶來明亮的景色與飽和的色彩。
在這些階段中，我們要從背景畫到前景。此時可以利用「空氣透視法」原則，當景
色越靠近觀看者時，顏色就越飽和。

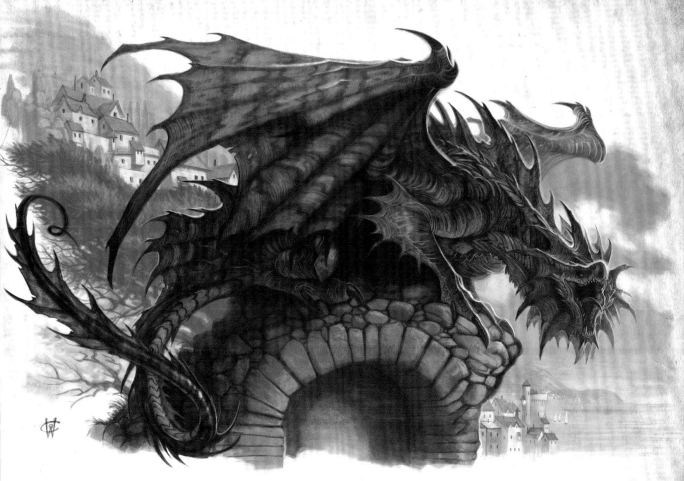

8 最後潤飾

在上一張圖層中加強細節的建構並將所有位置都完成上色。在畫利古里亞灰龍時，應該使用飽滿的色彩並使用明亮的顏色加強重點部位，以呈現地中海豔陽所帶來的效果。其他諸如溼潤雙眼中的反光與口鼻附近的毛孔和抓痕等細節，則是最後再處理。

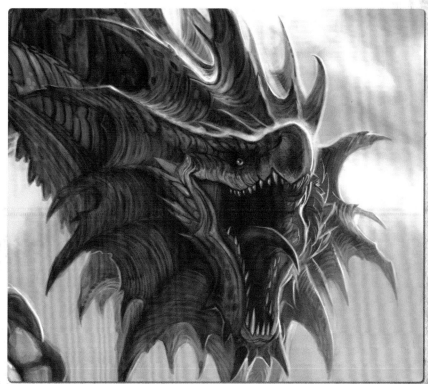

克里米亞黑龍

Dracorexus crimeaus

詳細說明

分類：龍綱／飛龍目／龍科
／巨龍屬／克里米亞黑龍

尺寸：8公尺

翼展：15公尺

重量：2270公斤

特色：深黑色的斑紋，寬闊
的三叉型尾巴，背脊有刺，
下巴如船首般往下突出。

棲息地：黑海沿岸地區

保育狀態：極危物種

別稱：黑龍、沙皇龍、俄羅
斯龍、阿帕卡龍、條紋瑪瑙
龍、彎刀龍

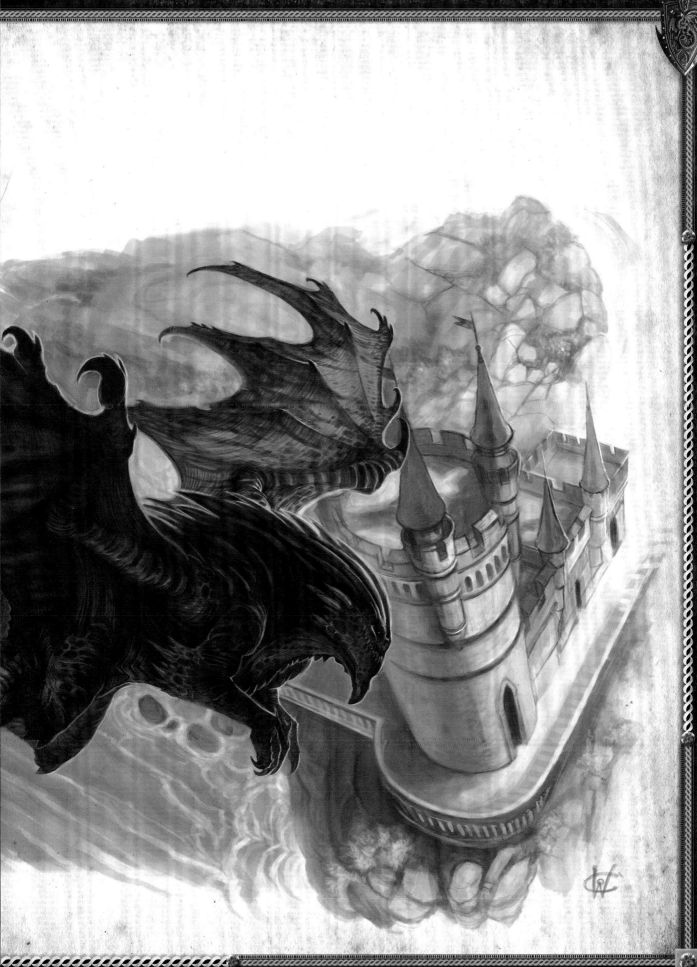

克里米亞地區探險

離開風和日麗的北義大利之後，我們開始展開下一段旅程，進入龍在全世界相當神祕的一處棲息地——烏克蘭和克里米亞半島（Crimean peninsula）。我們在此處要研究的巨龍，是人類最為陌生的克里米亞黑龍（Crimean Dragon）。抵達克里米亞的辛菲洛普（Simferopol）之後，我們與嚮導亞歷克斯·康汀斯基博士（Dr. Alexi Kandinsky）會面，他任職於原為「蘇聯龍技術研究院」的「烏克蘭龍技術研究院」（the Ukrainian Dracotechnikal Institute）。康汀斯基博士過去是在蘇聯研究巨龍的專家，現在則擔任烏克蘭龍技術研究院的院長。

在蘇聯解體之前，關於克里米亞黑龍以及龍技術研究院、附近龍場的訊息全都被封鎖，即便到了今日他們對於讓西方人進入此地區參觀，仍是保持著十分戒慎的態度。因此這趟旅程算是一項創舉，我們也很期待能從康汀斯基博士身上得到更多關於黑龍的知識。

我們的嚮導，
亞歷克斯·康汀斯基博士

烏克蘭龍技術研究院
位於辛菲洛普的研究機構，曾是全世界最大資助巨龍的研究中心。

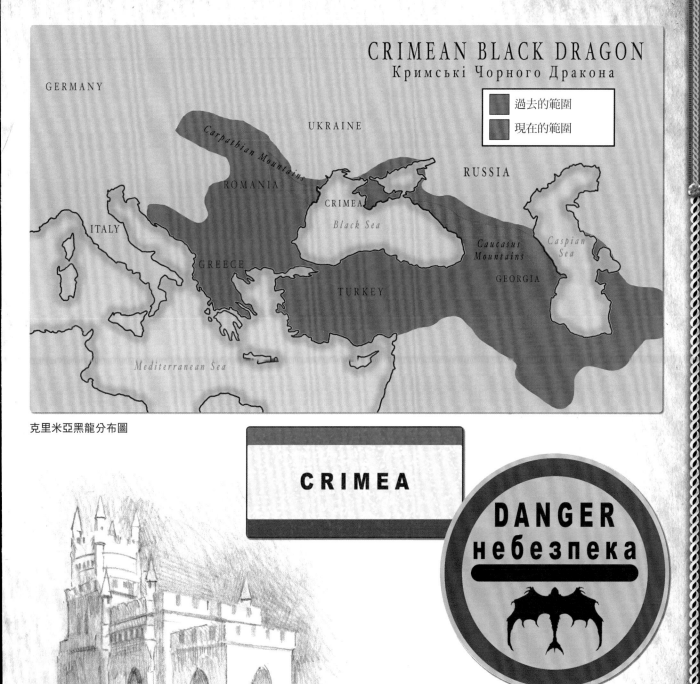

CRIMEAN BLACK DRAGON
Кримські Чорного Дракона

GERMANY

UKRAINE

Carpathian Mountains

RUSSIA

ROMANIA

CRIMEA

Black Sea

ITALY

Caucasus
Mountains

Caspian
Sea

GREECE

GEORGIA

TURKEY

Mediterranean Sea

過去的範圍
現在的範圍

克里米亞黑龍分布圖

CRIMEA

DANGER
небезпека

燕子堡（the Swallow's Nest）

這棟建於 1912 年的新哥德式建築,是雅爾達
（Yalta）附近相當知名的觀光景點,在此處可
以盡情享受黑海沿岸令人嘆為觀止的景色。這
裡也是我們在克里米亞探險時的基地。

生理特徵

克里米亞黑龍和其他巨龍家族成員相比，體型可說是相當地小，通常身長不會超過8公尺，翼展約15公尺。不過據傳在冷戰高峰時期，曾經有龍技術研究院的蘇聯科學家，將黑龍透過生物工程改造為「超龍」（super-dragons）。提升智力後的黑龍，可以飛到北大西洋公約組織的軍事設施上方進行偵察，並以拍照的方式記錄資料。據說在1965年時，有隻黑龍在土耳其的西格里美軍基地附近被打落。蘇聯否認和這起事件有任何關聯，也否認曾以基因工程製造間諜龍。我向康汀斯基博士提起這個話題，但他堅稱龍技術研究院和龍場一直以來都只針對自然科學進行研究，軍方從來不曾試圖將龍作

為武器。我和康西爾都認為如果我們不想惹怒康汀斯基博士的話，就該趕快停止這個話題。

克里米亞黑龍數千年來都依靠黑海大量的鱸魚，以及該地區河流、湖泊與海洋中為數眾多的鱘魚過活，一般相信克里米亞黑龍的數量，應該曾是今日的兩倍。

克里米亞黑龍蛋，
5公分

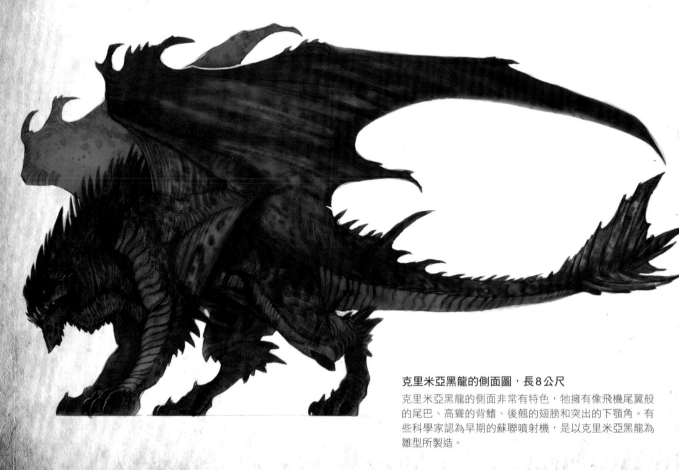

克里米亞黑龍的側面圖，長8公尺
克里米亞黑龍的側面非常有特色，牠擁有像飛機尾翼般的尾巴、高聳的背鰭、後翹的翅膀和突出的下顎角。有些科學家認為早期的蘇聯噴射機，是以克里米亞黑龍為雛型所製造。

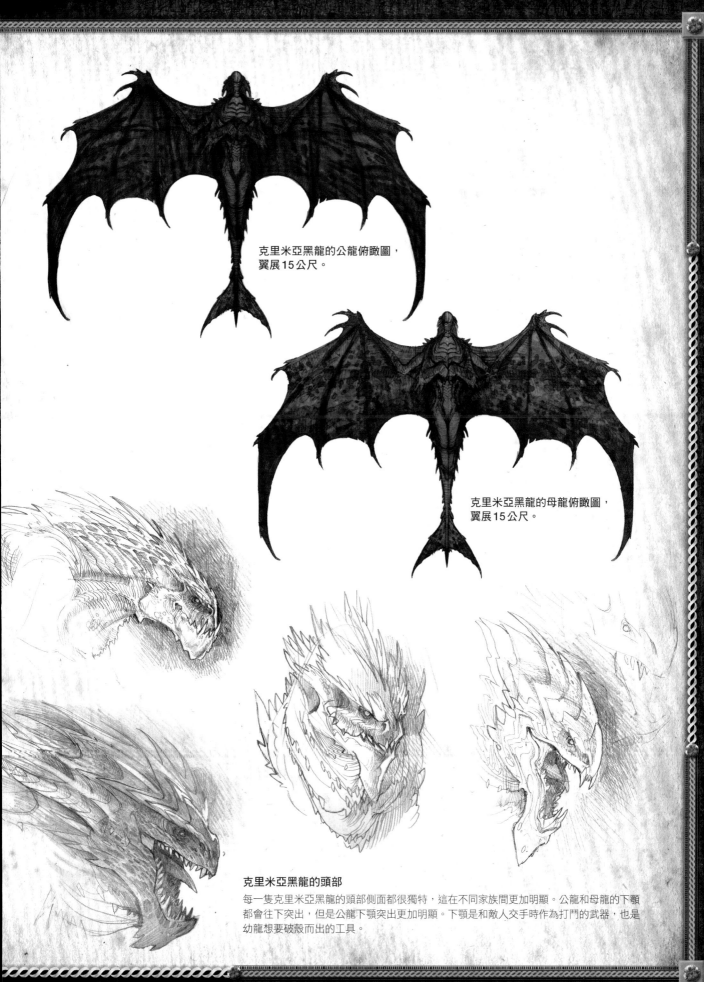

克里米亞黑龍的公龍俯瞰圖，
翼展15公尺。

克里米亞黑龍的母龍俯瞰圖，
翼展15公尺。

克里米亞黑龍的頭部

每一隻克里米亞黑龍的頭部側面都很獨特，這在不同家族間更加明顯。公龍和母龍的下顎
都會往下突出，但是公龍下顎突出更加明顯。下顎是和敵人交手時作為打鬥的武器，也是
幼龍想要破殼而出的工具。

習性

克里米亞黑龍曾以傳說中數量發展到非常龐大的鱘魚維生，但隨著這個地區的海洋生物減少，龍的體型以及數量也跟著變小。

克里米亞黑龍的分布範圍曾至西邊的喀爾巴阡山脈（現為羅馬尼亞地區），以及高加索（現為土耳其和喬治亞共和國地區），當時黑龍就沿著黑海以及裏海沿岸築巢，然而現在最適合觀賞黑龍的地點，是在克里米亞靠近黑海的岩岸。

雄偉的克里米亞黑龍在蘇聯統治時期，由於重度工業化和缺乏保育棲息地而成為瀕臨滅絕的物種。克里米亞地區的黑龍，絕大多數都棲息在辛菲洛普外圍山區的龍場軍事基地內。龍場於1991年因缺乏經費而被廢棄時，許多巨龍也隨之被消滅。不過有些龍幸運逃出並繼續住在曾被圈養的地區，今日據信仍有20多隻龍棲息在昔日龍場的廢墟中。這個地區表面上為了大眾和龍的安全禁止外人進入，全球龍保護基金會對於有關居住在龍場的龍進行研究的傳言，則遭到烏克蘭政府的全盤否認。在我們多次前往龍場替克里米亞黑龍進行素描和作畫的過程中，都被禁止進入獸欄內。

這個關係緊密的龍群社區在龍科動物中相當獨特，世界上沒有其他巨龍和同類居住得這麼近。有些龍專家推測牠們的高度社會化是受到基因工程的改變。

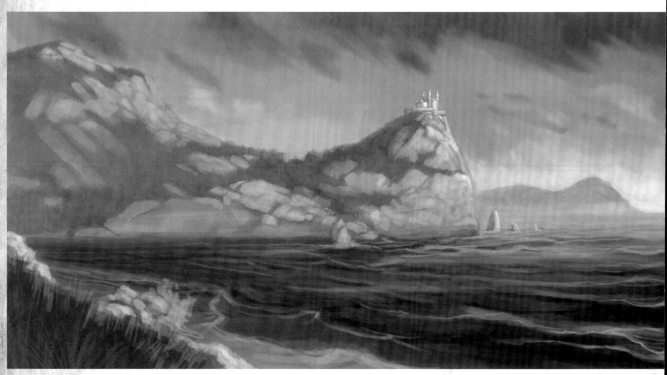

克里米亞黑龍的棲息地

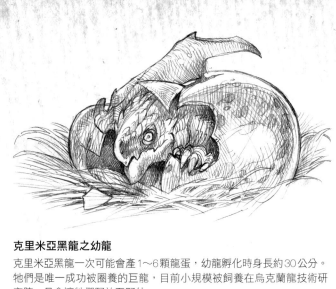

克里米亞黑龍之幼龍
克里米亞黑龍一次可能會產1～6顆龍蛋，幼龍孵化時身長約30公分。
牠們是唯一成功被圈養的巨龍，目前小規模被飼養在烏克蘭龍技術研
究院，且會讓牠們野放至野外。

克里米亞黑龍巢穴
在20世紀前，克里米亞黑龍在黑海（Black Sea）、裏海
（Caspian Sea）和亞速海（Sea of Azov）崎嶇的岸邊築
巢，並以當時這個海域所盛產的巨大鱘魚為食。今日在
野外生存的克里米亞黑龍數量極為稀少，因為牠們賴以
為生的鱘魚和鯨類已完全消失。康西爾調查了一個已經
廢棄的龍穴。

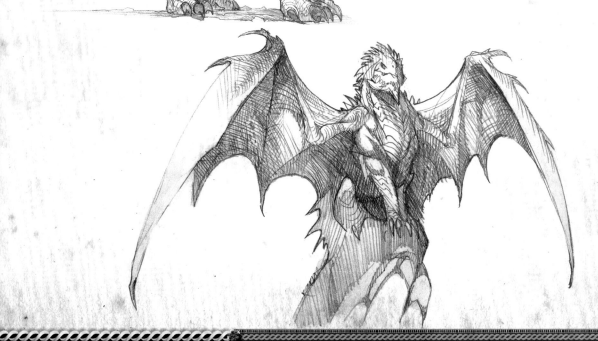

歷史

克里米亞半島在歷史上一直是兵家必爭之地，從希臘人、羅馬人再到鄂圖曼帝國都曾占領過這塊土地。1854年，俄羅斯和法國之間的克里米亞戰爭讓這個地區慘遭蹂躪；二次世界大戰期間，俄羅斯人和德國人都想爭奪這塊土地，這兩大衝突事件讓克里米亞幾乎被破壞殆盡。克里米亞半島的南部沿岸沒有任何資源的挹注，雅爾達附近的海岸周圍全被陡峭岩壁所包圍，千年來成為黑龍的家園。由於不斷的軍事衝突、戰後大規模的工業化和黑海漁獲供應量驟減，克里米亞黑龍自1970年代起就一直被列為極危物種。

和灰龍一樣，黑龍也為了生存縮小體型。蘇聯於克里米亞戰爭圍城之時，史達林熱衷於將動物進行基因改造工程。他將全蘇聯最優秀的龍專家齊聚，並受命改造出作為武器的龍品種，以作為竊聽納粹戰鬥機活動之用。但創造蘇聯超龍的這個想法，就如同史達林眾多怪異的點子一樣並沒有實現，不過倒是成為一項很成功的宣傳。

戰後在辛菲洛普成立了蘇聯龍技術研究院，之後的冷戰報告指出蘇聯龍技術研究院曾繼續黑龍的研究到1980年代，且曾經成功執行過一些空中偵察任務。隨著蘇聯於1991年解體，蘇聯龍技術研究院被保留下來成為了私人公司。全球龍保護基金會曾一再指控該機構培育巨龍並加以走私販賣，但遭其全面否認，該機構從未允許外界對此進行相關的報導。

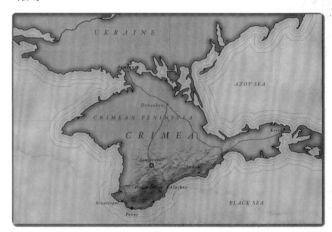

克里米亞地圖

蘇聯間諜龍

這是一位畫家所詮釋的蘇聯戰時偵察龍。以克里米亞的龍場為中心所進行的龍軍事改造計畫，花費多年想培育出智能龍種，以協助在北大西洋公約組織領土上空的間諜任務，但都未能成功。圖片由美國情報部提供。

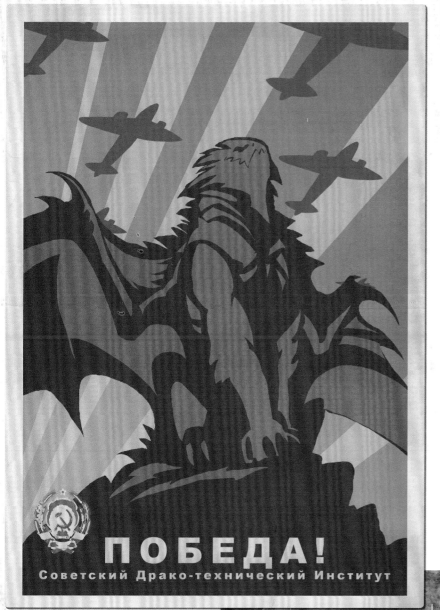

戰爭時期宣傳

蘇聯時期的宣傳海報，以克里米亞黑龍為
主角。由辛菲洛普歷史協會提供。

ПОБЕДА!
Советский Драко-технический Институт

Feeding
Paddocks

Research
Center

Dragon
Holding Pens

EYES ONLY

property US Army Do Not Duplicate

辛菲洛普龍場

1960年代由U-2偵察機所拍攝下的辛菲洛普
龍場照片。由美國軍方提供。

示範作品
克里米亞黑龍

　　我必須將所有田野素描的草稿和筆記整合，才能畫
出心目中理想的克里米亞黑龍。首先列出黑龍擁有的
一些特色以供參考。

- ・流線型的龍身
- ・黑色的斑紋
- ・崎嶇的克里米亞地景

1 先畫縮圖草稿
先從一些素描中將我的想法畫在紙上，
幫助思考如何構圖。我希望畫出飛翔中的
龍，並把具代表性的燕子堡作為背景。很
快地就決定使用飛翔的姿勢，因為這是最
能展現這隻美麗動物的氣勢。
初步設計是讓龍呈現戲劇性的前縮透視角
度。雖然我很喜歡這個點子，但最後還是
決定將龍的姿勢旋轉90度，以便展現其優
美與流線的側身，最後選擇使用透視收縮
角度的是巨龍的翅膀。

CRIMEAN DRAGON DESIGN

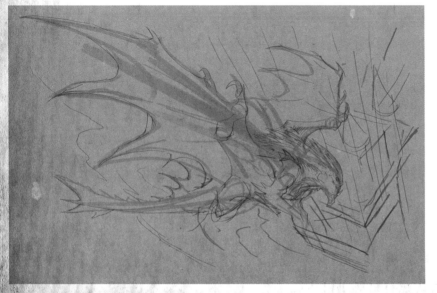

2 完成初步電腦草稿
建立一個18×28公分、解析度100 dpi
的灰階檔案。先用粗筆刷畫出大致的造
型，並開始畫上一些背景的元素。

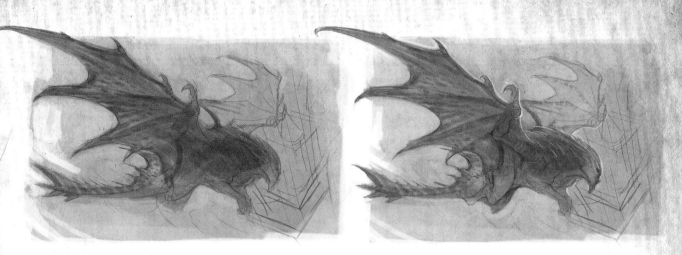

3 描繪草稿

畫線稿與上色並不是一步接著一步的步驟,而是一段演化的過程,因為你的彩稿會
在作畫過程中不斷成長蛻變。我開始作畫時,腦海中並沒有浮現最後的完稿會是什麼模
樣。可以將你的作品想像成一團可以隨意塑型和改造的黏土,但同時要記得,就像雕塑
作品一樣,必須以作品裡的骨架結構為基礎來發展。

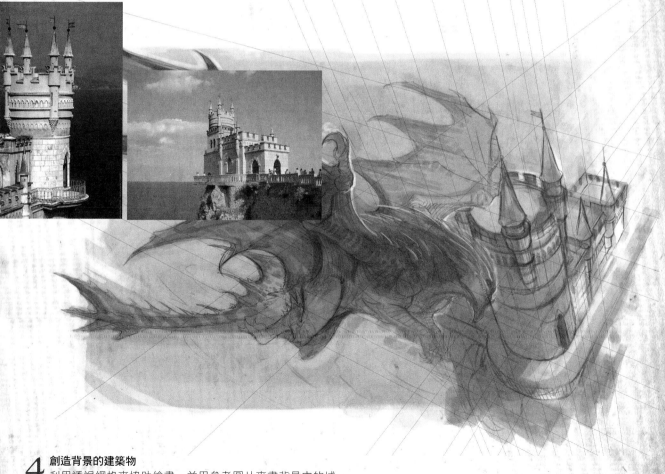

4 創造背景的建築物

利用透視網格來協助繪畫,並用參考圖片來畫背景中的城
堡。我以網路上的照片當作範本,並將照片放到另一個圖層上,
方便作畫時可以看著它作為參考。

教學：透視

透視是一種藝術錯覺手法，可以讓物體呈現逐漸遠去的感覺，主要有3種透視法 —— 線性透視、空氣透視和前縮透視。在畫克里米亞黑龍時，我融合了這3種手法，以增加整個畫面的立體感。

- **線性透視**：要創造出俯瞰克里米亞沿岸的視野，可以使用線性透視手法，透過水平線與消失點來呈現。水平線是地面與天空交會的線，當站在地面上時，水平線會在視線中間呈現水平狀態。將水平線往上拉可以增加畫面中地面空間的面積，創造出俯瞰的視野。

消失點是所有線條逐漸遠去時所集中的點。此時電腦就變得相當重要，只要在另外一個圖層使用直線工具即可找出消失點。我先將畫布放大，讓周圍有足夠空間放進線性透視的網格，再將所有垂直透視線集中的點作為第一個透視點，然後使用不同圖層的直線工具畫出線條，使用這個技巧就可以畫出第二個和第三個消失點。

- **空氣透視**：我們站在山丘上看向水平線，可以看到物體往霧色中遠去的樣子，這就是所謂的空氣透視。隨著物體往後遠去，觀看者和物體之間的空氣會變得濃厚，且無法看透。顏色會變得越來越不飽和，細節也變得越來越模糊，物體的邊緣變得模糊，明暗對比也跟著降低。

- **前縮透視**：這種透視技巧是透過將物體尺寸的大幅縮減來達到立體效果。當我們畫龍時，常會運用前縮透視技巧將整隻龍畫入有限的構圖空間中，創造出震撼的場景。

空氣透視

結合空氣透視法與前縮透視法，可以成功畫出尾巴和腿的立體感。

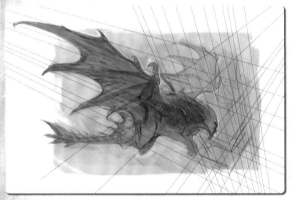

線性透視

在畫克里米亞黑龍的例子中，我大幅提高水平線的位置。當我找到消失點位置與畫出透視網格後，我就將圖像修剪為原本的樣子，在另一個圖層留下完美的透視樣板，這可以在我畫建築物時任意露出或是隱藏。

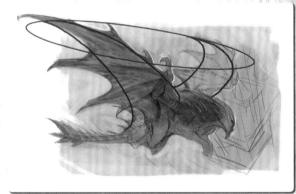

前縮透視

在畫克里米亞黑龍時，運用了前縮透視技巧的效果來呈現完全展開的翅膀，要讓人感受到翼尖之間有長達15公尺的距離。你可以看到橢圓形紅線所框出的翅膀距離被嚴重壓縮，還有翅膀之間的大小差異。

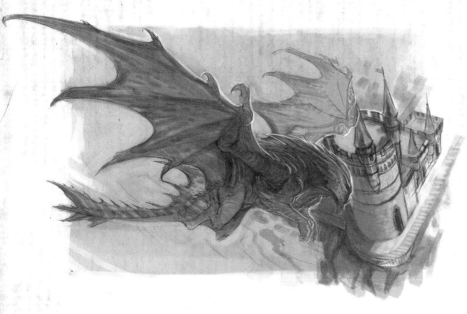

5 發展背景細節
繼續修飾背景的其他元素,直到
所有需要的細節都完成為止。趁現在
將這些細節完成,會比到最後階段再
來修改好。

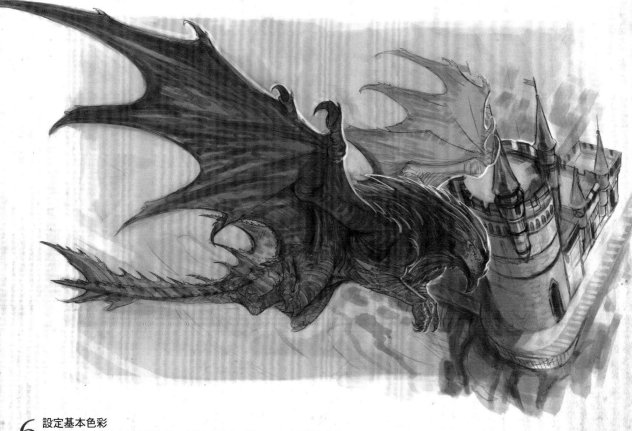

6 設定基本色彩
對於整個繪圖都感到滿意後,就將圖畫調整為RGB色彩模式,
然後使用色彩平衡滑桿,將顏色調為暖紫羅蘭色,這個色調讓你在
冷藍色的背景和深色的龍身前景之間輕易轉換。

7 制定局部色彩

新增一個不透明度50％、正常模式的圖層，制定畫中物件的局部色彩。

8 建立陰影

在上個圖層新增一個不透明度50％、色彩增值模式的圖層，製造一層陰影來統一光線和形式。

9 修飾背景元件

新增一個不透明度100％、正常模式的圖層來畫背景，以繪製岸邊的綠色細節和城堡的色調，看著參考照片來捕捉燕子堡以及雅爾達海岸的色彩和質感。記住，這些物件都位於遠方，因此根據空氣透視原理，它們的對比和色彩都不能像前景那樣鮮明。

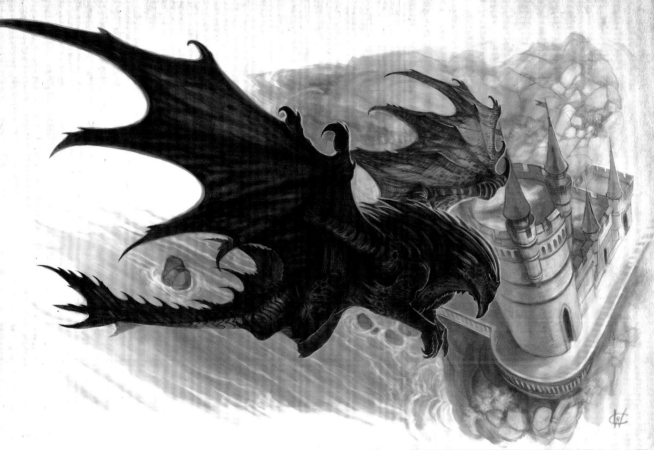

10 突顯焦點

修飾細節以便突顯出圖畫中的焦
點 —— 也就是龍的臉部。即使在這個階
段,還是必須謹守3個透視原則。最後的
修飾需要時間與耐心,此時使用的筆刷會
變得很小,色彩也會越來越不透明。

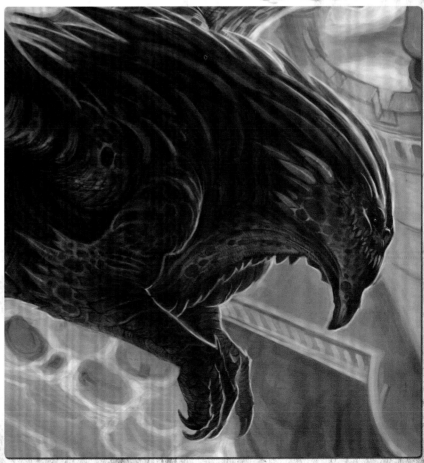

中國黃龍

Dracorexus cathidaeus

詳細說明

分類：龍綱／飛龍目／龍科
／巨龍屬／中國黃龍

尺寸：15公尺

翼展：30公尺

重量：4550公斤

特色：狹長的翅膀裡有一根
特別細長的上掌骨，金黃色
的斑紋在個體以及季節間會
所有差異。公龍有華麗的角
和鬃毛。

棲息地：黃海以及亞洲沿岸
山區

保育狀態：瀕危物種

別稱：黃龍、黃金龍、金龍

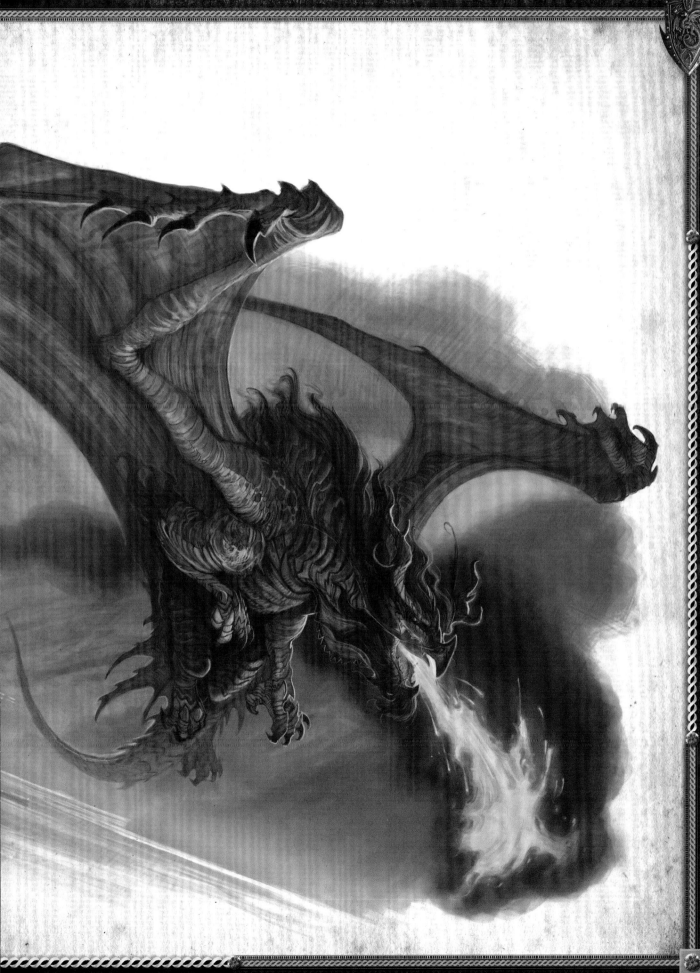

中國探險

離開了克里米亞之後，我們來到旅程中最具挑戰性的階段。抵達中國北京，我們又轉輾到了中國之旅的起點 —— 大連。

中國黃龍（Chinese Dragon）的數量在巨龍中算是多的，因為中國政府數十年來對於讓其他人接近這個偉大的生物，訂定了許多嚴格的規範，因此牠們只被列為瀕危。直到最近幾年，中國有關當局才讓觀光客以及龍專家，能自由參觀與研究這個廣受歡迎的動物。

中國黃龍最常出沒在亞洲諸島的鄉下山區，但我們要前往的並不是這些地區，而是要直接到汙染嚴重的「環渤海經濟圈」，這裡可能是全球最大的工業中心。據估有一億多人居住在此區，數量之多就如同義大利加上英國的人口居住在和冰島差不多大的土地上。我們前來參觀中國黃龍最初的棲息地，以及野外僅存的龍種 —— 東龍霍（Tong Long Huo）。

抵達了大連後，我們的中國嚮導錢美玲小姐就前來迎接。錢小姐是「威海市自然科學中心」的研究生，同時也常駐在渤海龍自然保護區內，專門負責照顧東龍霍，她在我們停留中國期間被指派為我們的嚮導。

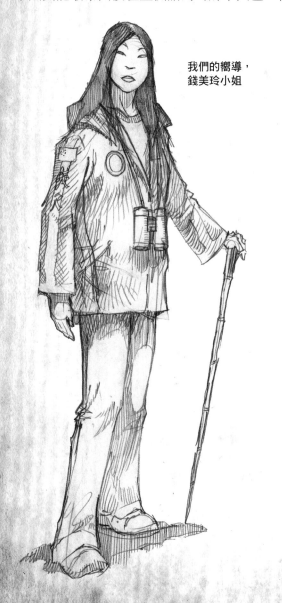

我們的嚮導，
錢美玲小姐

中華人民共和國

PEOPLES REPUBLIC OF CHINA

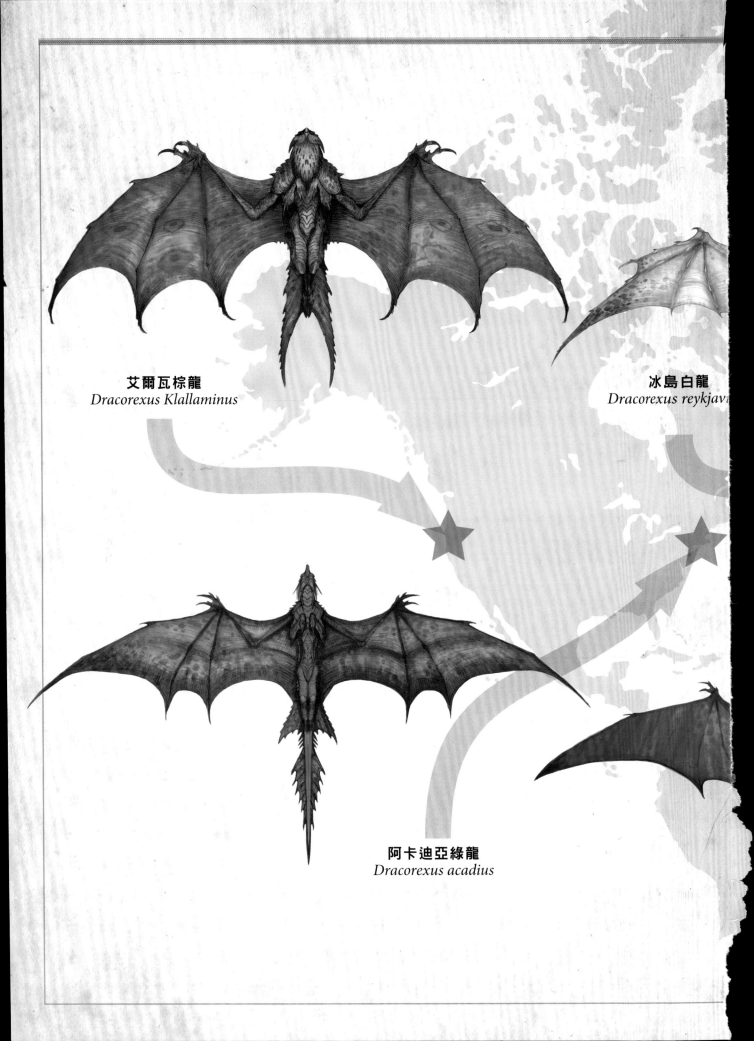

艾爾瓦棕龍
Dracorexus Klallaminus

冰島白龍
Dracorexus reykjavi

阿卡迪亞綠龍
Dracorexus acadius

世界巨龍

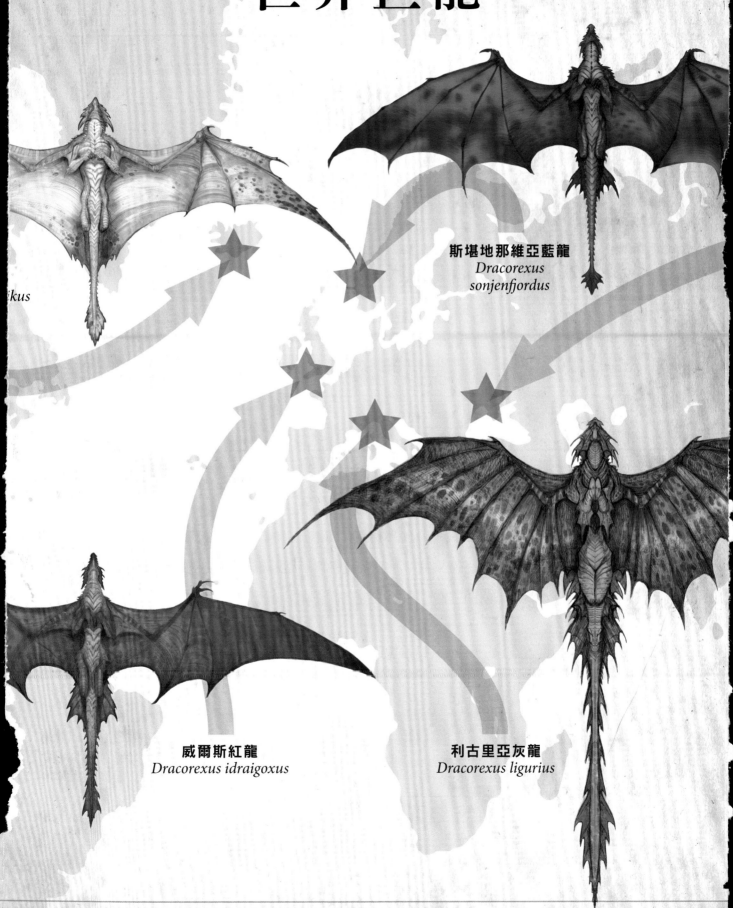

kus

斯堪地那維亞藍龍
Dracorexus sonjenfjordus

威爾斯紅龍
Dracorexus idraigoxus

利古里亞灰龍
Dracorexus ligurius

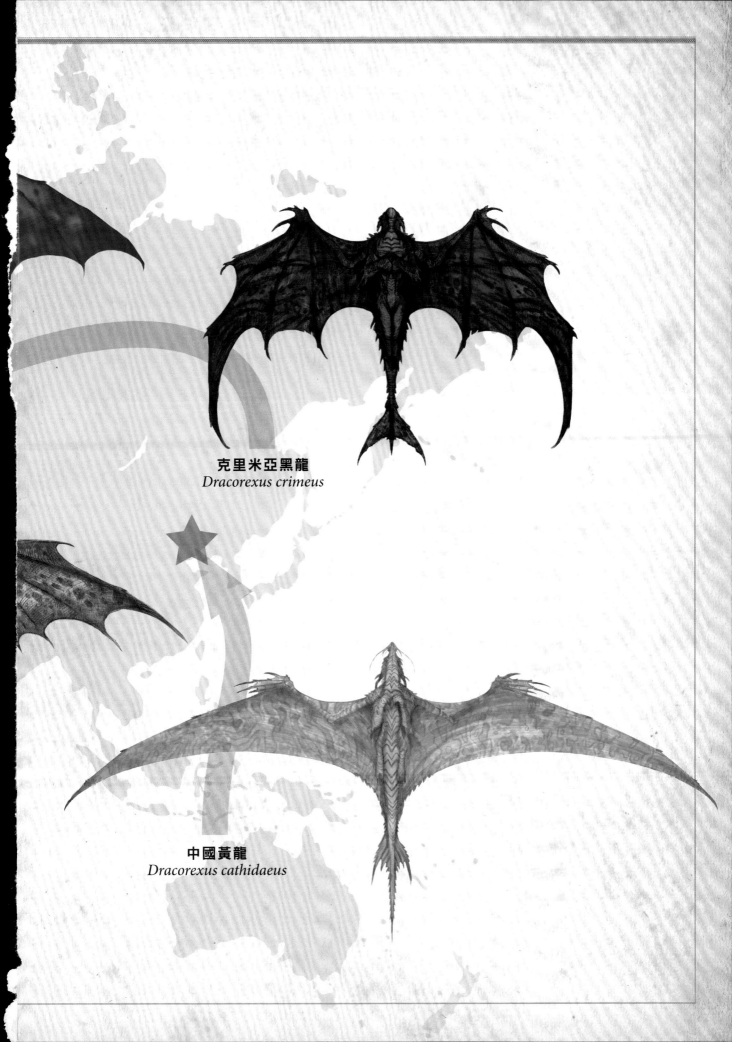

克里米亞黑龍
Dracorexus crimeus

中國黃龍
Dracorexus cathidaeus

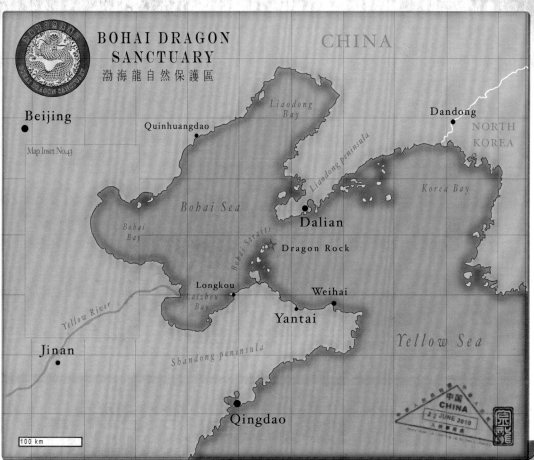

BOHAI DRAGON
SANCTUARY
渤海龍自然保護區

Map Inset No.43

CHINA

Beijing

Quinhuangdao

Liaodong Bay

Dandong

NORTH KOREA

Liaodong peninsula

Korea Bay

Bohai Sea

Bohai Bay

Dalian

Dragon Rock

Bohai Straits

Longkou

Laizhou Bay

Weihai

Yantai

Yellow River

Jinan

Shandong peninsula

Yellow Sea

Qingdao

CHINA
2 2 JUNE 2010

100 km

渤海龍自然保護區地圖

龙

Russia

Sea of Okhotsk

Mongolia

Beijing

Sea of Japan

Japan

China

Yellow Sea

Tokyo

Shanghai

East China Sea

South China Sea

Phillipine Sea

Pacific Ocean

Andaman Sea

中國黃龍分布範圍

生理特徵

中國黃龍有一項和其他龍科動物不同的特殊生理構造，就是牠是巨龍成員中唯一像北極龍一樣有長毛的龍。中國黃龍的每隻腳上有5根腳趾，而不是4根。牠們是所有巨龍中的翼展最長的，而第5根上的掌骨就像翼龍那樣伸展。

中國黃龍擁有像滑翔機一般巨大的雙翼，特別適合在空中翱翔。其他巨龍可能可以在捕食時翱翔數小時，但中國黃龍竟可達數天之久，主要是為了覓食而遠離巢穴。像滑翔機一樣巨大的雙翼，可以讓黃龍攀升到至高點，乘著太平洋高速氣流翱翔至7600公尺高空，遠達夏威夷群島等地。

中國黃龍的主要食物來源是魚類和鯨類，依龍本身大小而有不同。因為其獨特的習性可以在飛行中進食，這讓牠們能在海上長時間行動。中國黃龍時常到處移動，只有在孵育時才會築巢。

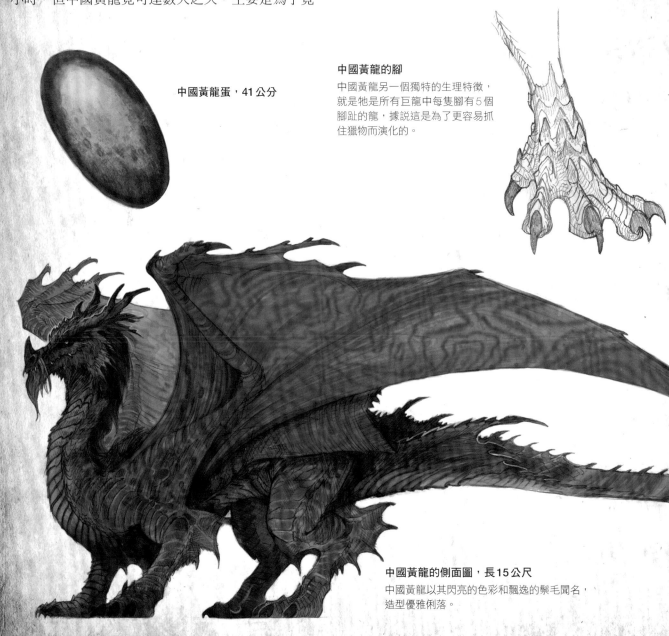

中國黃龍蛋，41公分

中國黃龍的腳
中國黃龍另一個獨特的生理特徵，就是牠是所有巨龍中每隻腳有5個腳趾的龍，據說這是為了更容易抓住獵物而演化的。

中國黃龍的側面圖，長15公尺
中國黃龍以其閃亮的色彩和飄逸的鬃毛聞名，造型優雅俐落。

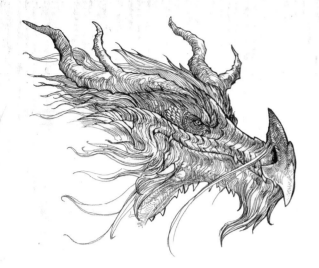

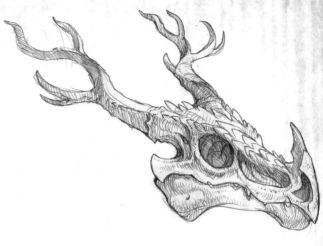

鬃毛和臉部特色

中國黃龍身上獨特的鬃毛，被認為是求偶時吸引異
性的道具。粗厚的鬃毛混和了毛皮與細長的鱗片，
隨著年紀漸長，公龍的鬃毛會變得更加華麗、茂
盛。鼻部的角是公龍身上獨有的，也會隨著年紀增
加變得更顯眼。

中國黃龍的頭骨

公龍頭上雄偉的龍角在全世界價值不菲。1978
年，全球龍保護基金會明訂擁有與販售巨龍角都是
違法行為，但在亞洲黑市中仍可以買到為數稀少的
龍角。

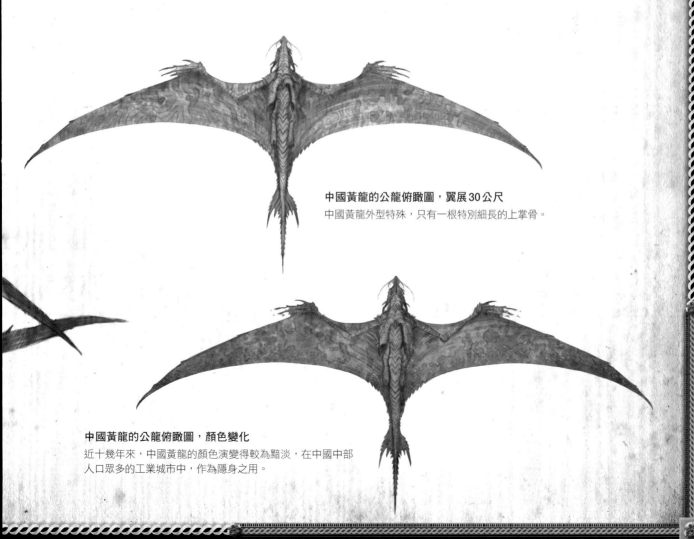

中國黃龍的公龍俯瞰圖，翼展30公尺

中國黃龍外型特殊，只有一根特別細長的上掌骨。

中國黃龍的公龍俯瞰圖，顏色變化

近十幾年來，中國黃龍的顏色演變得較為黯淡，在中國中部
人口眾多的工業城市中，作為隱身之用。

習性

曾經蒼翠美麗的渤海地區，現在卻因汙染和過多人口破壞而幾乎了無生機。在渤海和黃海活躍的鑽油產業加深了此處的環境衝擊，中國黃龍的食物已經被耗盡了五十多年。中國政府在過去幾十年來努力修復傷害，今日黃龍棲息在遠離中國、臺灣和日本工業中心的地方，並開始在數量上有所增加。但在渤海海峽，東龍霍是由中國政府所保護、餵養、照顧的最後一批龍。東龍霍居住的「龍岩」每年約有數百萬名遊客前往參觀。

在工業化之前，中國黃龍會聚集在黃海和渤海間的渤海海峽沿岸，這個地區是歷史上知名的黃龍聚集地，因為海峽的狹窄處可以讓牠們有效率地獵捕經過這片水域的鼠海豚和大型魚類。這些海域的環境由於周圍城市的工業化而大幅惡化，渤海被認為是失去生機的海洋，迫使中國黃龍遷往比原本巢穴更遠的地方覓食。工業汙染也是龍群早夭和孵化失敗的原因，使得巨龍的數量銳減。

今日，這個大型動物的棲息地因工業化和戰爭四散各處，海洋生物也因遭到濫捕加上附近水域汙染而大量消失。雖然黃龍是全球龍保護基金會的保護名單之一，但在亞洲黑市中仍是被積極盜獵的目標。中國黃龍的龍鱗、龍骨、龍皮，包含各種器官，尤其是龍角，都被認為是醫療效果卓越的產品，可以治療關節炎到癌症等各種疑難雜症。由於中國黃龍的數量稀少加上持有的非法性，使牠們成為世界上價值高昂的一項商品。

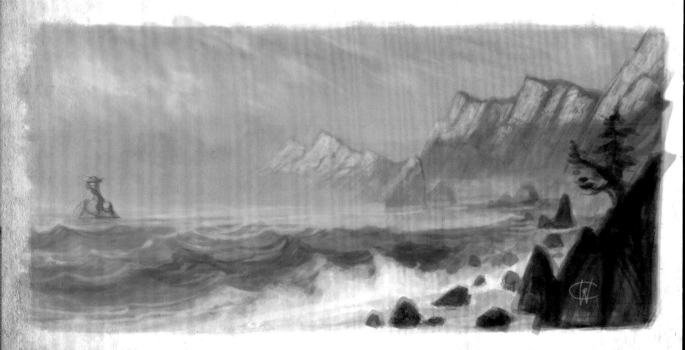

中國黃龍的棲息地

東龍霍

2003年，東龍霍成為第一個有生命的世界遺產。

龍岩

龍岩是東龍霍的棲息地，數百年來陸續有數百萬名遊客到訪，替這些高貴的龍獻上祈禱。1987年，中國政府蓋了這間庇護所並限制觀光客進入。

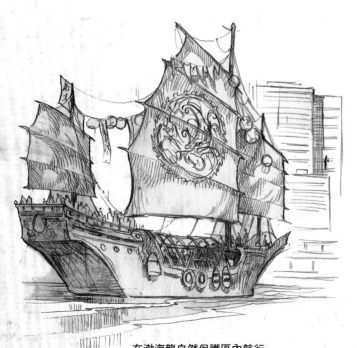

在渤海龍自然保護區內航行

像這樣的觀光船無法進去參觀東龍霍，幸好我們獲得了渤海龍自然保護區的特殊許可才得以進入。

黑市

全球龍保護基金會會在威海市搜查這樣的市場，並向有關當局舉發非法的龍產品販售。不過飛蛇蛋、精靈龍和狼龍的販售是合法的，牠們是很受歡迎的食材。黃龍和中國暴龍則受到保護。

歷史

　　亞洲龍一直與文化、國家和宗教認同有所關聯。世界上沒有其他人比亞洲人還要崇拜、尊敬龍。在中國，有些地方的人甚至會稱自己是「龍的傳人」。在我們造訪過的其他地區，龍總被視為代表恐懼和毀滅的生物，應該被殺害和毀滅。但在中國，巨龍代表了大自然，通常是與水、海洋和暴風雨有關的力量。黃龍和海洋有著密不可分的關係，就像具有力量的圖騰一般。和龍相對的另一種生物則是鳳凰。

　　歷史上有許多龍都被歸類為中國的龍。雖然有許多飛蛇、狼龍、巨蛇和其他生物都居住在同一個棲息地，但只有巨龍居住在亞洲大陸上。中國黃龍常被和中國暴龍或是廟龍搞混。

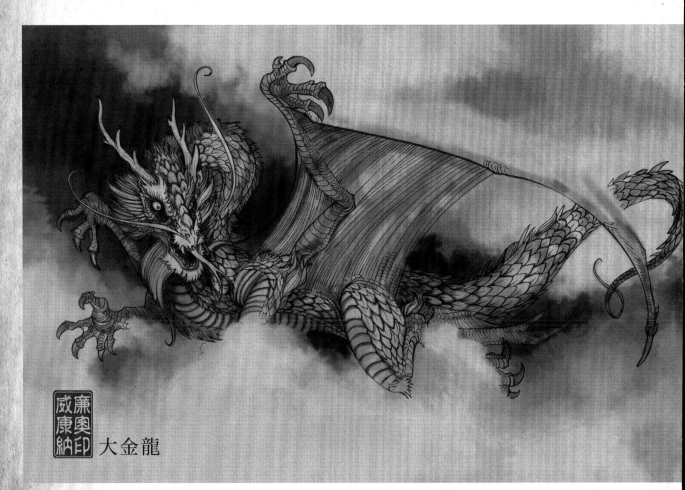

大金龍

16世紀中國畫卷
這一幅中國古代的黃龍畫作，是少數正確描繪中國黃龍身形的作品，由威海市龍研究院提供。

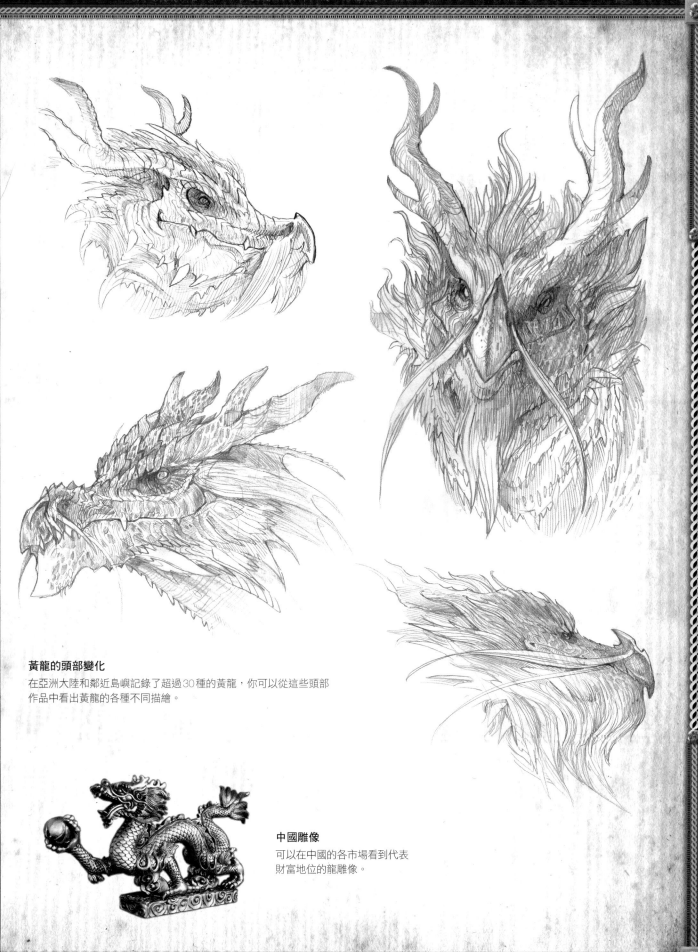

黃龍的頭部變化
在亞洲大陸和鄰近島嶼記錄了超過30種的黃龍，你可以從這些頭部
作品中看出黃龍的各種不同描繪。

中國雕像
可以在中國的各市場看到代表
財富地位的龍雕像。

中國黃龍

為了構思中國黃龍，我先將在中國探險時的筆記和素描都看過一遍，以這些素描作為參考，接著就能開始描繪這個雄偉的生物，以下是3個需要注意的特點。

· 細長的翅膀
· 獨特的輪廓
· 渤海的環境

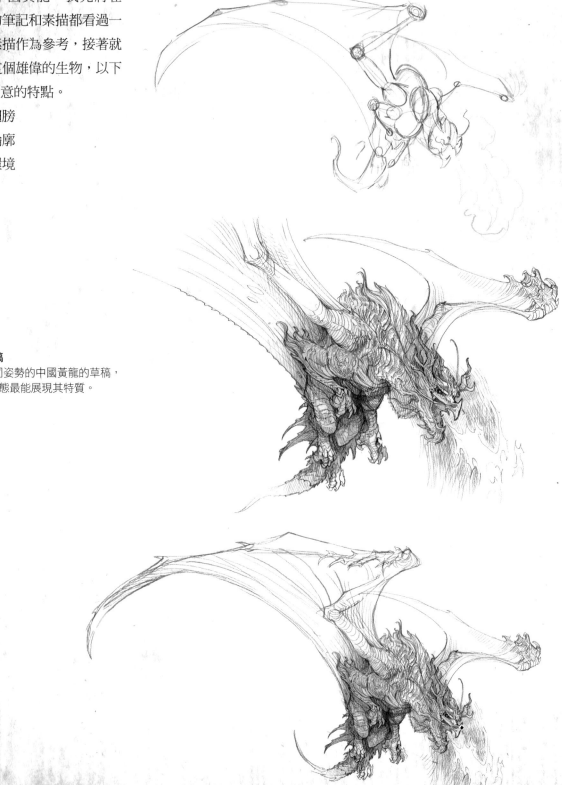

1 先畫縮圖草稿
先畫幾張不同姿勢的中國黃龍的草稿，藉此決定哪個姿態最能展現其特質。

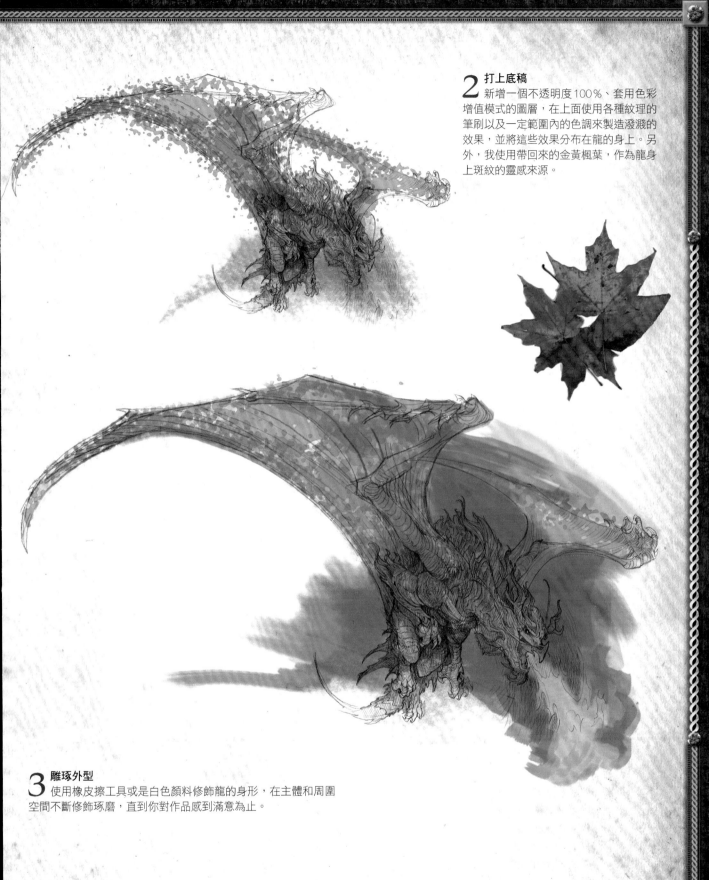

2 打上底稿

新增一個不透明度100％、套用色彩增值模式的圖層，在上面使用各種紋理的筆刷以及一定範圍內的色調來製造潑濺的效果，並將這些效果分布在龍的身上。另外，我使用帶回來的金黃楓葉，作為龍身上斑紋的靈感來源。

3 雕琢外型

使用橡皮擦工具或是白色顏料修飾龍的身形，在主體和周圍空間不斷修飾琢磨，直到你對作品感到滿意為止。

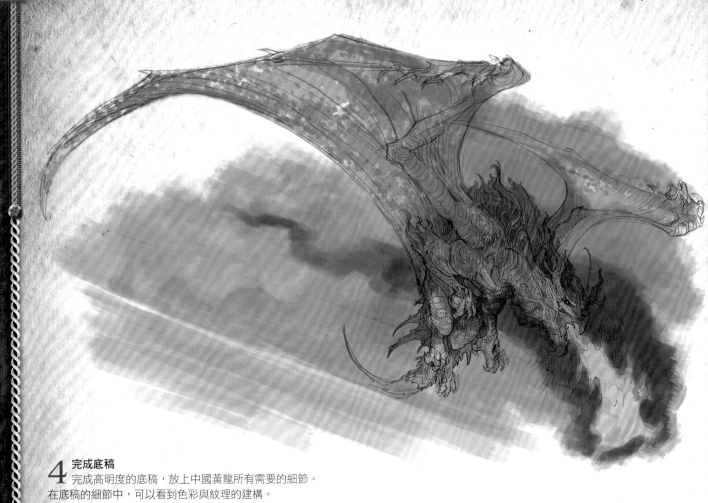

4 完成底稿

完成高明度的底稿，放上中國黃龍所有需要的細節。
在底稿的細節中，可以看到色彩與紋理的建構。

底稿細節

數位繪圖的桌面 ▶

右頁是我作畫時視窗常呈現的模樣，我喜歡
將顏色面板和工具列放在左邊，這是作為一
名左撇子和多年傳統媒材畫家的習慣。所有
圖層都有命名，這樣比較容易尋找。筆刷列
是以使用頻率擺放，最常用的放在最上層，
可以依照個人風格來設定並創造自己的筆刷
組合。

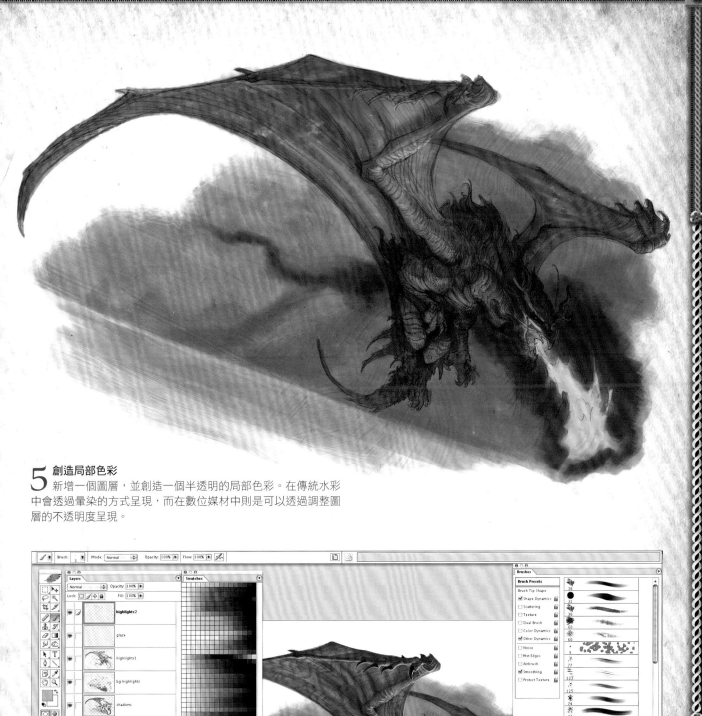

5 創造局部色彩

新增一個圖層,並創造一個半透明的局部色彩。在傳統水彩
中會透過暈染的方式呈現,而在數位媒材中則是可以透過調整圖
層的不透明度呈現。

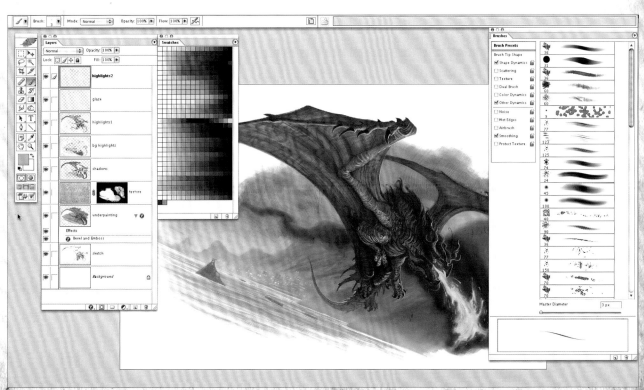

教學：數位繪圖的模式與圖層

　　數位繪圖的圖層特性，可以讓畫者將作畫的每個階段畫在獨立的圖層上，圖層的概念就像一片透明塑膠片，藉此可以獨立控制每個圖層的內容。

　　在 Photoshop 中，選擇圖層面板中的「建立新圖層」來新增圖層，並在該圖層的各種色彩混合模式中選擇所需要的模式。也可以點選眼睛圖示，暫時將圖層隱藏。我在本書中使用的圖層混合模式如下：

・**正常模式**：這是圖層中預設且最簡單的模式。在正常模式的圖層中，使用不透明度100％的筆刷，可以完全遮蓋底層的內容；用不透明度較低的筆刷可以讓新顏色和底層顏色混合，效果就和傳統水彩中的顏色混合一樣。

・**色彩增值模式**：在套用色彩增值模式的圖層中，底層顏色會因新的色彩產生加乘效果，變得比原本的顏色更加濃郁。在同一區塊重複塗抹會讓顏色越來越濃郁，就像用馬克筆重複塗色一樣。

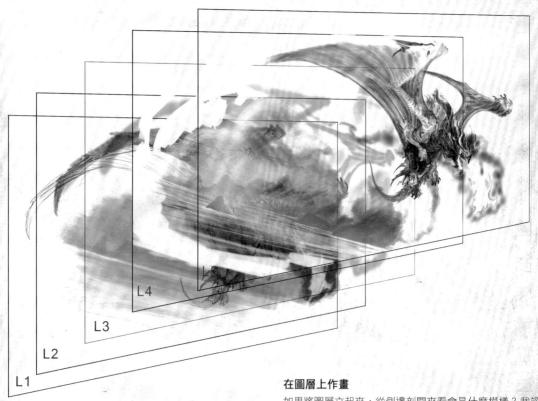

在圖層上作畫

如果將圖層立起來，從側邊剖開來看會是什麼模樣？我認為是像畫在一層層的玻璃上。數位繪圖者能夠分別改變每個圖層的內容，也能複製內容相似的圖層。

教學：不透明度與混合模式

透過不透明度以及混合模式來重疊圖畫中的不同部位，可以讓你的作品產生戲劇性的變化。掃描一個有趣的紋理，並運用Photoshop透過不透明度和混合模式來實驗看看。

步驟A

先新增一個圖層，然後將自己收藏的紋理素材做灰階掃描後匯入。匯入的方式只要打開圖片檔案，全選之後複製貼到圖畫上即可。

步驟B

選取編輯>變形>縮放，調整為適當的影像大小，然後選取影像>色彩平衡，來改變圖層色彩。圖層的不透明度設為100%，圖層模式套用正常模式。

步驟C

圖層不透明度50%，圖層模式為正常模式。

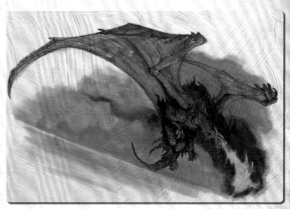

步驟D

圖層不透明度50%，圖層模式為色彩增值模式。

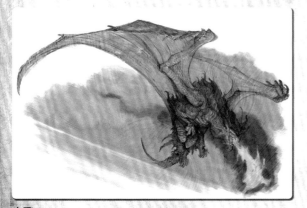

步驟E

建立圖層遮色片，將不需要的紋理遮蓋起來。

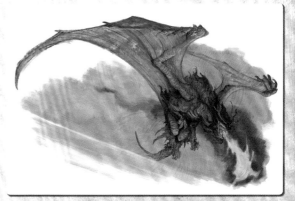

步驟F

圖層不透明度50%，圖層模式套用覆蓋模式。

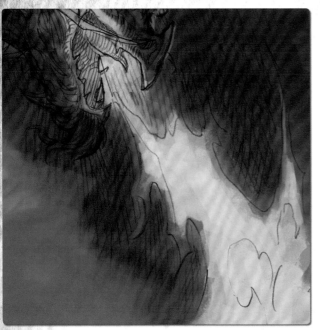

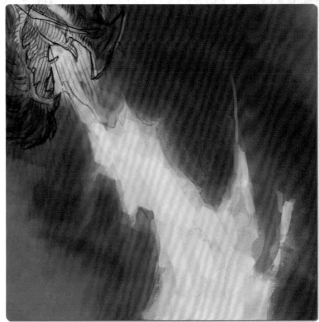

6 **繪製火焰**

在本頁的3張圖片中可以清楚看出
使用圖層的好處。在最初的圖片中，可以
看到原始的素描線條，但因為那是畫在另
一個圖層上，就可以回到該圖層將線條擦
掉。在最後的影像中，我選擇加亮顏色模
式刷出閃亮的色彩。

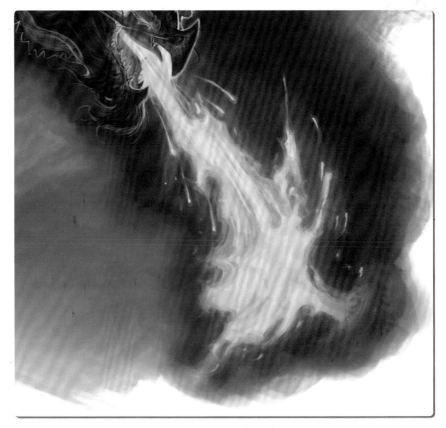

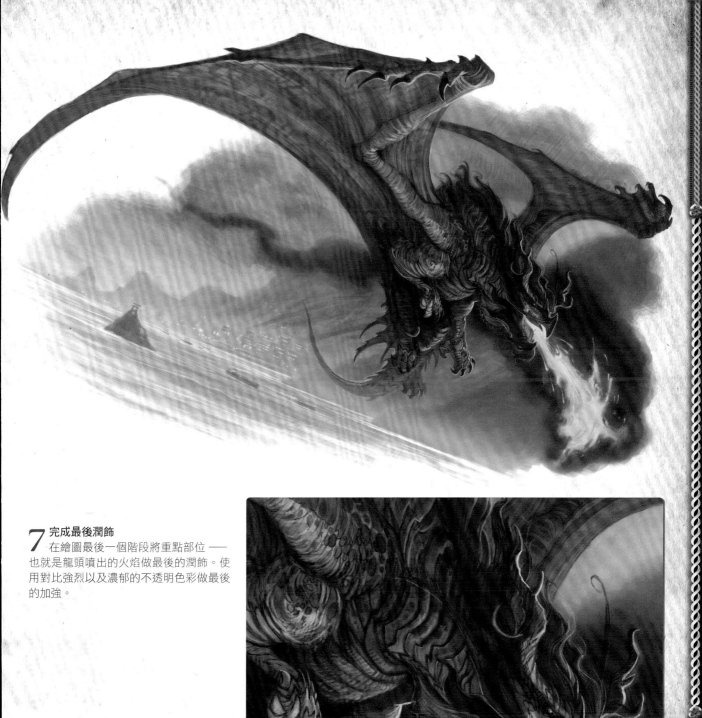

7 完成最後潤飾

在繪圖最後一個階段將重點部位 ——
也就是龍頭噴出的火焰做最後的潤飾。使
用對比強烈以及濃郁的不透明色彩做最後
的加強。

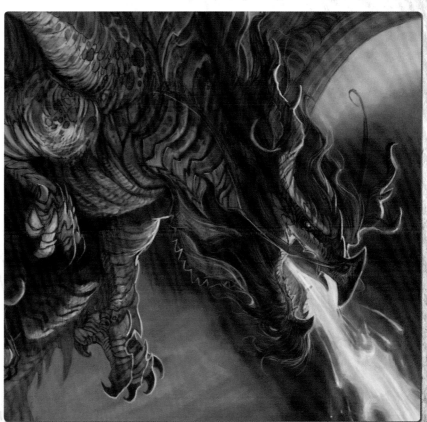

艾爾瓦棕龍

Dracorexus klallaminus

詳細說明

分類：龍綱／飛龍目／龍科／巨龍屬／艾爾瓦棕龍

尺寸：23公尺

翼展：26公尺

重量：9000公斤

特色：黯淡的棕褐色調、臉部寬闊、口鼻部很短，以及擁有成對的交叉尾巴。

棲息地：北美西北部沿岸

保育狀態：易危物種

別稱：棕龍、鴉龍、雷鳥、閃電巨蛇、庫納瓦、韋伯龍、薩利希龍

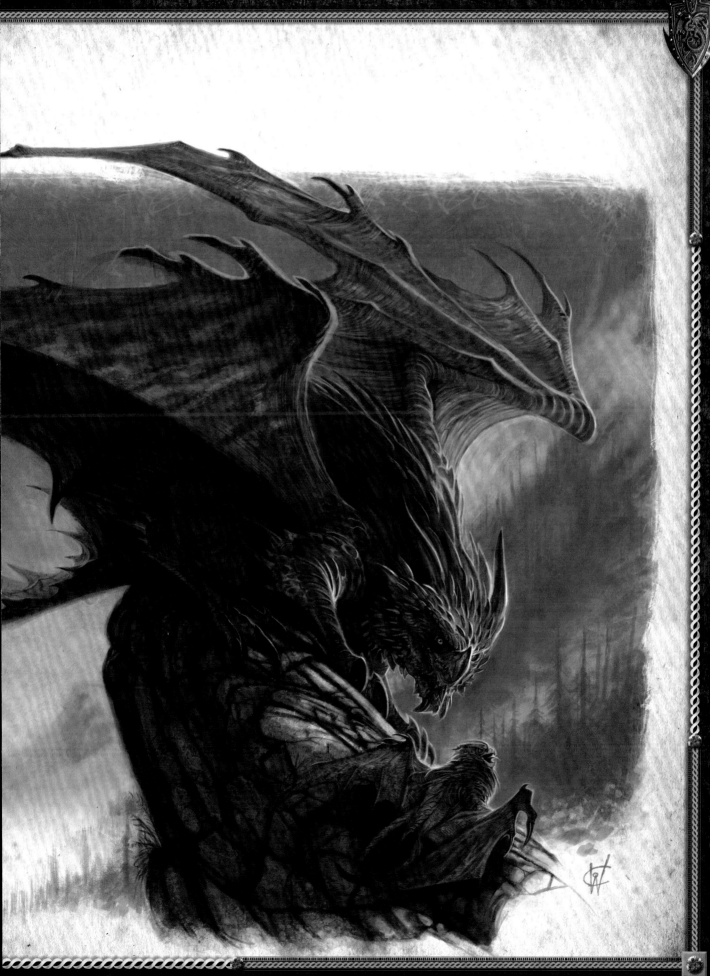

艾爾瓦地區探險

離開中國之後，我們踏上全球尋龍之旅的最後一段旅程，安全抵達了美國的西雅圖。我們接著從西雅圖跋涉前往位於奧林匹克國家公園和「艾爾瓦龍保護研究中心」（the Elwha National Dragon Sanctuary，ENDS）邊界上的安吉利斯港市（Port Angeles），在那裡和我們的嚮導──梅利威勒・強森治安官（Sheriff Meriwether Johnson）碰面。他是艾爾瓦龍保護研究中心的負責人、地方部族議會成員，同時擔任龍巡邏隊隊長和保護研究中心的治安官。

我們加入強森治安官在保護研究中心例行的巡邏工作，神奇的棕龍就棲息在這個偏遠的自然棲地中。強森治安官告訴我們艾爾瓦棕龍（Elwah

Dragon）在數千年來扮演了多麼神聖又重要的角色，此處的原住民已經和巨龍比鄰而居達數個世紀。他說明自己多半是騎著馬巡邏，保護自然保護區內的龍。

我們的嚮導，
梅利威勒・強森治安官

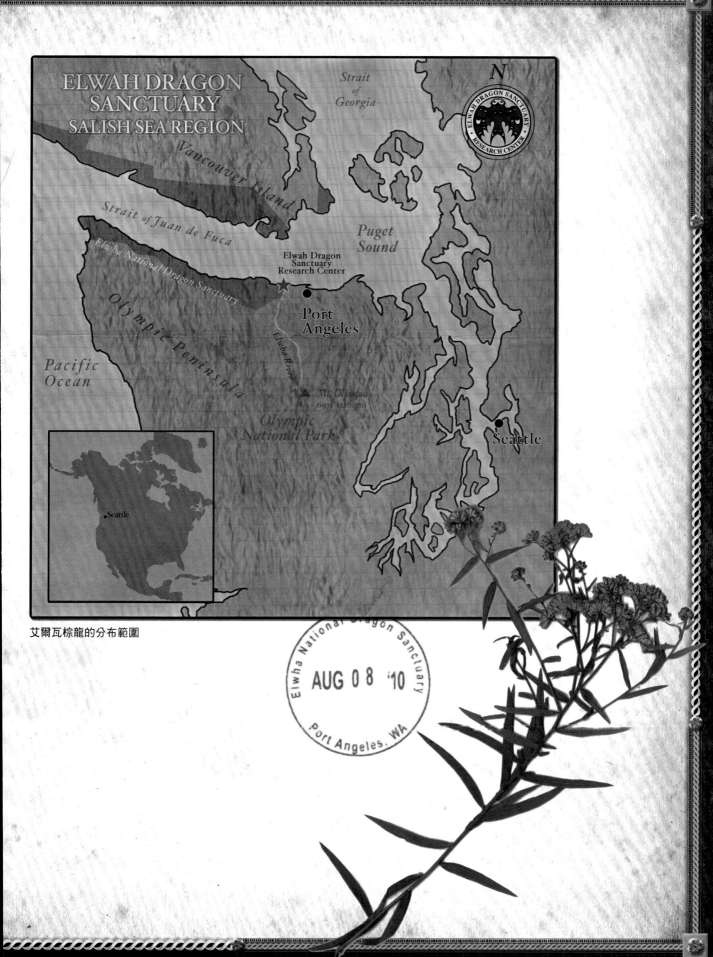

ELWAH DRAGON
SANCTUARY
SALISH SEA REGION

Strait of Georgia

Vancouver Island

N

ELWAH DRAGON SANCTUARY
RESEARCH CENTER

Strait of Juan de Fuca

Elwha National Dragon Sanctuary

Puget
Sound

Elwah Dragon
Sanctuary
Research Center

*Pacific
Ocean*

Olympic Peninsula

Port
Angeles

Elwha River

▲ *Mt. Olympus*
6975 (2100m)

*Olympic
National Park*

Seattle

•Seattle

艾爾瓦棕龍的分布範圍

Elwha National Dragon Sanctuary

AUG 08 '10

Port Angeles, WA

生理特徵

　　艾爾瓦棕龍是龍科中最獨特的成員，寬闊的臉部和短扁的口鼻與貓頭鷹有著神奇的相似之處，其功能也大同小異。龍臉部寬闊的椎體作為音量放大器，將細微的聲音送入耳道中。多數的巨龍必須仰賴視力與嗅覺來獵捕，艾爾瓦棕龍則是依靠聲音。太平洋西北地區沿岸濃重的霧氣使得獵捕變得很困難，但棕龍用其尖銳的聲音進行聽音辨位，判別出自己和獵物的位置關係。

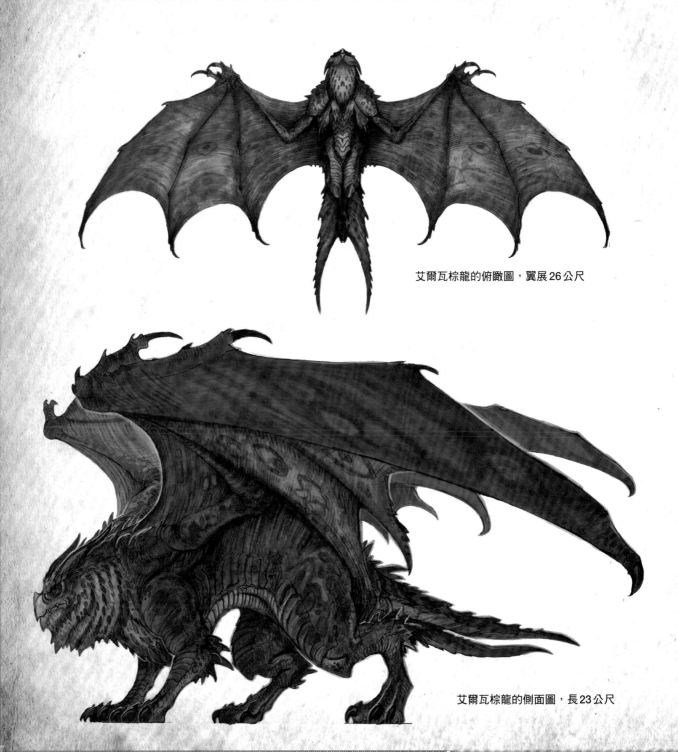

艾爾瓦棕龍的俯瞰圖，翼展26公尺

艾爾瓦棕龍的側面圖，長23公尺

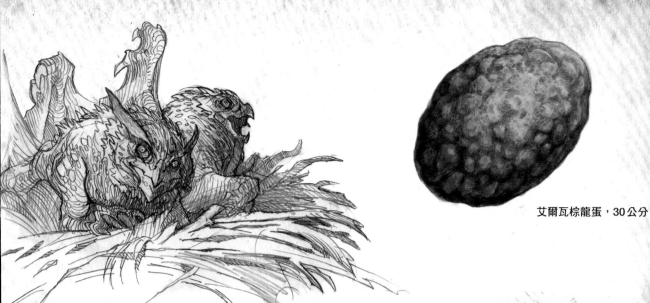

艾爾瓦棕龍蛋，30公分

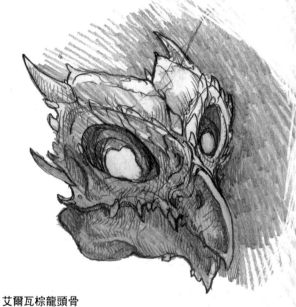

艾爾瓦棕龍幼龍
艾爾瓦棕龍一窩可產下2～6隻幼龍。

艾爾瓦棕龍頭骨
艾爾瓦棕龍的頭蓋骨和嗅覺空間很大，
讓牠們可以在太平洋西北部的濃霧中進
行獵捕。

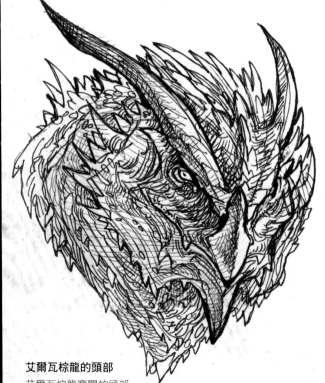

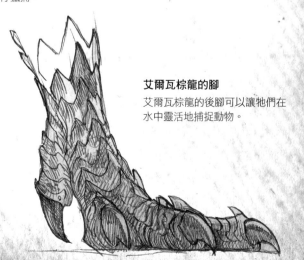

艾爾瓦棕龍的腳
艾爾瓦棕龍的後腳可以讓牠們在
水中靈活地捕捉動物。

艾爾瓦棕龍的頭部
艾爾瓦棕龍寬闊的頭部
有個獨特的構造，和一
般稱為貓頭鷹的鴞形目
動物構造類似，可以幫
忙聚集聲音。

習性

艾爾瓦棕龍是巨龍中最晚被西方自然學家發現和研究的品種，因此過往也受到相對較少的人類干擾，而擁有完整的棲息地。

棕龍的分布範圍北到阿拉斯加，南至奧勒岡州的太平洋沿岸；往南到舊金山、往東則到西雅圖都能看見其蹤影。由於艾爾瓦棕龍20世紀以來一直受到保護，使得牠們的數量僅次於冰島白龍。據說現存有五千多隻艾爾瓦棕龍，牠們就受惠於太平洋豐沛的魚隻和鯨類供應。

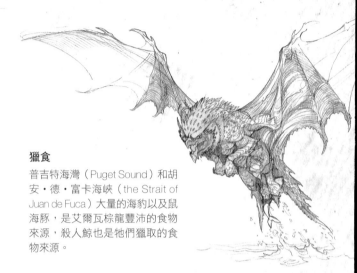

獵食

普吉特海灣（Puget Sound）和胡安‧德‧富卡海峽（the Strait of Juan de Fuca）大量的海豹以及鼠海豚，是艾爾瓦棕龍豐沛的食物來源，殺人鯨也是牠們獵取的食物來源。

艾爾瓦棕龍的棲息地
沿著胡安德富卡海峽騎馬進入艾爾瓦龍自然保護區。這地區錯綜複雜的景物所呈現的淡棕色調，正好成為棕龍最好的保護色。

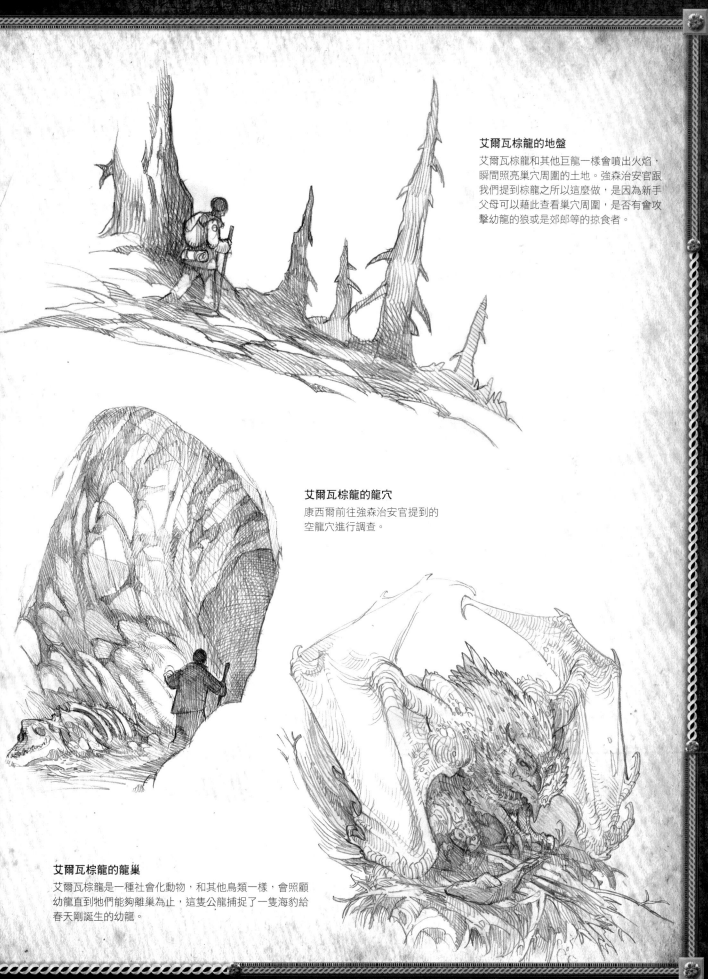

艾爾瓦棕龍的地盤
艾爾瓦棕龍和其他巨龍一樣會噴出火焰，
瞬間照亮巢穴周圍的土地。強森治安官跟
我們提到棕龍之所以這麼做，是因為新手
父母可以藉此查看巢穴周圍，是否有會攻
擊幼龍的狼或是郊郎等的掠食者。

艾爾瓦棕龍的龍穴
康西爾前往強森治安官提到的
空龍穴進行調查。

艾爾瓦棕龍的龍巢
艾爾瓦棕龍是一種社會化動物，和其他鳥類一樣，會照顧
幼龍直到牠們能夠離巢為止，這隻公龍捕捉了一隻海豹給
春天剛誕生的幼龍。

歷史

雖說太平洋西北地區的原住民部族得知艾爾瓦棕龍的存在，已有數千年之久，但在歐洲第一次關於棕龍的描述始於1778年。庫克船長在那年進行了他第3次的環遊世界之旅，當時他搭乘「決心號」（HMS Resolution）前往溫哥華島，進行為期一個多月的觀察。船上的畫家約翰·韋伯（John Webber）替「倫敦國家自然知識促進學會」（the National Society of London for Improving Natural Knowledge）記錄了棕龍的身影。因此這次的相遇讓棕龍有了「韋伯龍」（Webber's dragon）的別名。

1805年，路易斯與克拉克遠征隊（Lewis and Clark Expedition）抵達了太平洋西北地區，在遠征隊的紀載中出現將龍的名稱寫錯的狀況。因此於1823年棕龍正式在林內生物分類系統（the Linnaean system）中被命名為「艾爾瓦龍」。早期的博物學家得知龍被美國原住民部族稱為「雷鳥」，並在部落儀式中扮演著重要的角色。雷鳥代表大自然的偉大力量與對生命的尊重，在某些太平洋西北地區的部族語言中被稱為「庫納瓦」（Kuhnuxwah）。在其他原住民傳說中，龍可以幻化為人形，可惜許多口耳相傳的部族傳說都已佚失。

由於艾爾瓦棕龍個性較為孤立且數量較多，使牠們成為美國和歐洲打獵比賽中的對象。1909年，美國的老羅斯福總統在一次探險中射下3隻棕龍。這位總統非常支持艾爾瓦龍自然保護區，於是該機構在1917年成立。1923年，加拿大政府成立「加拿大國家艾爾瓦龍保育區」（the Canadian National Dragon Elwah Preserve），但艾爾瓦龍自然保護區才是今日唯一的國際性龍保育區。1982年，艾爾瓦龍自然保護區的掌控權被轉移到「艾爾瓦部族議會」（the Elwah Tribal Council），使它成為美國原住民部族管轄中的唯一一個國家公園。

艾爾瓦棕龍圖騰
太平洋西北地區和加拿大卑詩省的部族，千年以來都十分崇拜棕龍，雷鳥對他們來說是非常神聖的動物。

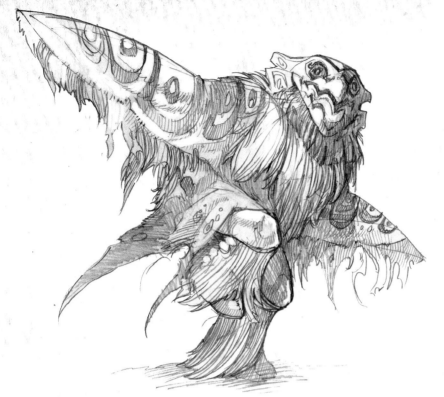

約18世紀的艾爾瓦陶器
畫有棕龍的美國原住民陶器修復品，由艾爾瓦龍保護研究中心提供。

艾爾瓦棕龍舞蹈
艾爾瓦龍保護研究中心裡有人會跳傳統的棕龍舞蹈。

艾爾瓦護身符
像這樣用棕龍爪製作的護身符，對於部族裡的藥師或首領來說，是非常重要的法器。由艾爾瓦龍保護研究中心提供。

路易斯與克拉克遠征隊日誌
這是1805年路易斯與克拉克遠征隊日誌中的其中一頁，由日誌可以看出將棕龍遺骸描繪地相當細緻，不確定是否為美國原住民所獵捕。由美國自然科學協會紐約分會提供。

艾爾瓦棕龍

從探險旅程回來後,我開始在工作室中繪製一幅新的艾爾瓦棕龍。為了讓我順利展現艾爾瓦棕龍的特色,我先列出畫裡要包含的重點。

- ‧像鴉形目動物一樣的身形
- ‧叉型尾巴
- ‧太平洋西北地區的淡棕色調
- ‧斑駁的棕色斑紋

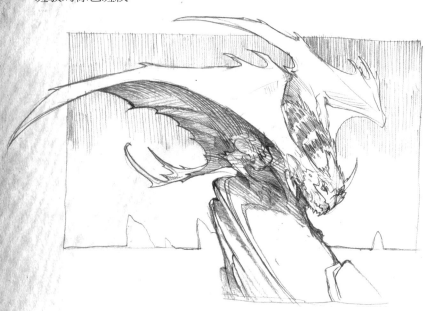

1 先畫縮圖草稿
先畫幾張小幅的草稿,決定想在畫中呈現的龍的姿勢和特色。這是繪圖時很重要的一個過程,不要輕忽了。

ELWAH BROWN DRAGON

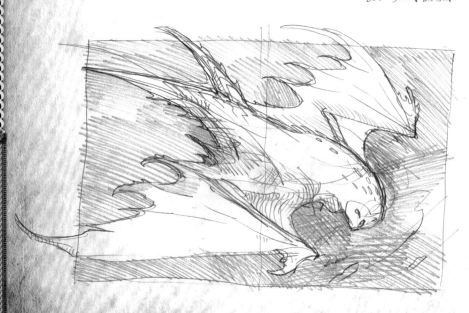

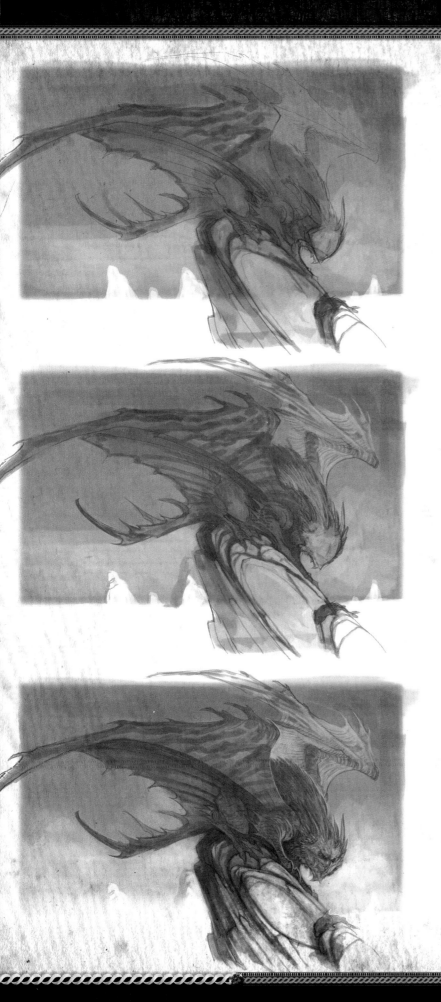

2 完成初步草圖

我決定使用在野外時畫的一張草圖，作為這幅畫的設計草稿，利用掃描機將草稿匯入，成為一張Photoshop的灰階圖檔。選取檔案>匯入>選取>掃描。使用寬扁筆刷和半透明色彩刷出物體的明度。可以看出龍的外型已經大致出現，接著用紋理筆刷慢慢刻劃出龍身上的細節。

教學：製作紋理素材

紋理或是質感（texture）是一種應用在各領域和創作上的藝術詞彙。不管是音樂、雕塑、食物甚至藝術造景，都可藉由紋理和質感讓作品更有觸感和深度。

無論是利用傳統媒材或是數位媒材作畫，都少不了紋理這項工具，唯有透過紋理才能讓繪畫作品更自然。當作品中的所有物件都呈現出同一種質感時，圖片會有一種不自然的人造感，這在數位繪圖中尤其常見，因為電腦運算的方式就是要用每個筆刷創造相同的效果。因此需要努力雕琢數位的紋理質感，才能擺脫電腦完美的漸層與塑形效果。

這裡展示的，是我平常會用來讓數位作品增添自然質感的一些紋理素材。製作起來非常簡單，可以使用塑型土或建築用的填縫膠製作，然後將成果掃描即可。利用家裡常見的物品來製作紋理，也是很棒的選擇，看看身邊有什麼東西可以拿來利用吧！

自製油漆紋理

蠟紙

顏料潑灑

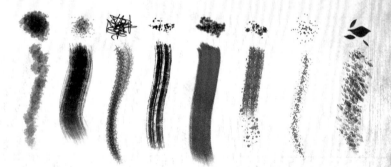

數位筆刷

數位繪圖者擁有最棒的工具就是，取之不盡、用之不竭的各種筆刷，且還能依個人需求客製化自己的筆刷。你可以調整預設筆刷的質感、密集度，設置成雙頭筆刷或不同樣式，製作出專屬自己的筆刷組。

自製筆刷

這些是我會使用的一些自製筆刷效果。

疊上不同的紋理素材

使用3種不同的紋理檔案讓它們重疊，可以製造出非常美麗的效果。

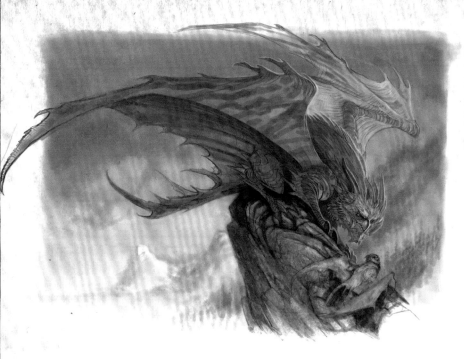

3 色調與質感

我在圖畫中加入一隻艾爾瓦棕龍的幼龍之後，就要開始考慮色彩。將影像設定為RGB色彩模式，透過色彩平衡的調整將黑白影像轉變為溫暖的棕色調。由於這張影像幾乎會是單色調，因此在色彩搭配方面，我會把焦點放在色調和各種質感的筆刷變化上。

調性

音樂的音調或繪圖的色調，指的是作品中某元素的些微變化；在繪圖中，則是指在某個色彩範圍內的色相變化。可以有藍色的色調，也可以有紅色的色調，在這個例子中，則是棕色的色調。雖然色相有所變化，但彩度很低，明度也沒有什麼變化。

為了呈現質地與色調的變化，則要將重點放在明度的些微變化上，這個觀念相當複雜，需要多加練習。你可以在夜晚時走到戶外，讓眼睛適應在黑暗中觀察不同的顏色在物體上的呈現，以用來練習看出色調和深淺的差異。

當這幅畫中的所有顏色彩度越低、越接近灰階時，越難察覺色調的變化。

完稿的各種明度。

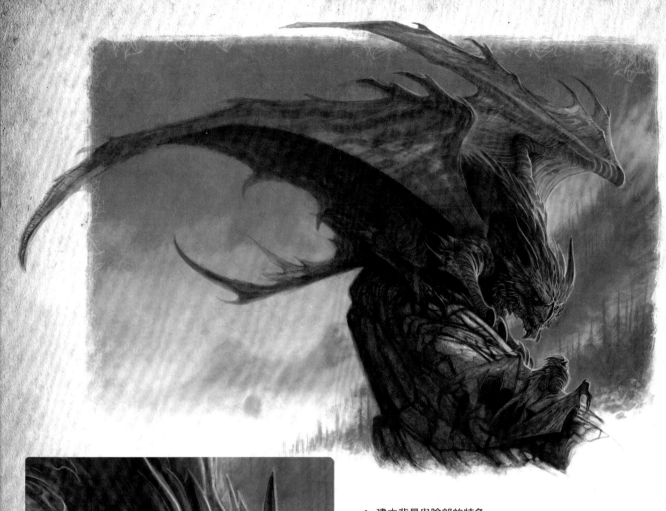

4 **建立背景與臉部的特色**
在有限的顏色變化中建立影像，迫使我只能依賴不同紋理的
筆刷和對比來作畫，並靠著棕色色調的些微變化畫出形體。帶點
藍色的冷棕色調畫出石頭、帶點綠色的色調畫出樹木，龍本身則
是使用最溫暖的紅棕色調。在畫龍臉部的細節時，利用影像中尖
銳的明度對比讓觀看者找到視覺焦點。

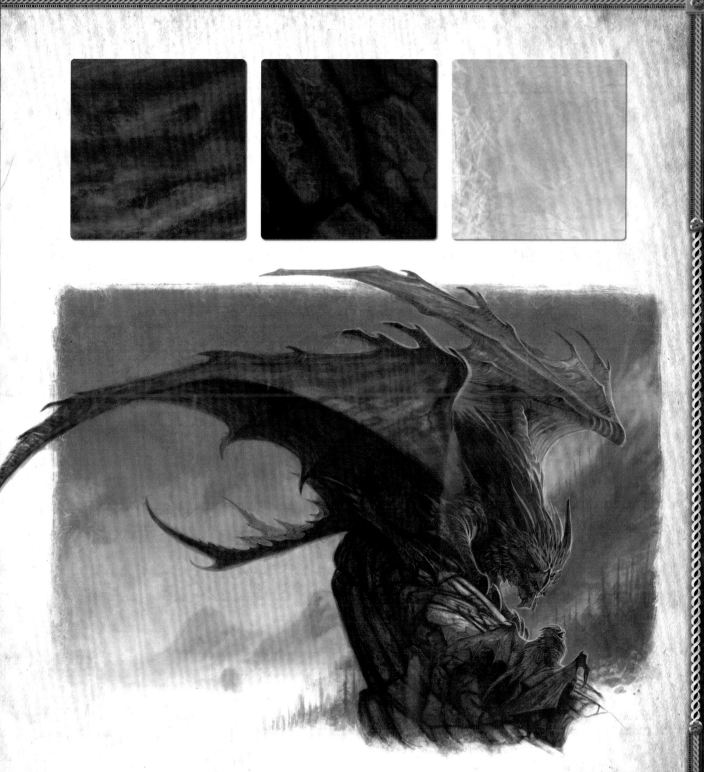

5 **最後潤飾**
注意完稿中的3個細節如何呈現出質感和色調的微妙變化。

巨龍之生物分類

帶羽龍
(*Feathered Dragons*)

海龍
(*Marine Dragons*)

彩龍
(*Coatyls*)

妖精龍
(*Feydragons*)

海獅
(*Sea Lions*)

雙足飛龍
(*Wyverns*)

海蛇
(*Sea Serpents*)

雙足龍
(*Dragonettes*)

飛蛇
(*Amphitere*)

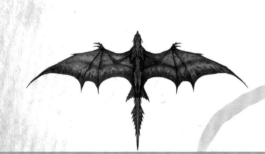

綠龍
(*green dragon*)

藍龍
(*blue dragon*)

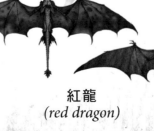

紅龍
(*red dragon*)

灰龍
(*gray dragon*)

綱
龍類 (Draco)
哺乳類 (Mammalia)
爬蟲類 (Reptilia)
兩棲類 (Amphibia)
鳥類 (Avia)

綱

不飛龍
(Flightless Dragons)

多頭龍
(Multiheaded Dragons)

目

飛龍
(Flying Dragons)

巨龍
(Great Dragons)

巨蛇
(Wyrms)

多頭龍
(Hydras)

北極龍
(Arctic Dragons)

狼龍
(Drakes)

科

亞洲龍
(Asian Dragons)

翼蜥
(Basilisks)

巨龍

屬

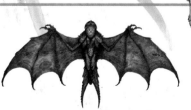

白龍
(white dragon)

黃龍
(yellow dragon)

棕龍
(brown dragon)

黑龍
(black dragon)

種

巨龍之身體構造

在龍科家族中，有 8 種巨龍構造都很類似，因此才會被歸為同一科。這 8 種龍都有 6 肢、骨頭中空，具有雙眼視覺和細長的尾巴之特徵。在 1735 年首次被卡爾·林奈（Carl Linnaeus）歸類於《自然系統》（*Systema Naturae*）一書中。

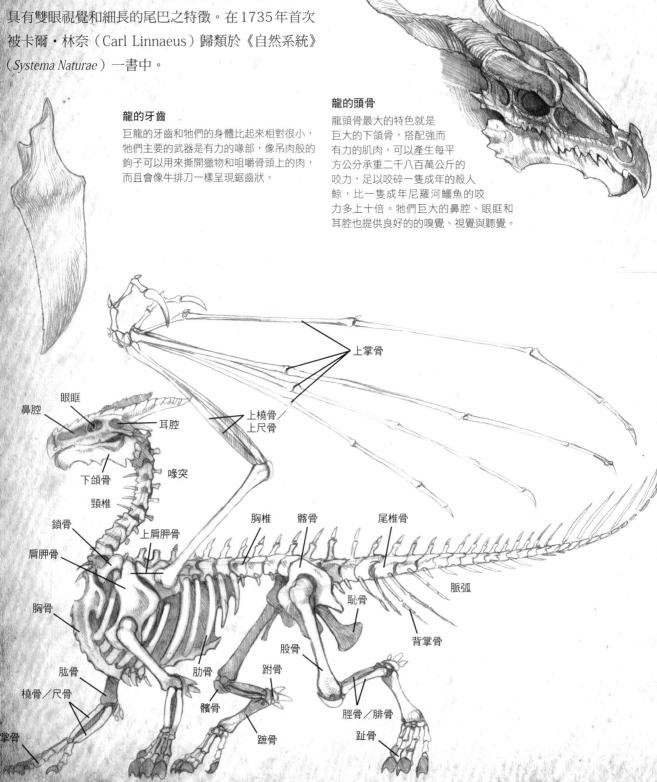

龍的牙齒
巨龍的牙齒和牠們的身體比起來相對很小，牠們主要的武器是有力的喙部，像吊肉般的鉤子可以用來撕開獵物和咀嚼骨頭上的肉，而且會像牛排刀一樣呈現鋸齒狀。

龍的頭骨
龍頭骨最大的特色就是巨大的下頜骨，搭配強而有力的肌肉，可以產生每平方公分承重二千八百萬公斤的咬力，足以咬碎一隻成年的殺人鯨，比一隻成年尼羅河鱷魚的咬力多上十倍。牠們巨大的鼻腔、眼眶和耳腔也提供良好的的嗅覺、視覺與聽覺。

上掌骨

上橈骨／
上尺骨

鼻腔
眼眶
耳腔
下頜骨
喙突
頸椎
鎖骨
上肩胛骨
肩胛骨
胸骨
肱骨
橈骨／尺骨
掌骨
肋骨
髕骨
蹠骨

胸椎
髂骨
尾椎骨
脈弧
恥骨
背掌骨
股骨
跗骨
脛骨／腓骨
趾骨

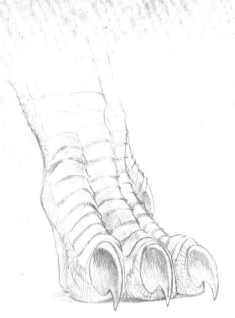

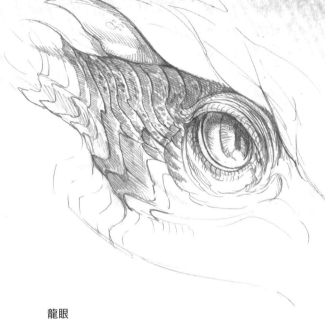

龍腳

龍的爪子有多項功能，包含了捕捉獵物、撕碎物體、在周圍環境中靈敏地攀爬等。

龍眼

所有巨龍的視力都非常好，同時具有周邊與雙眼視覺。牠們的眼球很小，眼睛上下的骨槽可以讓空氣流通，因此飛行時空氣不會直接灌到眼睛裡。大部分的巨龍都有明顯的第二層眼瞼，與鯊魚和老鷹類似，在攻擊或噴火時才會闔上。

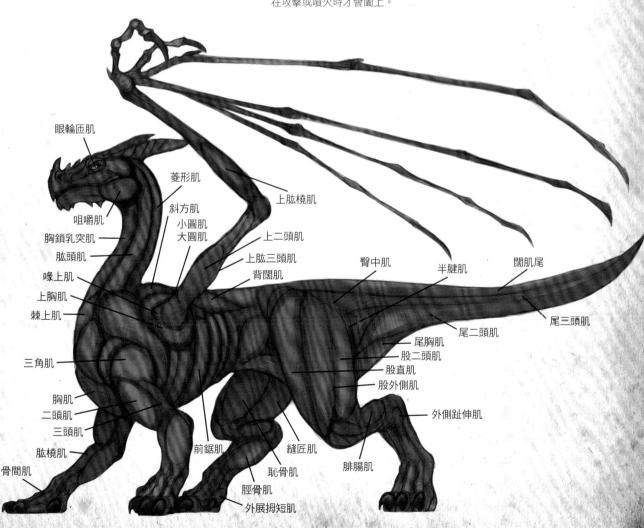

眼輪匝肌

菱形肌

斜方肌

小圓肌
大圓肌

咀嚼肌

胸鎖乳突肌

肱頭肌

喙上肌

上胸肌

棘上肌

三角肌

胸肌

二頭肌

三頭肌

肱橈肌

骨間肌

上肱橈肌

上二頭肌

上肱三頭肌

背闊肌

臀中肌

半腱肌

闊肌尾

尾三頭肌

尾二頭肌

尾胸肌

股二頭肌

股直肌

股外側肌

外側趾伸肌

前鋸肌

縫匠肌

恥骨肌

脛骨肌

外展拇短肌

腓腸肌

附錄 3
巨龍之飛行

數世紀以來，巨龍的飛行能力一直是個難解的謎題。科學家一直對此感到不解，為什麼這麼巨大的生物可以在空中飛行。直到18世紀，才展開了相關的研究與瞭解。一些早期的論文推測龍的體內有一個囊體，裡頭裝了比空氣還輕的氣體，產生類似氣球的浮力；有些人則是主張龍可以飛行全是因為使用魔法。然而龍能夠飛行的理由以上皆非，純粹就是出於科學原理。

解釋龍能飛行的第一個原理就是牠的骨頭結構，龍的骨頭呈現網狀的蜂巢式構造，可以減輕約一半的重量。和鳥類的骨頭類似，龍的骨頭既輕盈又強壯，因此減少了飛行時的負重。

龍能夠飛行的第二個因素是翅膀的表面積大小。龍的翅膀表面積和其他飛行動物比起來大了許多，尤其是考慮到翅膀本身只占六成的升力。龍之所以能夠飛行是因為牠的鱗片，龍身上的「飛鱗」（aerodenticles）除了提供保護，更多的是用來提供「龍的微升力」（dragon microlift）。這項進化而來的特質和鯊魚表面的盾鱗類似，鋸齒狀的表面可以減少阻力並讓身體產生升力。直到最近科學家才發現，龍的飛鱗是一種原始羽毛，介於鱗片和羽毛之間的物質，在龍的近親恐龍身上也曾發現過這種構造。龍在起飛和降落時會將飛鱗豎起，產生數百個小升力平面，有效將平面提升到約兩倍之多，讓龍可以控制飛行速度、不掉落地面，並在飛行時保持靈活度。增加的表面區塊可以減少龍拍動翅膀的次數，因此拍動翅膀的肌肉也相對較小。當龍在天空中翱翔時，飛鱗會攤平、讓表面平滑，並增加飛行速度。龍的微升力直到最近才被科學家所瞭解，並且開始在人造的飛行器材上進行實驗。

第三個因素是，龍總是從迎風的高處起飛或是透過助跑來增加速度。這個動作在信天翁等大型鳥類

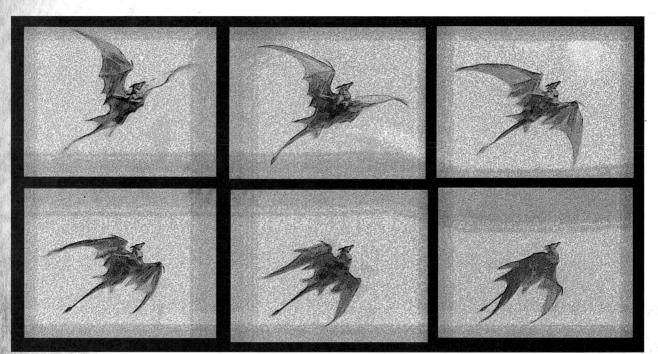

英國攝影師邁布里奇拍攝的龍飛行姿態，1879 年
科學家對於龍的飛行與運動的知識，是來自攝影師埃德沃德・邁布里奇（Eadweard J. Muybridge）在19世紀晚期所拍下的革命性照片，而有長足的進展。這一系列的斯堪地那維亞藍龍照，是拍下巨龍飛行的第一組紀錄照片。由美國自然科學協會紐約分會提供。

身上也看得見。在無風期間，多數巨龍會待在地面。牠們絕對不會居住在低窪或森林等充滿風阻或無法自由展翅的地方，這些地區只有不會飛的龍會棲息，像是巨蛇、多頭龍和狼龍等。巨龍通常會棲息在海邊的懸崖，海風的吹拂會帶來長年的狂風。飛上天空之後，巨龍就會乘著風勢和上升的熱氣流翱翔，在飛行中獵捕，最後帶著獵物回到高聳的落腳處或是巢穴中。在長時間無風的時期，巨龍通常會潛到水裡捕食，然後用攀爬的方式回到巢穴。

近來科學家又有一項新發現，就是龍的腦部大小也有助於其飛行。「小腦絨球部」是腦中控制平衡與幫助龍掌控飛行方向的部位。因為巨龍的翅膀非常巨大複雜，擁有數百萬條神經在一分鐘內掌控著數千塊肌肉的動作，這些全都得靠小腦絨球部的運作，這個部位的體積必須很大，巨龍也因此發展出所有動物之中和身體比例相較之下最大的腦。

飛麟
造型特殊的飛麟可以讓龍的表面產生微升力，幫助飛行。

翼展
巨龍的翼展神似第二次世界大戰時的重型轟炸機。

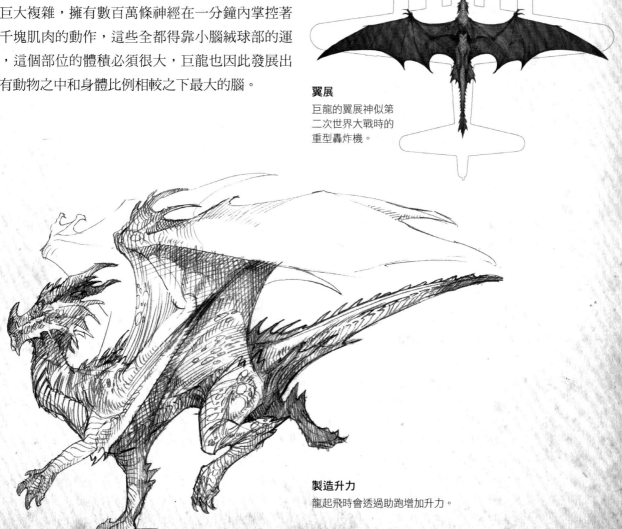

製造升力
龍起飛時會透過助跑增加升力。

附錄 4
巨龍之姿態

為了更瞭解龍的藝術以及真實呈現龍的樣貌，我們必須先瞭解龍的一些基本姿勢，這些姿勢是根據中古世紀為了紋章學（heraldry）而建立的範本，本書共列出8種標準姿勢。

休憩（dragon dormant）

蹲伏（dragon couchant）

行走
（dragon passant）

躍立（dragon rampant）

參考以下網址可以獲得本書作者所提供的額外資訊：impact-books.com/greatdragons

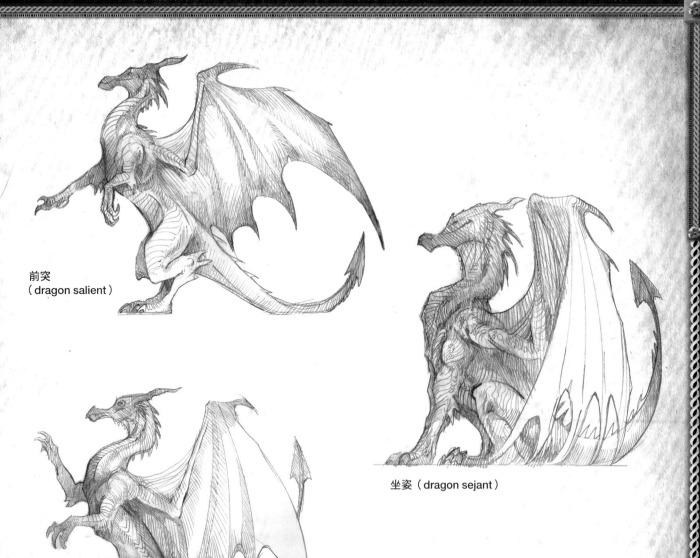

前突
（dragon salient）

坐姿（dragon sejant）

直立坐姿（dragon sejant-erect）

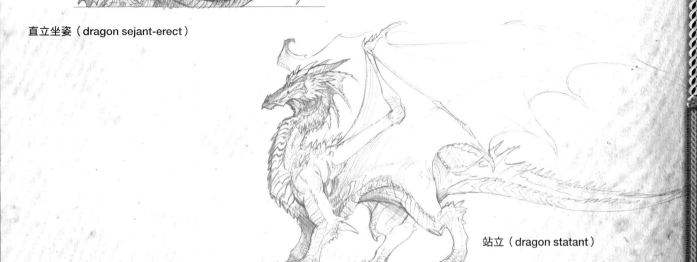

站立（dragon statant）

DRACOPEDIA

WORLD EXPEDITION

GREENLAND

NORTH AMERICA

SOUTH AMERICA

PACIFIC OCEAN

ATLANTIC OCEAN

Port Angeles, USA

Bar Harbor, USA
New York, USA

Reykjavik, Iceland

Caernarfon, Wales

DRACOPEDIA
WORLD EXPEDITION

PROPERTY OF
WILLIAM O'CONNOR

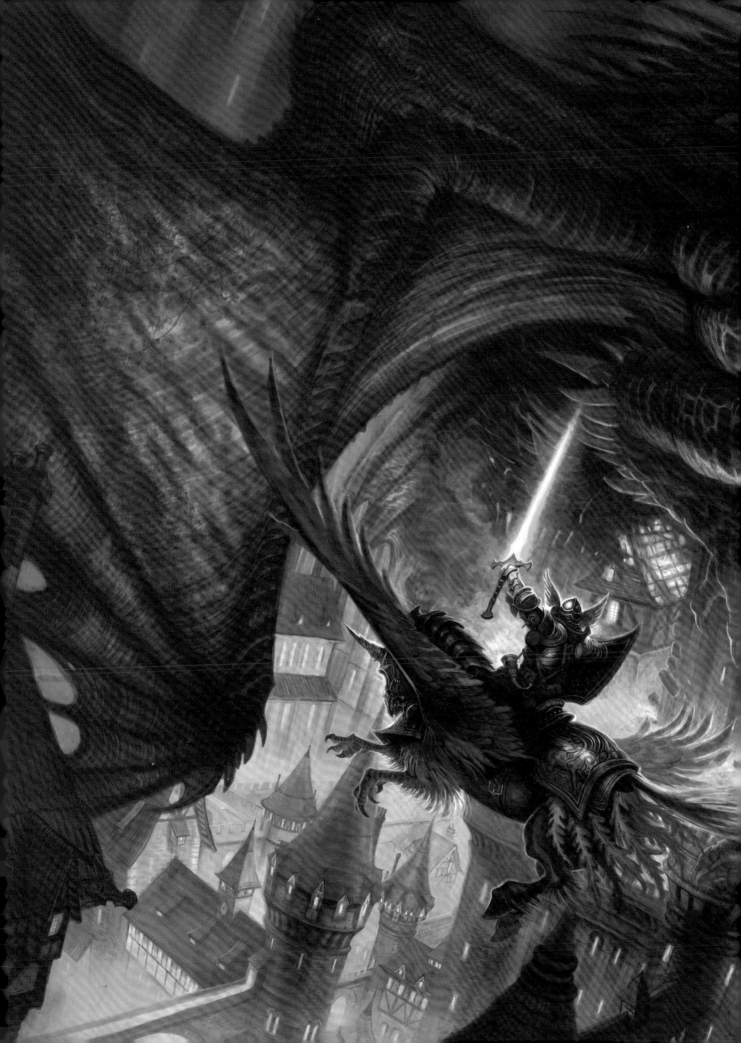

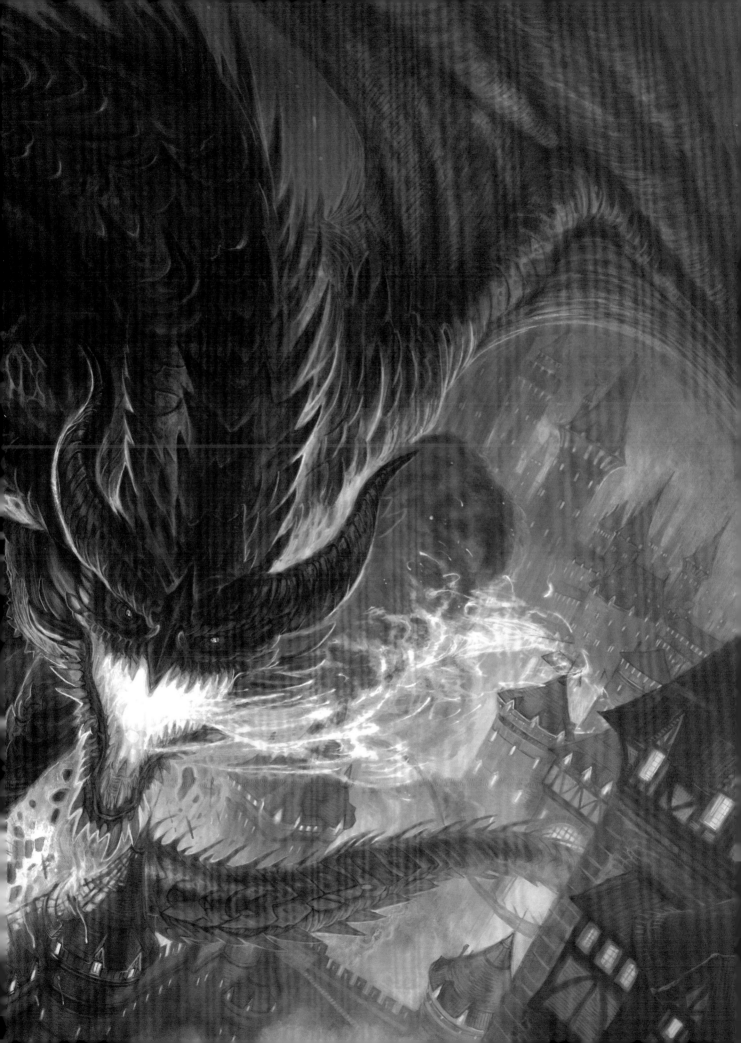

詞彙表

空氣透視法
（Atmospheric perspective）
透過將明度、色彩與對比降低的方式，
讓物體有漸遠之感。

粉彩筆（Chalk）
以大地色顏料製成的軟質繪畫媒材，常
見的顏色有黑色、白色和棕色。

彩度（Chroma）
指色彩的鮮豔度以及強度，也就是色彩
飽和度。

CMYK
印刷時的專業術語，指青色（cyan）、
洋紅色（magenta）、黃色（yellow）、黑
色（K）。

拼貼畫（Collage）
指將各種非傳統媒材整合在同一個作品
中之作品。

顏色（Color）
在紫外線下所看到的物體色彩。

色彩樣稿（Color-comp）
快速畫出作品的色彩以作為檢視之用。

冷光色彩（Color, luminescent）
當光源來自像是室內的液晶螢幕時所呈
現的物體色彩。

反射色彩（Color, reflective）
當光源來自室外時的物體色彩。

色環（Color wheel）
用來顯示可見光下，色彩交互關係以及
明度的工具。

互補色（Complementary colors）
在色環上相對邊的顏色就是互補色，互
補色混合後會讓彼此失去色彩，但相鄰
呈現時則會互相輝映。另外可以參考相
近色、原色和合成色。

構圖（Composition）
將各種物件和元素安排在作品中就稱作
構圖。

對比（Contrast）
將元素的相對特質並列，比方黑與白、
粗糙與平滑、筆直與彎曲、藍色與橙色
等等。

明度變化（Countershading）
透過明度變化來增加物體與鄰近區塊的
對比。

底稿（Ébauche）
半透明的彩色底稿。

焦點（Focal point）
繪畫作品中吸引觀看者的重點。

外型（Form）
作品中元件的形狀。

開本（Format）
作品的大小。意指長寬比例。

畫架（French easel）
在戶外作畫時使用的折疊式畫架，發明
於19世紀，由印象派畫家發揚光大。

支點（Fulcrum）
支點是使影像中讓畫面平衡的一個點。

上光（Glaze）
1.在傳統繪畫中是指刷上一層薄透的色
彩。2.在數位繪畫中是指「覆蓋」。

打底劑（Ground）
在傳統繪畫中用來打底的液態石膏。

細線法（Hatching）
在線稿或彩稿中使用平行直線來製造質
感以及外型。

色彩（Hue）
1.在紫外線下物體所呈現的顏色。2.開
始量產顏色後，取代了有害的色素，但
是顏色仍相同，比方說鈷藍色。

厚塗法（Impasto）
使用濃厚的顏料作畫。

線性透視（Linear perspective）
使用測量線條和消失點來製造空間感。

局部色彩（Local color）
不考慮明度與彩度的色彩泛稱。

媒材（Medium）
用來作畫的材料，包含了數位、油畫、
素描、墨水等。

模式（Mode）
在數位繪畫中，利用不同圖層或筆刷的
顏色混合效果。比方說Photoshop中就
有正常模式、色彩增值模式、加亮顏色
模式、覆蓋模式、變亮模式等。

顏色斑駁（Mottling/mottle）
1.在繪畫上是指點上各種顏色的斑點，
讓整體看起來比較自然，而不是只有單
一的色彩。2.生物上是指動物身上產生
的各種保護色斑紋。

色彩增值模式（Multiply）
指數位繪畫時和其他圖層交互作用的圖
層或筆刷模式。

負空間（Negative space）
作品中主要元件之外或周圍的空間，有
時也被稱為留白或空白處。

黑白對照手法（Notan）
使用黑色和白色外型來創作影像。

不透明度（Opaque/opacity）
在傳統或是數位繪畫中，無法被看透或
被光線穿透的顏料、圖層或物件。另外
可以參考半透明、透明。反義詞為透明
度（transparent）。

覆蓋模式（Overlay）
指數位繪圖中圖層或是顏色的混合模式，只會增加顏色，但不會加深色彩濃度。另外可以參考「上光」（glaze）。

畫筆（Pen）
1.指沾染顏料畫圖的工具。2.使用繪圖板或螢幕的數位繪圖工具，也就是數位繪圖筆。

鉛筆（Pencil）
以硬石墨等大地材質作為筆芯的繪圖工具，可用來畫線，各有各種顏色與質地。

戶外寫生（Plein air）
指在戶外素描或作畫。

正空間（Positive space）
作品中的主體空間，另外可以參考「負空間」（negative space）。

原色（Primary colors）
可混合出所有顏色的三原色：紅、黃、藍。混合兩個原色就會產生合成色。

相近色（Relative color）
受到鄰近色彩影響的顏色。

RGB
電腦用語，指電腦螢幕上紅、綠、藍3個色頻。

飽和度（Saturation）
數位繪圖中的顏色彩度。

暈染（Scumble）
在傳統繪畫的紙張上拖曳顏料，製造一些質感的技巧。

合成色（Secondary colors）
由任兩個原色混合而成的顏色，像是橙色、綠色或紫色。

半透明（Semiopaque）
指不透明的色彩或是圖層被設定為半透明狀態。

明暗（Shade/shading）
1.外型的明度。2.透過明暗畫出物體的形狀，可以有顏色或沒顏色。

輪廓（Silhouette）
指作品物件的外型，可以是正空間或負空間。另外參考「外型」（form）。

繪圖筆（Stylus）
在數位繪圖中是指配合繪圖板或螢幕使用的繪圖工具；傳統上是指在物體表面劃出刻痕的工具。

繪圖平面（Surface）
在傳統繪畫中是指可在上面作畫的材質，像是畫布、木材、金屬板、紙張等。

繪圖板（Tablet）
在數位繪圖中一種感應壓力的平板，可以讓畫者透過電腦程式作畫。

畫面衝突（Tangent）
用來敘述畫面中兩個或以上的元素所產生視覺衝突的狀態。

著色（Tint）
1.在白色上加上其他顏色。2.泛指在任何顏色上加上其他顏色。

色調（Tone）
繪畫作品中顏色的變化，和明暗觀念類似，不過還是有顏色。一幅不同色調的作品，會使用同一個顏色的不同色調來畫出外型。

透明度（Transparent/transparency）
1.光線清楚穿過物體或顏料，用在上光或重疊的效果。2.在顏料製作上是指顏料的覆蓋能力。反義詞為「不透明度」（opaque）。

紫外線（Ultraviolet spectrum）
人類雙眼可見的光譜與色彩光譜。

明度（Value）
物體的明暗程度，範圍從黑到白。

消失點（Vanishing point）
在線性透視下，所有線條集中的點。

體積（Volume）
1.將三度空間的物體呈現在二度空間。2.物體的大小，像是雕刻或建築等。

參考以下網址可以獲得本書作者所提供的額外資訊：impact-books.com/greatdragons

索引

獻給

安卓亞

關於作者

康西爾·德拉克羅拍攝

出　　　　版／楓書坊文化出版社
地　　　　址／新北市板橋區信義路163巷3號10樓
郵 政 劃 撥／19907596　楓書坊文化出版社
網　　　　址／www.maplebook.com.tw
電　　　　話／02-2957-6096
傳　　　　真／02-2957-6435
作　　　　者／威廉·歐康納
翻　　　　譯／邱佳皇
責 任 編 輯／邱鈺萱
內 文 排 版／洪浩剛
總 經　　銷／商流文化事業有限公司
地　　　　址／新北市中和區中正路752號8樓
網　　　　址／www.vdm.com.tw
電　　　　話／02-2228-8841
傳　　　　真／02-2228-6939
港 澳 經 銷／泛華發行代理有限公司
定　　　　價／350元
出 版 日 期／2018年1月

國家圖書館出版品預行編目資料

幻獸藝術誌：龍族創作指南 / 威廉.歐康納
作；邱佳皇譯. -- 初版 -- 新北市·楓書坊
文化, 2018.01　　面；　公分

譯自：Dracopedia : the great dragons: an
artist's field guide and drawing journal

ISBN　978-986-377-321-4（平裝）

1. 繪畫技法　2. 龍

947.39　　　　　　　　106020723

威廉·歐康納

威廉·歐康納（William O'Connor）是一名插畫家、概念藝術家、美術家和教師。他曾替威世智公司、暴雪娛樂公司、盧卡斯影業、哈潑柯林斯出版商與動視公司畫了超過三千多幅的插畫，並擔任杜克雷特藝術學校（duCret School of Art）與漢汀頓美術學校（Huntington School of Fine Arts）的客座講師與指導者。其作品曾贏得30多座獎項並榮獲科幻藝術獎「卻西里獎」（Chesley Awards）共4次提名。他不僅是國際平面設計協會（Graphic Artists Guild）、科幻小說＆奇幻藝術家協會（Association of Science Fiction and Fantasy Artists）與美國插畫展（American Showcase of Illustration）的成員，也是IMPACT出版社暢銷書系列《幻獸藝術誌》（Dracopedia）的作者。另外他的作品也出現在《光譜：當代最佳奇幻藝術》（Spectrum: The Best in Contemporary Fantastic Art）系列的第 6 版。更多資訊請參考作者的個人網站wocstudios.com。

致謝

製作這一本書需要許多人的努力。我要感謝參訪各國時負責招待我的每個人，謝謝他們對我和康西爾的熱情款待與禮遇。我尤其要感謝IMPACT出版社的工作人員，沒有他們就不可能有這趟冒險旅程，另外還要特別感謝潘姆·魏斯曼、莎拉·萊恰斯和溫蒂·鄧寧的用心，將草稿和筆記變成這麼美麗的一本書。也要特別感謝凱西·斯伯斯基為此書翻譯成烏克蘭文，還有荷莉·強納森提供她在生物分類學上的知識。我要感謝「全球龍保護基金會」和「美國自然科學協會」對我慷慨的支持。最後要感謝康西爾，沒有他，這趟旅程也不可能成行。

定價350元

DRACOPEDIA THE BESTIARY
幻獸藝術誌
奇幻生物創作&設計

～重現傳說中的古代幻獸～

獅鷲、雪怪、獨角獸、水靈馬、挪威海怪……

從裡到外、從骨到肉，描繪逼真度100% 傳說生物！

★細數中世紀以來奇異生物的歷史起源★

想畫出神話故事裡的神獸，必須先了解人類自古以來對牠們多采多姿的想像。

在過去的一千年之中，歷史學家、藝術家和科學家，都曾編纂了記載描述各種神話奇幻生物的百科全書，

本書詳述各種奇幻生物在歷史上的文化形象，是創意萌芽的搖籃。

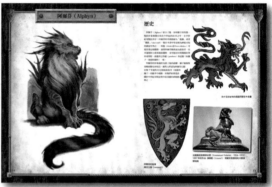

★解說發想脈胳，從已知想像未知★

奇幻生物得從真實生物的自然演化中尋找靈感，鋒利的長牙不太可能會出現在草食性動物的身上；

長腿擅跑的動物也不太可能會生活於茂密的叢林中；當你閱讀本書，開始創造自己的奇獸時，

得用符合自然邏輯的思考，構思其來源、棲地、構造和習性，落實每一種奇獸的演化祕密，使其形體更加具象。

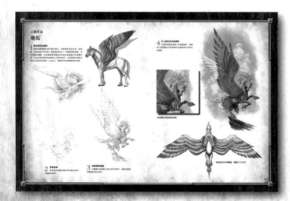

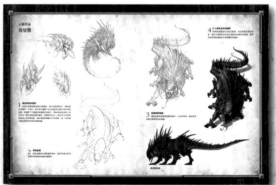